零基礎也學得會！

最詳實的
透視圖與背景
描繪技法

中山繁信

只要能搞懂建築
就可以畫好
透視圖！！

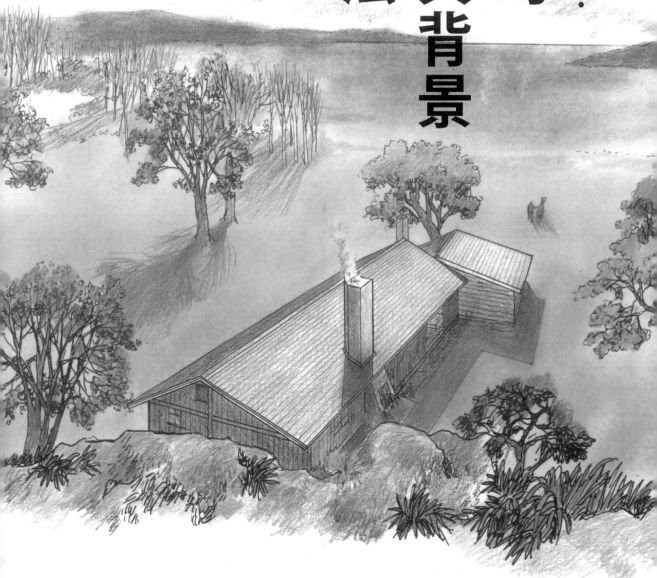

前言

到　目前為止，我已寫過好幾本講解透視圖的書籍，但這次稍有不同。這本書的內容是為了學建築的人、未來想當漫畫家、動畫師等職業的人所寫，內容不僅談「透視圖的畫法」，也談「基礎建築知識」。想讓建築物透視圖、漫畫、動畫的背景更加真實、更具視覺效果，有關建築的知識絕不可少。

因此，我在說明建築結構的圖畫當中，加上了各部件、建材的名稱及尺寸；平時不會特別留意的街角紅綠燈、郵筒、公車站牌等，也都標出尺寸當成範例。在繪製建築物和街景時，歡迎當成參考的資料。

在添加景物的部分，我尤其詳盡解說了樹木的畫法。因為樹木正是能令建築物和街道變得美觀、魅力四射的最大物件。另外我亦簡單講解了許多人都很不擅長的陰影畫法(圖法)。只要懂得原理，添加陰影其實簡單無比。相信加上陰影之後，透視將會變得更加立體，畫面想必也會更顯張力。

但願這本書能有助於從事建築、漫畫、動畫工作的人。另外，我也誠心盼望各位讀者，能夠因而成為大放異彩的建築師、漫畫家、動畫師。

2020年秋　中山繁信

CONTENTS
目次

P61

第**3**章
描繪
建築物的
外觀透視圖

第 1 章　學習建築知識

第 2 章　透視圖的基礎與結構

第 3 章　描繪建築物的外觀透視圖

第 4 章　描繪建築物的室內透視圖

第 5 章　描繪風景、街容

第 6 章　正確的添加上陰影

第4章

描繪
建築物的
室內透視圖

P143

第5章

描繪
風景、街容

P167

第6章

正確的
添加上陰影

第1章 學習建築知識

第2章 透視圖的基礎與結構

第3章 描繪建築物的外觀透視圖

第4章 描繪建築物的室內透視圖

第5章 描繪風景、街容

第6章 正確的添加上陰影

設計：細山田設計事務所（米倉英弘＋室田潤）

製作：TK Create（竹下隆雄）

第 **1** 章

學習
建築知識

日本建築物的基礎知識

想畫「建築透視圖」的人自不用說，對於需要在漫畫、動畫等處畫「背景」的人而言，建築知識同樣必不可少。

第1章會介紹日本建築的基礎——木造建築，並以住宅為範例，幫助大家逐步學習建築基本知識。木材價格實惠、易於加工且感受得到溫度，自古就被運用在日本的建築之中。

認識建築物的內與外

建築物是由大量建材所形成的。木造住宅會以木材搭建出建築物的骨架(軸組)，並在屋頂、外牆施加各式各樣的材料(外裝材)。

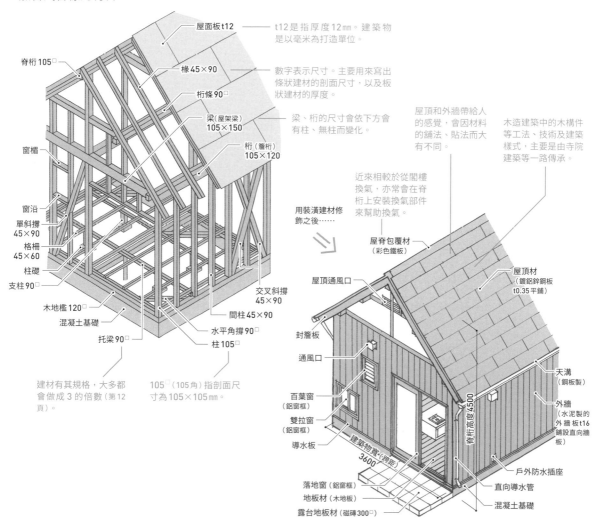

屋面板t12 —— t12是指厚度12㎜。建築物是以毫米為打造單位。

椽45×90

桁條90□ —— 數字表示尺寸。主要用來寫出條狀建材的剖面尺寸，以及板狀建材的厚度。

梁(屋架梁)105×150

桁(簷桁)105×120 —— 梁、桁的尺寸會依下方會有柱、無柱而變化。

脊桁105□

窗楣

窗沿

單斜撐45×90

格柵45×60

柱礎

支柱90□

木地檻120□

混凝土基礎

托梁90□

交叉斜撐45×90

間柱45×90

水平角撐90□

柱105□

建材有其規格，大多都會做成3的倍數(第12頁)。

105□(105角)指剖面尺寸為105×105㎜。

屋頂和外牆帶給人的感覺，會因材料的鋪法、貼法而大有不同。

木造建築中的木構件等工法、技術及建築樣式，主要是由寺院建築等一路傳承。

近來相較於從閣樓換氣，亦常會在脊桁上安裝換氣部件來幫助換氣。

用裝潢建材修飾之後……

屋脊包覆材(彩色鐵板)

屋頂通風口

封簷板

通風口

百葉窗(鋁窗框)

雙拉窗(鋁窗框)

導水板

屋頂材(鍍鋁鋅鋼板t0.35平鋪)

天溝(銅板製)

外牆(水泥製的外牆板t16鋪設直向牆板)

脊桁高度4500

建築物寬(跨距)3600

落地窗(鋁窗框)

地板材(木地板)

露台地板材(磁磚300□)

戶外防水插座

直向導水管

混凝土基礎

熟悉和式建築的部件名稱

傳統木造建築的部件和建材都很多樣。了解各項目的名稱，是正確掌握應畫細節的第一步。圖中是過去在驛站城鎮、溫泉勝地等處所能看見的客棧式建築。

日本建築的特色是會運用半戶外空間。位於二樓的外推扶手設計成可以靠坐，用來享受剛出浴的片刻等。

日本建築的特徵是比起牆壁，更常運用門戶來區劃空間。門戶分成隔開內與外的「板戶」（板門）、通往走廊的「障子」（紙拉門）、隔開不同房間的「襖」（紙拉門）。障子的骨架越細，就顯得越高級。

瓦片屋頂包括在寺院、城池等處鋪設的「本瓦」，以及一般民房所鋪設的「棧瓦」。

日本自大正、昭和時期起，才開始建造圖中這種正規的雙層建築（日語稱之為「本二階」）。在那之前曾以二樓高度較低的「廚子二階」為主流。

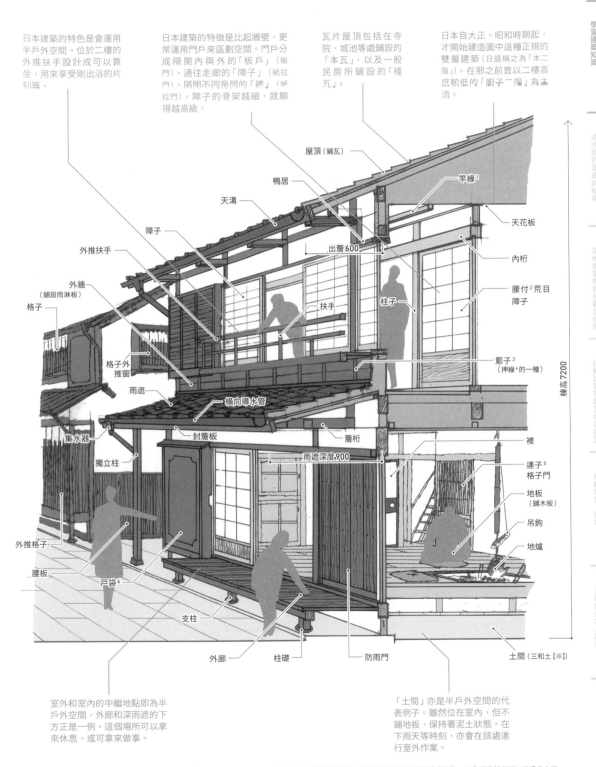

- 屋頂（鋪瓦）
- 鴨居
- 天溝
- 障子
- 外推扶手
- 外牆（鋪設雨淋板）
- 格子
- 格子外推窗
- 雨遮
- 集水器
- 獨立柱
- 外推格子
- 腰板
- 戶袋[6]
- 支柱
- 外廊
- 柱礎
- 防雨門
- 竿緣[1]
- 天花板
- 內桁
- 腰付[2]荒目障子
- 柱子
- 扶手
- 出簷600
- 橫向導水管
- 封簷板
- 簷桁
- 雨遮深度900
- 舵子[3]（押緣[4]的一種）
- 襖
- 連子[5]格子門
- 地板（鋪木板）
- 吊鉤
- 地爐
- 土間（三和土 [※]）
- 棟高7200

室外和室內的中繼地點即為半戶外空間，外廊和深雨遮的下方正是一例。這個場所可以拿來休息，或可拿來做事。

「土間」亦是半戶外空間的代表例子。雖然位在室內，但不鋪地板，保持著泥土狀態。在下雨天等時刻，亦會在該處進行室外作業。

1 即押條。 2 「腰付」指在下方設有高約35㎝的「腰板」。 3 為避免橫向鋪設的壁板或淋雨板外露，而在上方加上細小木條當成押緣。 4 指淋雨板所外加的垂直木押條。 5 門窗等處所加的成排直向或橫向木條、竹條。 6 收放防雨門扇、窗扇的空間。
※：三和土如其名稱，是混合了三種材料（紅土或砂、石灰、鹽鹵），攪打到變堅硬的簡易水泥。

第1章 學習建築知識

第2章 透視圖的基礎與結構

第3章 描繪建築物的外觀透視圖

第4章 描繪建築物的室內透視圖

第5章 描繪風景、街容

第6章 正確的添加上陰影

住宅是以 900mm的規格 打造而成

日本現今已將長度的度量單位改成公制,但建築界基本上仍使用著「尺」這種基礎單位。市面上流通的材料,以及在設計之際,皆會以1尺=303mm為換算標準。在本篇會去掉尾數,先將1尺當成300mm。我只希望大家能記住3尺,也就是900mm(90cm)這個數值。在描繪建築物時,只要能將900mm放在心上,就能畫出日本建築的韻味。

木造住宅的模矩

下方剖面圖 [※] 以900mm為標準(模矩),並加上了將其切割成一半、以及進一步再切一半的直橫線條(網格)。相信可以看出,除了各層樓的高度(樓高)、出↗

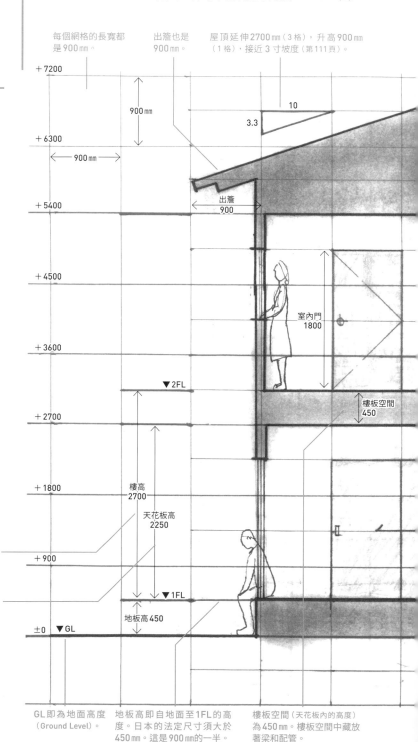

每個網格的長寬都是900mm。

出簷也是900mm。

屋頂延伸2700mm(3格),升高900mm(1格),接近3寸坡度(第111頁)。

900mm

10
3.3

900mm

出簷
900

+ 7200
+ 6300
+ 5400
+ 4500
+ 3600
+ 2700
+ 1800
+ 900
±0

室內門
1800

樓板空間
450

▼2FL

▼1FL

▼GL

樓高
2700

天花板高
2250

地板高450

一樓的樓高(1FL～2FL的高度)占了3格,即2700mm。FL即地板高度(Floor Level)。

天花板淨高(CH: Ceiling Height)占2.5格,即2250mm。現代住宅會做得稍矮些(通常是2400mm左右)。重要的是掌握住大略的數字。

GL即為地面高度(Ground Level)。

地板高即自地面至1FL的高度。日本的法定尺寸須大於450mm。這是900mm的一半。

樓板空間(天花板內的高度)為450mm。樓板空間中藏放著梁和配管。

※:用來展現建築物剖面形狀的圖(第40頁)。本頁的剖面圖是為了講解模矩所製。

簷、骨架、天花板高度，甚至包括室內
門窗等設備的大小、樓梯的高度，全數
都壓在格線上頭。

第 1 章　學習建築知識

第 2 章　透視圖的基礎與結構

第 3 章　描繪建築物的外觀透視圖

第 4 章　描繪建築物的室內透視圖

第 5 章　描繪風景、街容

第 6 章　正確的添加上陰影

POINT

先試著就近體會一下
900 mm 的感覺。將手
稍微張開的寬度就是
900 mm，比身高再高
一些就是 1800 mm。這
個「900×1800 mm」，
其實就是一塊榻榻米
的尺寸。

1800

900

半腰窗的高度，落在距離
地面 900 mm 的位置。

半腰窗
900

900

吊櫃
675

廚房的尺寸基本上
也是 900 mm。除了
建築物本體，若能
再熟悉家具等物件
的模矩，會更容易
掌握大小。

廚房
流理台
高度 900

樓梯的級高（一階的高度）是用樓
梯高除以階數得出的高度。此處
是 900 mm 的四等分（225 mm），當
然也符合日本法規。

級高

級深

225

225

樓梯長
2700

樓梯寬
900

225

450

椅子和桌子的高度，也要透過模
距來記憶。網格將 900 mm 切成四
等分（225 mm），椅子的椅面為
450 mm（占 2 格），桌子則是 675
mm（占 3 格）。

要記住一扇室內門是 900×1800
mm。雙拉門會有兩片門，因此大小
是 1800×1800 mm。

樓梯寬 900 mm。日本的法律規定須大於
750 mm（第 129 頁）。

用「榻榻米（疊）」來培養對規模的敏銳度

正如「坐只需半疊，躺只需一疊」這句話所述，榻榻米是按人類的規模來打造的。向來生活在榻榻米空間 [※1] 中的日本人，通常都能實際掌握四疊半、六疊大致上有多大。在設計建築或畫建築物的時候，這種感覺都是不可或缺的。

用榻榻米來了解空間大小

日本人向來會用「能夠鋪放多少片榻榻米」來形容一個空間的大小，例如「六疊的房間」等。另外還有「坪」這樣的面積單位，一坪相當於兩疊。

榻榻米的大小

要記得榻榻米的尺寸是 900×1800 mm。

榻榻米紋路的方向。

疊緣（滾邊）只會做在長邊。

空間的大小、用途和感覺

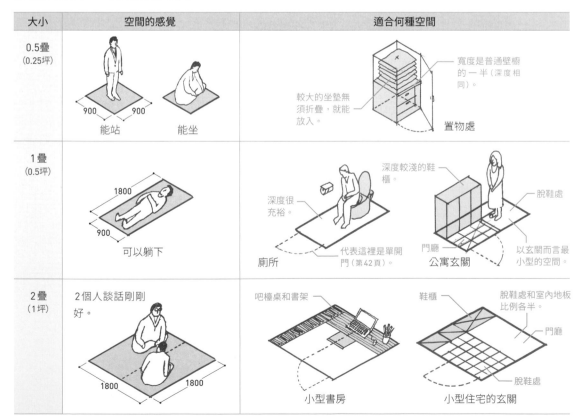

大小	空間的感覺	適合何種空間
0.5疊 (0.25坪)	900　900 能站　　能坐	較大的坐墊無須折疊，就能放入。　寬度是普通壁櫥的一半（深度相同）。　置物處
1疊 (0.5坪)	1800 900 可以躺下	深度很充裕。　深度較淺的鞋櫃。　代表這裡是單開門（第42頁）。　廁所　門廳　公寓玄關　脫鞋處　以玄關而言最小型的空間。
2疊 (1坪)	2個人談話剛剛好。 1800　1800	吧檯桌和書架　鞋櫃　脫鞋處和室內地板比例各半。　門廳　脫鞋處　小型書房　小型住宅的玄關

※ 榻榻米在過去曾是鋪在木地板空間內的坐墊，隨著時代演進才演變成整間都鋪。鋪滿榻榻米的空間，在日語中稱為「座敷」。

大小	空間的感覺	適合何種空間	
2疊 （1坪）	 樓梯平台 1800　900 1800　900 可從住宅的一樓 爬到二樓。	 1800 1800　1800 1800 3600 900 樓梯間（左上：螺旋梯、 右上：U型轉折梯、右： 直梯）	附樓梯平台的直梯。沒附 的話，1.5疊大就夠了。
3疊 （1.5坪）	 2700 1800 鋪放寢具後仍有 空間。	單人尺寸的被子為 1500×2100mm。	

3疊（1.5坪）欄位空間感覺與適合何種空間：

書桌、兒童床鋪、半間
（※2）的置物櫃。
900
1800
椅子
同樣是單人尺寸的棉被，放在床鋪上會垂
落下來，因此比鋪在地上還省空間。
置物櫃
偏小的兒童房

洗手吧台
空間很充裕，有馬桶和
洗手吧台。
飯店型廁所

近似飯店的三件式
設備，若要給單身
者使用，也可以2
疊就好。
三件式浴室

餐具櫃
600
小型住宅的廚房

※2：1間約為1800mm，半間為900mm。

第 1 章　學習建築知識
第 2 章　透視圖的基礎與結構
第 3 章　描繪建築物的外觀透視圖
第 4 章　描繪建築物的室內透視圖
第 5 章　描繪遠景、街容
第 6 章　正確的添加上陰影

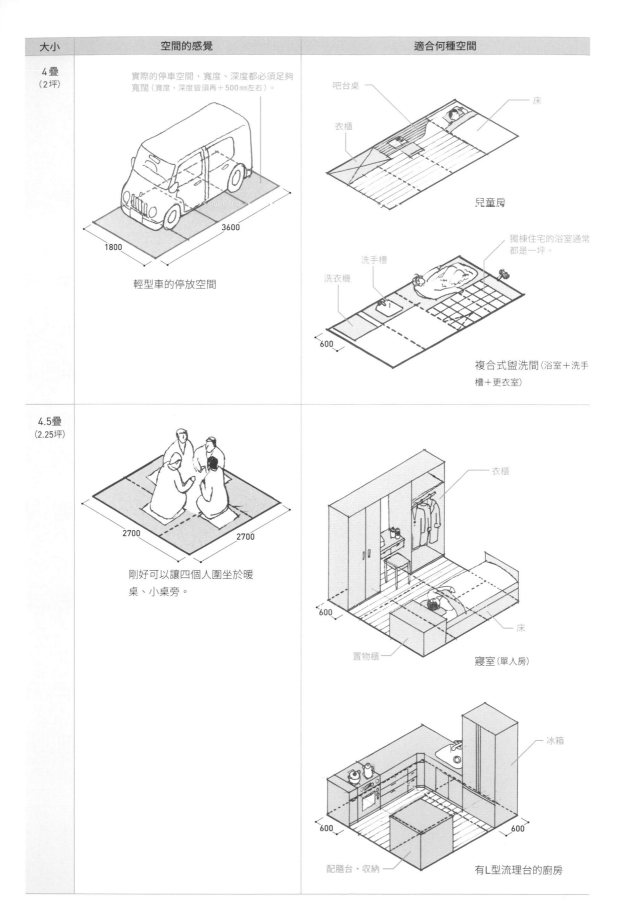

大小	空間的感覺	適合何種空間
4疊 (2坪)	實際的停車空間，寬度、深度都必須足夠寬闊（寬度、深度皆須再＋500㎜左右）。 3600 1800 輕型車的停放空間	吧台桌 床 衣櫃 兒童房 獨棟住宅的浴室通常都是一坪。 洗手槽 洗衣機 600 複合式盥洗間（浴室＋洗手槽＋更衣室）
4.5疊 (2.25坪)	2700 2700 剛好可以讓四個人圍坐於暖桌、小桌旁。	衣櫃 600 床 置物櫃 寢室（單人房） 冰箱 600 600 配膳台・收納 有L型流理台的廚房

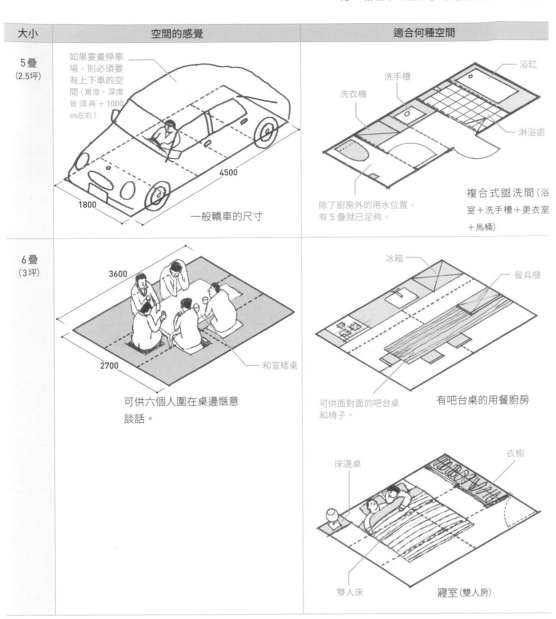

大小	空間的感覺	適合何種空間
5疊 (2.5坪)	如果要畫停車場，則必須要有上下車的空間（寬度、深度皆須再＋1000mm左右） 4500 1800 一般轎車的尺寸	浴缸 洗手槽 洗衣機 淋浴處 除了廚房外的用水位置，有5疊就已足夠。 複合式盥洗間（浴室＋洗手槽＋更衣室＋馬桶）
6疊 (3坪)	3600 2700 和室矮桌 可供六個人圍在桌邊愜意談話。	冰箱 餐具櫃 可供面對面的吧台桌和椅子。 有吧台桌的用餐廚房 床邊桌 衣櫥 雙人床 寢室（雙人房）

右側邊欄（由上至下）：

第1章 學習建築知識

第2章 透視圖的基礎與結構

第3章 描繪建築物的外觀透視圖

第4章 描繪建築物的室內透視圖

第5章 描繪風景、街容

第6章 正確的添加上陰影

COLUMN

嫻熟運用身體尺

人類的身體自古就被用來認識物體的大小。在下臂的兩條骨頭之中，靠小指這側的尺骨，就是因為曾扮演測量物體長度的基準，才有了這個稱號。希望大家也務必嘗試拿自己的身體當尺，了解一下周遭物體和空間的尺寸。

拇指和食指張開的長度

這個長度在日本稱之為「一咫」，乘以10倍就會接近身高。

手臂長度

建築物、家具等生活周遭的物品，都是以人體尺寸為製作的基準。

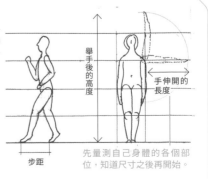

舉手後的高度

手伸開的長度

步距

先量測自己身體的各個部位，知道尺寸之後再開始。

「西式空間」 的基礎知識

在 西式空間之中，包含客廳、寢室等各種類別。不過空間中裝修、細節 [※1] 的道理幾乎相通，且都跟和室的概念大異其趣。只要能將細節放在內心某處就夠了。建材具有厚度，透過搭配這些東西，就能營造出空間的內涵。在描繪時若能想著這一點，畫出的透視圖必定能夠產生「臨場感」。

西式空間的建築模矩與尺寸

此處將以客廳為例，介紹西式空間的建築模矩(基準尺寸)。

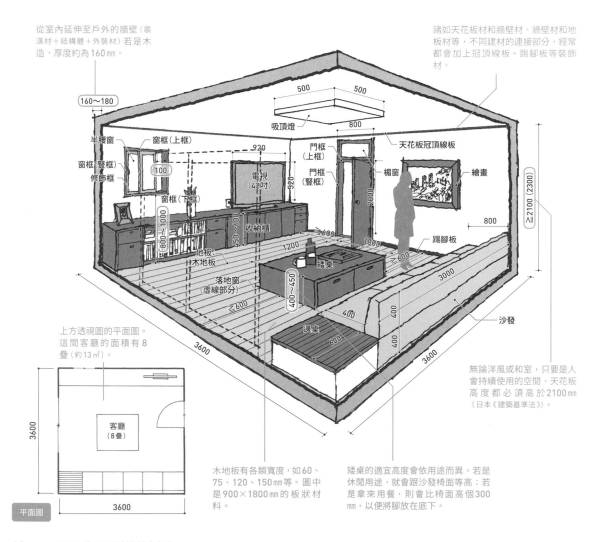

從室內延伸至戶外的牆壁(裝潢材＋結構體＋外裝材)若是木造，厚度約為160mm。

諸如天花板材和牆壁材、牆壁材和地板材等，不同建材的連接部分，經常都會加上冠頂線板、踢腳板等裝飾材。

上方透視圖的平面圖。這間客廳的面積有8疊(約13㎡)。

無論洋風或和室，只要是人會持續使用的空間，天花板高度都必須高於2100mm(日本《建築基準法》)。

木地板有各類寬度，如60、75、120、150mm等。圖中是900×1800mm的板狀材料。

矮桌的適宜高度會依用途而異。若是休閒用途，就會跟沙發椅面等高；若是拿來用餐，則會比椅面高個300mm，以便將腳放在底下。

平面圖

用榻榻米來換算所需空間

空間的面積取決於「用途、人數、家具大小」。客廳是愜意放鬆、接待客人的場地，空間必須足夠擺放大於家中使用人數的沙發、矮桌、電視等。

6疊

2700

8疊

3600

10疊

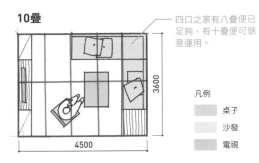

4500

四口之家有八疊便已足夠，有十疊便可愜意運用。

凡例
- 桌子
- 沙發
- 電視

第 1 章 學習建築知識

第 2 章 透視圖的基礎與結構

第 3 章 描繪建築物的外觀透視圖

第 4 章 描繪建築物的室內透視圖

第 5 章 描繪陰影·附景

第 6 章 正確的添加上陰影

西式空間的裝修與細節

讓我們來看看天花板和牆壁、牆壁跟地板相接處的結構工法吧。在之中會下一些工夫，以求不同建材能在水平面和垂直面順利接合。

天花板－牆壁

冠頂線板

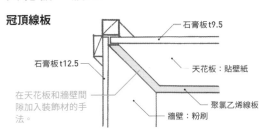

石膏板t9.5
天花板：貼壁紙
石膏板t12.5
聚氯乙烯線板
牆壁：粉刷

在天花板和牆壁間隙加入裝飾材的手法。

榫接

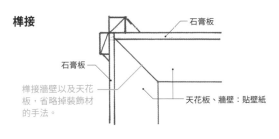

石膏板
石膏板
天花板、牆壁：貼壁紙

榫接牆壁以及天花板，省略掉裝飾材的手法。

留縫

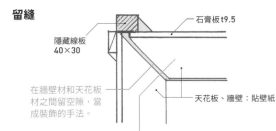

石膏板t9.5
隱藏線板 40×30
天花板、牆壁：貼壁紙

在牆壁材和天花板材之間留空隙，當成裝飾的手法。

─ POINT ─

右圖是大花板的骨架。在梁等位置上安裝主、副骨架等，將天花板吊起來。

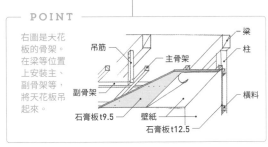

梁
柱
吊筋
主骨架
副骨架
橫料
石膏板t9.5
壁紙
石膏板t12.5

天花板－牆壁

外凸式踢腳板 用踢腳板來潤飾牆壁材和地板材。踢腳板比牆面凸出約5mm。

牆壁：在石膏板表面貼壁紙。
踢腳板
60
地板：木地板

入牆式踢腳板 將踢腳板嵌入壁面內約12mm的位置。

牆壁：在石膏板表面貼壁紙。
踢腳板
地板：木地板

貼牆式踢腳板 單純將薄片踢腳板貼到壁面上，工法很簡單。

牆壁：在石膏板表面貼壁紙。
踢腳板
地板：木地板

西式空間必備，經典名椅及其尺寸

若想呈現出空間的質感，建議有效配置高雅的家具。
被稱為名椅的椅子，光是擺一張就難以忽視。

紅藍椅Red & Blue

（里特費爾德Gerrit
Thomas Rietveld，1917）

這把椅子由角材和板材
搭組，搭配荷蘭畫家蒙
德里安的色彩風格。人
稱這是世上最難坐的椅
子，但其實並不到那麼
糟糕。

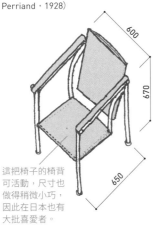

馬倫可沙發
Marenco Sofa

（馬倫可Mario
Marenco，1971）

冠上設計師自身姓氏的
客廳沙發。以聚氨酯成
型，隨處摸起來都很舒
服。

LC1扶手椅

（柯比意Le Corbusier、尚涅特
Pierre Jeanneret、貝里安Charlotte
Perriand，1928）

這把椅子的椅背
可活動，尺寸也
做得稍微小巧，
因此在日本也有
大批喜愛者。

LC2扶手椅

（柯比意、尚涅特、貝里安，1928）

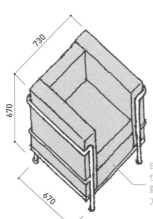

由與LC1相同陣容的三
位設計師所共同設計。以
鋼管框固定著填充羽毛的
方形牛皮靠墊。

蛋椅Egg Chair

（雅各森Arne Jacobson，
1958）

設計出蛋形意象的
高背椅［※2］。乘
坐的舒適感及美麗
形態別無僅有。

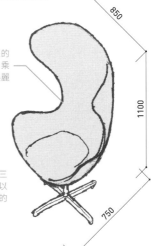

超輕椅Superleggera

（龐蒂Gio Ponti，1951）

號稱世上最輕的
餐椅。椅腳是能
增進強度的三角
形截面，椅面使
用具有彈性的梣
木，材料裁切細
到極點。

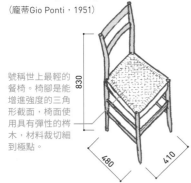

七號椅Seven Chair

（雅各森，1955）

餐椅。椅面和椅
背是一體成形的
合板，符合人體
工學的設計。

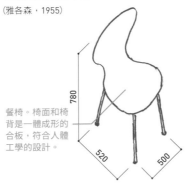

Y型椅 Y-Chair

（韋格納Hans J.
Wegner，1951）

北歐家具的代表
作品。椅背支架
呈Y字型，因而
得名。

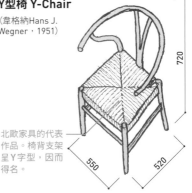

20　　　※2：即椅背較高的椅子，特色是坐起來會很放鬆。

建築知識 | 5

「和室」的基礎知識

日本人自明治時期開始打造西洋建築後，便將西洋風格的空間稱為「洋室」，鋪設榻榻米的房間則稱「和室」。

和室不僅設計，包括用料、尺寸等都有既定規格。如今早已不若過往嚴謹，但若不懂規格，有可能會描繪出奇怪的和室，因此必須多多留意。

第 1 章 學習建築知識

第 2 章 透視側的基礎與結構

第 3 章 描繪建築物的外觀透視圖

第 4 章 描繪建築物的室內透視圖

第 5 章 描繪陰影・街容

第 6 章 正確的添加上陰影

和室包含眾多類型

一般稱為和風建築或和室的建築樣式，都是指「書院」式以及「數寄屋」式。前者如同其名，是會在壁龕旁陳設讀書窗台「書院」[※] 的樣式。後者則可見於茶室建築。基本上兩者都會鋪榻榻米。

傳統「書院」式和室

圖中是相較維持傳統樣式的和室。在壁龕旁附有棚架「床脇」，並且具備讀書窗台「書院」。

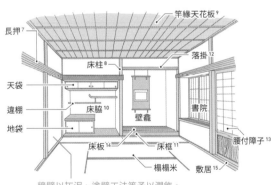

長押[7]
竿緣天花板[9]
床柱[8]
落掛[12]
天袋
違棚
床脇[10]
地袋
壁龕
書院
床板[14]
床框[11]
榻榻米
敷居[15]
腰付障子[13]

牆壁以灰泥、塗壁工法等予以潤飾。

「數寄屋」式和室

數寄屋樣式依循著日本獨有的美學，會使用保持自然樣貌的圓木料、竹子等，並以粗塗灰泥的原始牆面為美。

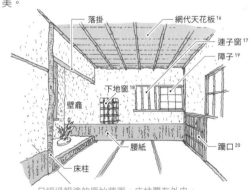

落掛
網代天花板[16]
連子窗[17]
障子[19]
下地窗[18]
壁龕
腰紙
床柱
躙口[20]

只經過粗塗的原始牆面。床柱覆有外皮。

7 柱與柱之間的橫向木頭板條。 8 介於壁龕與床脇之間，位於房間中央的裝飾柱。 9 在跟天花板材垂直的方向裝設押條「竿緣」的天花板。 10 棚架「床脇」係由上側收納櫃「天袋」、中央棚架「違棚」、下側收納櫃「地袋」所構成。 11 壁龕前側的裝飾橫木。 12 壁龕上方的橫木。 13 在下側設有「腰板」以防踢、防風雨的紙拉門。 14 鋪在壁龕內的木地板。 15 具溝槽的拉門框，下側稱敷居，上側稱鴨居。 16 以木片等材料編織成裝飾面的天花板。 17 即直欞窗。在窗框內具有直向木柵欄的窗戶。 18 呈露出牆內骨架的窗戶，常見於茶室建築。 19 此處指紙拉窗。 20 茶室建築獨具的小型出入口。

現代和室

這是現代住宅中常見的和室。很接近書院式，但床脇部分變成了壁櫥，書院也省略不做。

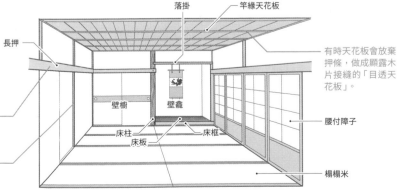

落掛
竿緣天花板
長押
有時天花板會放棄押條，做成顯露木片接縫的「目透天花板」。
壁櫥
壁龕
床柱
床框
床板
腰付障子
榻榻米

小型和室也常會省略長押。

和室基本上都是呈露柱子的「真壁」（明柱牆），但也可能會做成藏起柱子的「大壁」（暗柱牆）。

※：過去僧侶、武士等在讀寫時所使用的窗台空間。

和室的模矩和尺寸

此處將會介紹書院式和室的模矩(基本尺寸)。

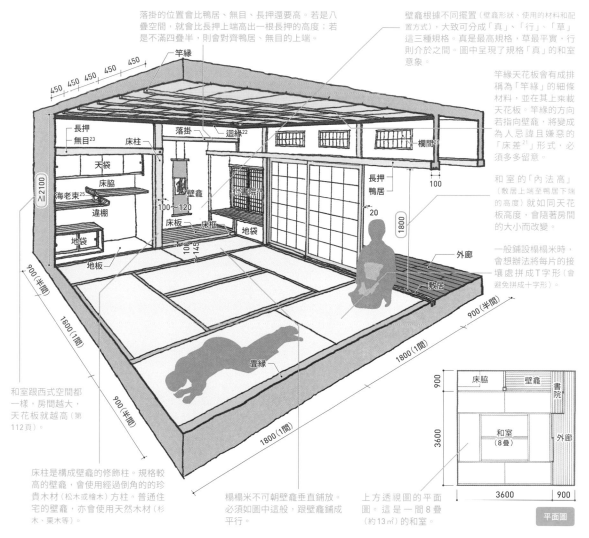

落掛的位置會比鴨居、無目、長押還要高。若是八疊空間，就會比長押上端高出一根長押的高度；若是不滿四疊半，則會對齊鴨居、無目的上端。

壁龕根據不同擺置（壁龕形狀、使用的材料和配置方式），大致可分成「真」、「行」、「草」這三種規格。真是最高規格，草最平實，行則介於之間。圖中呈現了規格「真」的和室意象。

竿緣天花板會有成排稱為「竿緣」的細條材料，並在其上乘載天花板。竿緣的方向若變向壁龕，將變成為人忌諱且嫌惡的「床差21」形式，必須多多留意。

和室的「內法高」（敷居上端至鴨居下端的高度）就同天花板高度，會隨著房間的大小而改變。

一般鋪設榻榻米時，會想辦法讓每片的接壤處拼成T字形（會避免拼成十字形）。

和室跟西式空間都一樣，房間越大，天花板就越高（第112頁）。

床柱是構成壁龕的修飾柱。規格較高的壁龕，會使用經過倒角的的珍貴木材（松木或檜木）方柱。普通住宅的壁龕，亦會使用天然木材（杉木、栗木等）。

榻榻米不可朝壁龕垂直鋪放。必須如圖中這般，跟壁龕鋪成平行。

上方透視圖的平面圖。這是一間8疊（約13㎡）的和室。

21 字面意思是「指向壁龕（＝床之間）」。22 冠頂線板。 23 沒有溝的敷居或鴨居稱「無目」。 24 讀書窗台。 25 連接中央棚架「違棚」上下棚板的細短柱。 26 檣窗。

和室大小與榻榻米鋪法

日本人擅於替空間設定不同用途，會利用榻榻米的鋪法來改變空間內的氣氛。榻榻米的鋪法
有其規矩，未能遵守就會淪為怪異的和室。

吉事鋪法

日常鋪法。有喜事時也會鋪成這樣。

3疊　4疊半　6疊

凶事鋪法

有不幸事件時的鋪法。在寺院、旅館等
處的大廳室亦可見。

3疊　4疊半　6疊

和室的潤飾與細節

和室基本上都是明柱牆「真壁」。明柱牆的特徵是在室內可以看見柱子。由於牆壁比柱子還要薄，因此在連接牆壁、天花板、地板時，便少不了「迴緣」、「疊寄[27]」等裝飾材。

27 在採用真壁的空間內，用來填補牆壁和榻榻米間隙的材料。

天花板－牆壁－地板

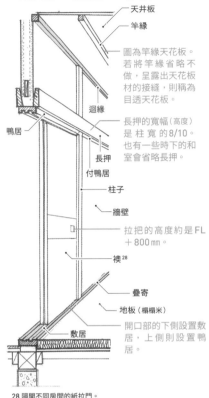

天井板

竿緣

圖為竿緣天花板。若將竿緣省略不做，呈露出天花板材的接縫，則稱為目透天花板。

迴緣

長押的寬幅（高度）是柱寬的 8/10。也有一些時下的和室會省略長押。

鴨居

付鴨居

柱子

牆壁

拉把的高度約是 FL＋800㎜。

襖[28]

疊寄

地板（榻榻米）

開口部的下側設置敷居，上側則設置鴨居。

敷居

28 隔開不同房間的紙拉門。

牆壁－天花板

竿緣天花板

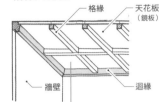

竿緣

天花板

牆壁

迴緣

竿緣天花板會按房間大小調整竿緣的間隔。小於六疊的間隔是 300 ㎜，8～10 疊則為 450 ㎜。

格緣天花板

格緣

天花板（鏡板）

牆壁

迴緣

格緣天花板會用邊長 60～75 ㎜的細長方形材料（格緣）打造格子，並在格內鋪設正方形的鏡板。這是高規格的天花板。

牆壁－地板

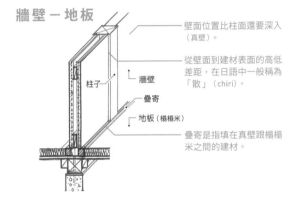

壁面位置比柱面還要深入（真壁）。

從壁面到建材表面的高低差距，在日語中一般稱為「散」（chiri）。

柱子

牆壁

疊寄

地板（榻榻米）

疊寄是指填在真壁跟榻榻米之間的建材。

擺放在和室中的物品尺寸

和室的一個特徵，在於可發揮各類用途的「多樣性」。拉開折疊式的桌袱台，就成了用餐空間；擺設和室矮桌即是會客室；鋪設棉被則成了寢室。座椅和家具都做成了和室適用的尺寸。

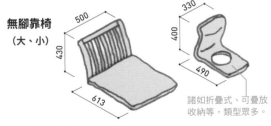

無腳靠椅（大、小）

500 430 613 330 400 490

諸如折疊式、可疊放收納等，類型眾多。

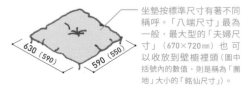

坐墊（八端尺寸）

630（590） 590（550）

坐墊按標準尺寸有著不同稱呼。「八端尺寸」最為一般，最大型的「夫婦尺寸」（670×720㎜）也可以收放到壁櫥裡頭。（圖中括號內的數值，則是稱為「團地」大小的「銘仙尺寸」）。

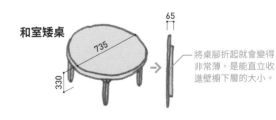

和室矮桌

735 330 65

將桌腳折起就會變得非常薄。是能直立收進壁櫥下層的大小。

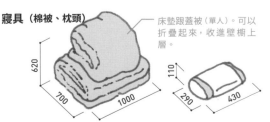

寢具（棉被、枕頭）

620 700 1000 110 290 430

床墊跟蓋被（單人）。可以折疊起來，收進壁櫥上層。

「玄關」的基礎知識

玄關被喻為住家的門面。其寬廣程度通常會跟住家大小呈正比。

日本的玄關分成脫鞋處(土間)和室內地板部分,近來也有不少人會將脫鞋處做得寬敞些,兼作展示品味的空間。就算不特別寬闊,這仍可謂是足以窺見住戶部分喜好與生活型態的位置。

玄關的模矩和尺寸

此處介紹兩疊大、另有收納櫃的玄關。若想在脫鞋處擺放長椅或嬰兒車之類,光脫鞋處就該有個兩疊(一坪)。

日本的玄關門多是向外開。若要保有放鞋的空間,並防止雨水入侵,向外開會比較合理。

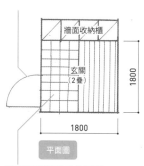

平面圖

這是右側透視圖的平面圖。玄關除去收納櫃的部分共有兩疊(一坪,約3.3㎡)。

POINT

由外觀看時,玄關門意外扮演著住家的臉面。市面上有各式各樣的設計,門把同樣類型多元。

單開門

子母門

左方是公寓常有的簡易型,右方是獨棟住宅常有的採光型。

在獨棟住宅亦會見到有著大小門扇的子母門。可供大型物體進出。

此玄關的收納櫃包含壁龕(內凹狀展示櫃)。此類型除了鞋子和傘,還能收放高爾夫袋等物品。

現在有越來越多人不做玄關收納櫃,改在玄關旁打造成可直接穿鞋進出的鞋櫃間。

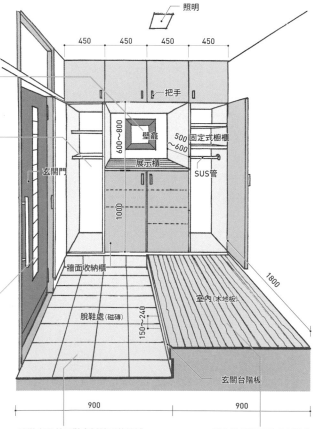

照明

把手

壁龕

600~800

展示櫃

固定式櫥櫃

500~600

SUS管

玄關門

1000

牆面收納櫃

室內(木地板)

1800

脫鞋處(磁磚)

150~240

玄關台階板

900

900

脫鞋處是用鞋會踩踏到的區域,常會鋪磁磚等來潤飾。通常是邊長100㎜的方形磁磚,也有人使用邊長150、200、300㎜等大尺寸來營造高級感。

室內地板跟脫鞋處之間會設置台階(150~240㎜)。有時亦會降低高度,以打造無障礙空間。

地板高低差的細節

日本的溼度高，原則上木造房屋的地板高度都會大於450㎜，因此玄關才會產生高低差。近來也會見到將脫鞋處加高，減少高低差以做成無障礙空間的做法。

基本

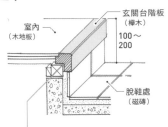

室內
（木地板）

玄關台階板
（櫸木）

100～
200

脫鞋處
（磁磚）

高低差介於100～200㎜時的結構工法。玄關台階板亦可能再更薄更小。在集合住宅、公寓等處都能見到。

附式台

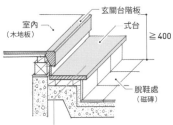

室內
（木地板）

玄關台階板

式台

≧400

脫鞋處
（磁磚）

當高低差為400～450㎜以上，在中央處設置稱為「式台」的踏板，會比較方便爬上。常見於獨棟住宅。

無障礙設計

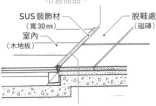

亦有高低差只略大於1㎜的市售商品。

SUS裝飾材
（寬30㎜）

室內
（木地板）

脫鞋處
（磁磚）

無障礙設計，行動不便者和長輩皆方便進出。有時也會稍具高低差。在過去的住宅中不會見到。

擺放在玄關的物品

此處列舉可在玄關透視圖中形成點綴的物品。在規劃時建議別讓這些物品完全暴露在外，必須適量收納，維持清爽的玄關環境。

鞋具（皮鞋、高跟鞋、靴子）

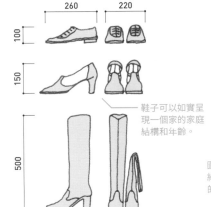

260　220

100

150

500

鞋子可以如實呈現一個家的家庭結構和年齡。

行李箱

270　550

750

圖中容量是90L。約可住宿八至十天的大容量型。

嬰兒車

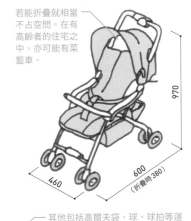

若能折疊就相當不占空間。在有高齡者的住宅之中，亦可能有菜籃車。

970

600
（折疊時380）

460

其他包括高爾夫袋、球、球拍等運動用品，經常都會收放在玄關或車庫。很多人都不會想把在外使用的物品帶進玄關以內。

自行車（兒童用、成人用）

基於防竊等考量，近來自行車常會收進玄關等處。

1100

780

450　600　1600（兒童用則為1200）

第1章　學習建築知識

第2章　透視圖的基礎與結構

第3章　描繪建築物的外觀透視圖

第4章　描繪建築物的室內透視圖

第5章　描繪風景‧街容

第6章　正確的添加上陰影

「廚房」的基礎知識

在廚房中為求高效率執行烹飪、收拾等一連串的作業程序,一大要務便是將囊括著水槽、流理台、爐具的系統廚具及冰箱配置妥當。

廚房作業主要都是站著進行,對身體的負擔同樣不小。因此廚房有著一套按照身體尺寸所算出,朝著高度方向延伸的模矩。

廚房的模矩和尺寸

圖中是兩側相對的吧台形廚房。整體是八疊的空間,除去吧台這側的空間,則是五疊左右。

抽油煙機(排氣扇+防油罩)必須選擇尺寸比爐具還大的製品。

若是三、四口之家,冰箱大小約400~500L,高度則約1800mm左右。上下左右都留有間隙。

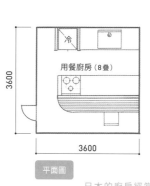

平面圖

用餐廚房(8疊)

600~800 天花板
後門
防止油噴的玻璃片
抽油煙機
冰箱 700~800(冰箱本體+間隙)
吊櫃 1800~2500
混合水龍頭
水槽
爐具
矮牆隔間
烹飪空間
踢腳板
吧台桌
收納櫃
2300~2400
2000
900 650 400 750 800 850 150 650
3600 700 900~1000 650

日本的廚房經常會設置出入口(後門)。廚房是開口不多、容易產生濕氣的地點,因此多使用採光通風佳的門窗。

設置直立小牆,遮住烹飪者手邊的作業情形。

用餐桌面的標準高度是700mm。

廚房工作台的高度約為85cm。方便作業的高度會依身高而異,參考標準是「身高(cm)÷2+5cm」。若是市售商品,常會從80、85、90cm之中挑選。

POINT

廚房有形形色色的配置方式。最普遍且節省空間的,是像第27頁般的一字型廚房。考量作業效率,連結冰箱、水槽、爐具的動線會設計在3600~6000mm的範圍內。

分離型

即使狹窄,仍能打造成兩側相對的廚房。

ㄷ字型

適合寬闊的空間。

L字型

可規劃寬廣的工作台。

中島型

適合具開闊感的遼闊空間。

廚房是以身體尺打造而成

相信應該沒有任何地方，會比廚房更追求作業效率。流理台等處的高度和配置、吊櫃等收納櫃的位置，都會影響做家事時的負荷程度。此處以一字型廚房（靠牆）為例，帶大家看看市售商品的標準尺寸。

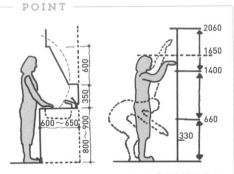

POINT

廚房的高度取決於「腰的高度」與「手能觸及的高度」。流理台通常會落在相當於腰部高度的850mm左右。另一方面，吊櫃則會將櫃身中段設置在手能觸及的高度（身高＋300mm）。

寬2700mm的情形

一字型廚房的橫寬太大會難以使用，最大應是2700mm（一般以2400、2550mm為標準）。

從爐具到防油罩的距離，應超過800mm。

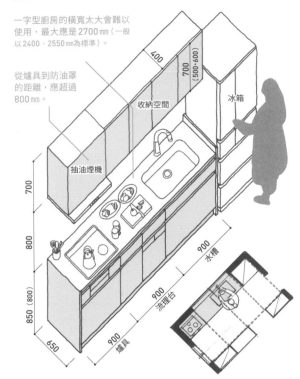

收納空間

冰箱

抽油煙機

水槽

流理台

爐具

寬2550mm的情形

亦可改用寬750mm的三口爐或水槽，使流理台更為寬廣。橫寬的標準尺寸基本上以150mm為單位。

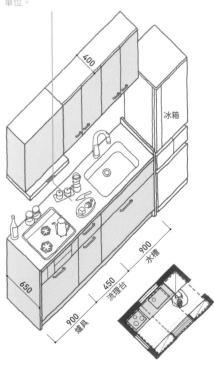

冰箱

水槽

流理台

爐具

寬1800mm的情形

縱深600mm的細長型。用於獨棟住宅的最小等級是寬1650、1800mm，爐具會變成二口爐。

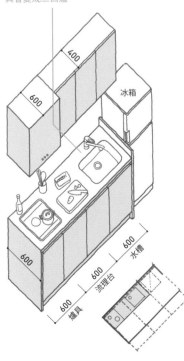

冰箱

水槽

流理台

爐具

寬1200mm的情形

給獨居者的租賃住宅等處常能見到的迷你廚房（寬900～1500mm）。

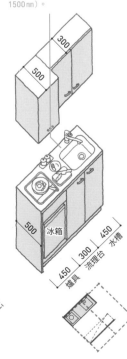

冰箱

爐具

流理台

水槽

第1章 學習建築知識

第2章 透視圖的基礎與結構

第3章 描繪建築物的外觀透視圖

第4章 描繪建築物的室內透視圖

第5章 描繪風景、街容

第6章 正確的添加上陰影

擺放在廚房中的物品

廚房內會集中擺放餐具、烹飪器具及電器。將這些東西配置、收放的便於使用，不僅可以提升作業效率，還能常保空間的清潔與美觀。

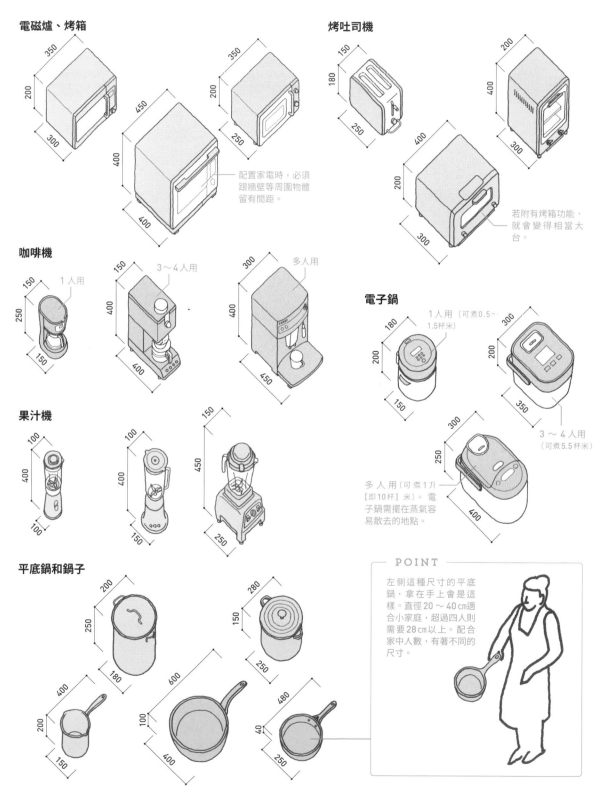

電磁爐、烤箱

350 / 200 / 300 / 450 / 400 / 350 / 200 / 250 / 400 / 400

配置家電時，必須跟牆壁等周圍物體留有間距。

烤吐司機

150 / 180 / 250 / 200 / 400 / 400 / 200 / 300 / 300

若附有烤箱功能，就會變得相當大台。

咖啡機

1人用
150 / 250 / 150

3～4人用
150 / 400 / 400

多人用
300 / 400 / 450

果汁機

100 / 400 / 100
100 / 400 / 150
150 / 450 / 250

電子鍋

1人用（可煮0.5～1.5杯米）
180 / 200 / 150

300 / 200 / 350

3～4人用（可煮5.5杯米）
300 / 250 / 400

多人用（可煮1升[即10杯]米）。電子鍋需擺在蒸氣容易散去的地點。

平底鍋和鍋子

200 / 250 / 180
280 / 150 / 250
400 / 200 / 150
600 / 100 / 400
480 / 40 / 250

POINT

左側這種尺寸的平底鍋，拿在手上會是這樣。直徑20～40cm適合小家庭，超過四人則需要28cm以上。配合家中人數，有著不同的尺寸。

28

建築知識 | 8

「用水位置」的基礎知識

浴間、盥洗間、廁間基於供排水設備的因素，設計時基本上都會配置在一塊（若建設預算寬裕則另當別論）。浴間和廁間比其他空間還要小，卻也兼是放鬆身心的場所。裝潢建材不妨選擇色調沉穩，具耐水性且容易清掃的品項。

廁間的模矩和尺寸

廁間可以想成排泄的地點，或是能在短時間內獨處的空間，想法人各有異。甚至還有人會打造書櫃，做成迷你閱讀空間。裝飾著花卉、繪畫的繽紛廁間也很棒。

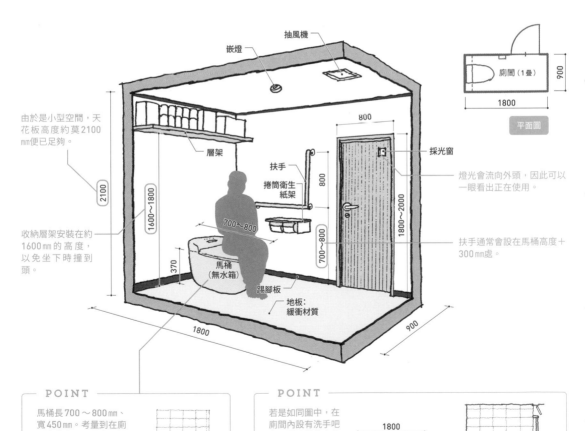

由於是小型空間，天花板高度約莫2100mm便已足夠。

收納層架安裝在約1600mm的高度，以免坐下時撞到頭。

嵌燈

抽風機

層架

扶手

捲筒衛生紙架

馬桶（無水箱）

踢腳板

地板：緩衝材質

2100

1600～1800

370

1800

採光窗

燈光會流向外頭，因此可以一眼看出正在使用。

扶手通常會設在馬桶高度＋300mm處

800

700～800

700～800

1800～2000

900

廁間（1疊）

900

1800

平面圖

POINT

馬桶長700～800mm、寬450mm。考量到在廁所中「坐下、站立」的動作範圍，在馬桶左右側至少各需75mm，前方則至少要有500mm左右的空間。

500

POINT

若是如同圖中，在廁間內設有洗手吧台，則廁間的有效寬度會更寬。吧台兼具扶手的功能。

1800

200

1200

800

盥洗更衣室的要點

若能將洗衣機擺在盥洗更衣室內，且很靠近曬衣場的話，做家事的動線就會很省力氣。有較多機會碰到水的洗衣機，是壽命相較短暫的家電，因此應事先規劃寬闊的擺放空間，以便因應各式各樣的機型。

模矩

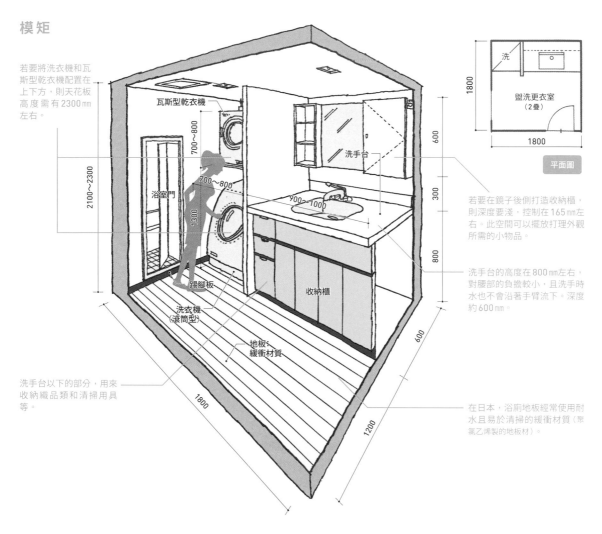

若要將洗衣機和瓦斯型乾衣機配置在上下方，則天花板高度需有2300㎜左右。

瓦斯型乾衣機

浴室門

洗手台

踢腳板

洗衣機（滾筒型）

地板：緩衝材質

收納櫃

洗手台以下的部分，用來收納織品類和清掃用具等。

若要在鏡子後側打造收納櫃，則深度要淺，控制在165㎜左右。此空間可以擺放打理外觀所需的小物品。

洗手台的高度在800㎜左右，對腰部的負擔較小，且洗手時水也不會沿著手臂流下。深度約600㎜。

在日本，浴廁地板經常使用耐水且易於清掃的緩衝材質（聚氯乙烯製的地板材）。

盥洗更衣室（2疊）

平面圖

擺放在盥洗更衣室中的物品尺寸

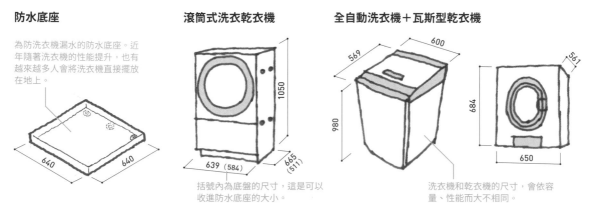

防水底座

為防洗衣機漏水的防水底座。近年隨著洗衣機的性能提升，也有越來越多人會將洗衣機直接擺放在地上。

滾筒式洗衣乾衣機

括號內為底盤的尺寸，這是可以收進防水底座的大小。

全自動洗衣機＋瓦斯型乾衣機

洗衣機和乾衣機的尺寸，會依容量、性能而大不相同。

浴間的要點

洗澡在衛生健康上不可或缺，同時也有放鬆心情的效果。因此得做成待起來夠舒適的空間。近來系統衛浴普及，設計和功能也都有所升級。若能設置浴室庭院 [※]，就能營造出感覺開闊的浴間。

模矩

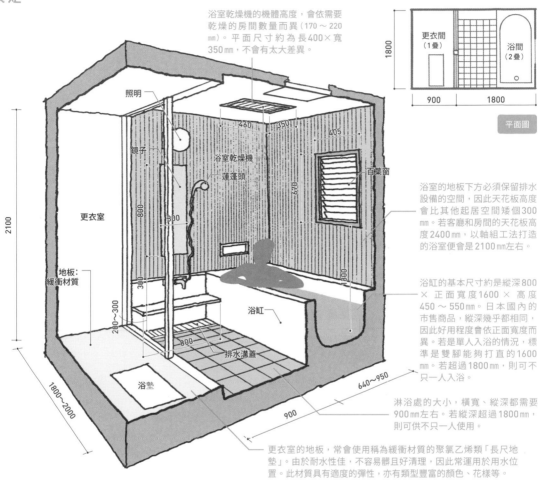

浴室乾燥機的機體高度，會依需要乾燥的房間數量而異（170～220 mm）。平面尺寸約為長400×寬350 mm，不會有太大差異。

照明

鏡子

浴室乾燥機

蓮蓬頭

更衣室

百葉窗

地板：緩衝材質

浴缸

排水溝蓋

浴墊

浴室的地板下方必須保留排水設備的空間，因此天花板高度會比其他起居空間矮個300 mm。若客廳和房間的天花板高度2400 mm，以軸組工法打造的浴室便會是2100 mm左右。

浴缸的基本尺寸約是縱深800×正面寬度1600×高度450～550 mm。日本國內的市售商品，縱深幾乎都相同，因此好用程度會依正面寬度而異。若是單人入浴的情況，標準是雙腳能夠打直的1600 mm。若超過1800 mm，則可不只一人入浴。

淋浴處的大小，橫寬、縱深都需要900 mm左右。若縱深超過1800 mm，則可供不只一人使用。

更衣室的地板，常會使用稱為緩衝材質的聚氯乙烯類「長尺地墊」。由於耐水性佳，不容易髒且好清理，因此常運用於用水位置。此材質具有適度的彈性，亦有類型豐富的顏色、花樣等。

更衣間（1疊）

浴間（2疊）

平面圖

用水位置的各類規劃方式

三件式（約3疊）

將馬桶、入浴設備、更衣空間、洗手台集於一室，相當省空間。

半分離式（左：約4疊、右：4.5疊）

適合不希望從客廳、餐廳等處看見廁間門扉的人。

分離式（約5疊）

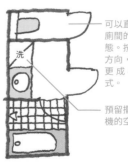

洗

可以直接進入廁間的分離型態。按照門扉方向，亦可變更成半分離式。

預留擺放洗衣機的空間。

第1章 學習建築知識
第2章 透視圖的基礎與結構
第3章 描繪建築物的外觀透視圖
第4章 描繪建築物的室內透視圖
第5章 描繪風景‧街容
第6章 正確的添加上陰影

「外部結構」 的基礎知識

在設計住宅時，並不是只考量該棟建築就行了。走在住宅區裡，相信必定會看見庭院門、外牆、車棚、植栽等形形色色的物件（外部結構）。外部結構會跟建築物的外觀一同建構出住宅的臉面，形成街容的一部分。

外部結構可以妝點建築物、營造街容

良好的住宅環境少不了外部結構。例如光是能有庭院或在籬笆上掛著植物，除了能形塑健康的生活環境，還能孕育出可供欣賞四季變化的風光。

植栽
種植在庭院或住家周圍的草木。能療癒路上的行人，亦會成為街道的景觀。

大門
設在外部結構的出入口。有些亦包含門扉。

通道
從大門連至玄關的道路。

圍牆、圍籬
用來圈圍出土地界線。從石塊、水泥牆到樹籬，類型相當多元。亦可跟道路、相鄰土地保有隱私。

車棚
停車空間的面積很大，因此意外地顯眼。

POINT

基於通風、防災等等因素，木造住宅不可蓋滿整塊建地（土地）。日本《建築基準法》就建築相對於建地的面積（從建築物正上方觀看時的面積）比率（建蔽率）設有限制 [※]。

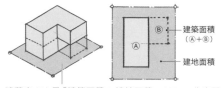

建築面積
（Ⓐ＋Ⓑ）

建地面積

建蔽率（%）是「建築面積÷建地面積×100」。住宅區的建蔽率按規定應介於30至80%，不同地區各有規範。

※：同樣地，建築各層面積總和相對於建地面積的比率（容積率），一樣有其限制。建蔽率和容積率的限度會依地區而異，因此幾乎不會看到十層高樓突兀地建造在滿是附庭院獨棟住宅的住宅區。

外部結構會體現出「街容」

高級住宅區、新興住宅區、傳統古老城鎮等，就算都能一概稱作住宅區，各街區仍會擁有不同的個性。而一個街區的個性，要說體現在外部結構也不誇張。

庭院門

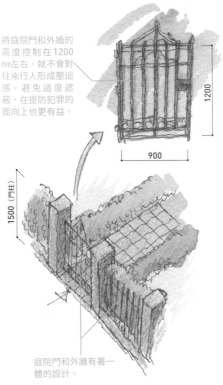

將庭院門和外牆的高度控制在1200mm左右，就不會對往來行人形成壓迫感。避免過度遮蔽，在提防犯罪的面向上也更有益。

1200

900

1500（門柱）

庭院門和外牆有著一體的設計。

鋁製門扉在一般住宅區相當常見。有些亦會使用鑄造物件來營造質感。

圍牆、圍籬

水泥圍牆有高級感，而若能攀覆蔓性植物，並在腳邊也種植低矮植株，就會很有氣氛。

石塊圍牆所使用的石塊有標準尺寸390×190mm。厚度則包括100、120、150mm。石塊價格低廉且容易養護，在昭和時期建造的住宅區也經常可見。

1800

樹籬常見使用羅漢松、紅芽石楠等葉片密集的常綠樹。此外亦有能抗海風等配合當地環境的樹籬，會營造出整個城鎮的景觀。

1000

石塊牆和水泥牆容易帶給人冷冰冰的感覺。只要搭配植栽，氣息就會大有不同。在傳統城鎮等處，亦會有許多樹籬、石牆。樹籬經常出現在重視社居營造的地區。

車棚

打造在藤蔓棚下方的停車空間。

以木材等所搭組成的格狀棚架，會跟植物搭配運用，諸如攀附藤蔓用以遮蔭等。

在提防犯罪的考量下，經常都會安裝鐵捲門。若是坡道眾多的城鎮等處，亦會利用擋牆做成室內車庫。

室內車庫可替車輛遮風擋雨，也較能防範犯罪。包含上下車的空間在內，意外需要不少空間。

鋁製車棚容易取得，是最一般的選項，若能運用木製車棚等，也能為住家的外觀加分。而利用建築物部分空間作為室內車庫，則常見於一般住宅區、市中心的住宅等處。

第 1 章　學習建築知識

第 2 章　造訪園的基礎與結構

第 3 章　描繪建築物的外觀造型圖

第 4 章　描繪建築物的室內透視圖

第 5 章　描繪風景・街容

第 6 章　正確的添加上陰影

認識位於「外部空間」的物體

透過呈現手法，讓重點建築物的設計及規模融入周遭環境，同樣是建築透視圖的重要功能。另外若是漫畫、動畫的背景等，詳實描繪四周的環境，將可增添真實感。

話又說回來，即使是每天都在看的物體，突然要畫也絕非易事。我們會很訝異，對於這些物體的形狀、大小如此竟生疏。請務必了解正確的形狀和尺寸。當然，此處所舉的物體都僅是一例，先不討論其他可能的形狀及尺寸。

路上情形也要用心觀察

這是全日本隨處可見的街角光景。其中不僅建築物，還充斥著各式各樣的物體。位於道路上的物體會受到規範，↗

車用紅綠燈會設在高於車道5500㎜以上的位置。即使紅綠燈下側設有左右轉用的燈號，也必須保留5000㎜以上的高度。路人用紅綠燈會設置在高於地面2500㎜以上的地方。

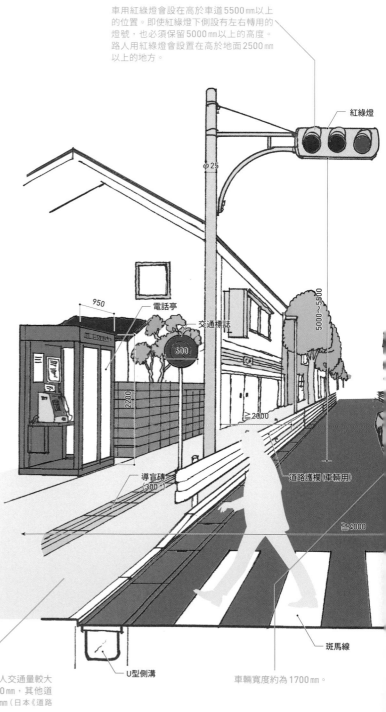

紅綠燈

φ25

950

電話亭

交通標誌

⑥00

5000～5500

2200

≧2000

導盲磚（300㎜）

道路護欄（車輛用）

≧4000

U型側溝

斑馬線

車輛寬度約為1700㎜。

人行道的寬度，行人交通量較大的道路須大於3500㎜，其他道路則須大於2000㎜（日本《道路構造令》）。

※1：若招牌外凸未達500㎜，則人行道至招牌下緣僅需大於2500㎜即可。

因此某種程度上大小跟形狀都是統一
的。

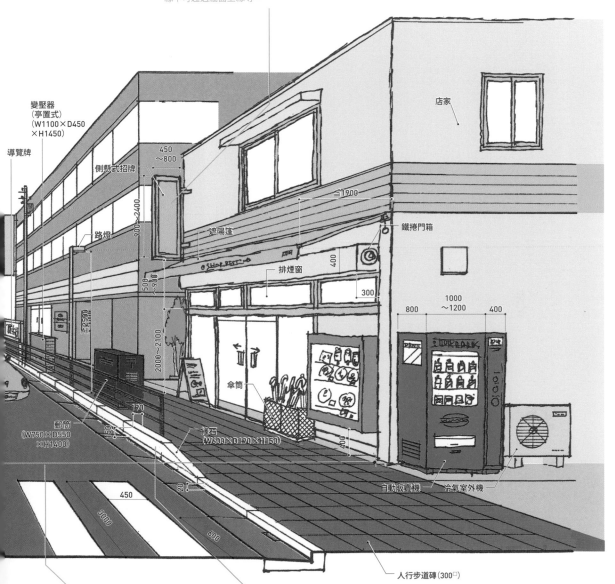

日本的《屋外廣告物條例》以及道路占用許可等，
規範了可安裝招牌的範圍。東京都對建築物側懸式
招牌的規定，包括從建築物外凸不得超出1500
mm，且距離道路境界線不得超出1000mm；自地面
至招牌下緣的高度需大於3500mm [※1]，招牌上
緣不可超過牆面上緣等。

變壓器
（亭置式）
（W1100×D450
×H1450）

導覽牌

側懸式招牌

路燈

450
～800

900～2400

500

900

2000～2100

郵筒
（W750×D550
×H1400）

120

150

遮陽篷

傘筒

店家

≅1900

鐵捲門箱

400

300

排煙窗

1000
～1200

800

400

400

縁石
（W600×D190×H150）

自動販賣機

冷氣室外機

450

3000

600

20

人行步道磚（300□）

道路寬度最少應有4000mm。若寬度未達
4000mm，則將道路中心線往外2000mm的
部分視為道路邊界（日本《建築基準法》第42
條第2項道路款）。

人行道接壤斑馬線等處的部分，會設置較低的道路
緣石，水平範圍抓在1500mm左右。人行道跟馬路
的高低差，考量到要讓視障者安全通行，通常都會
設定在20mm左右。

路上物體的形狀與尺寸

道路上的結構體 [※2] 雖然經常看在眼裡，卻意外畫不出來。記得從平時就要仔細觀察，拿來跟自己身體比較大小，掌握好物體的形狀和尺寸。

行道樹

櫻花路樹

以 8～10m 的間隔種植。

10000～

10000～

雖然樹齡也有影響，但在成長過之後，樹高、樹冠寬度都會超過10m。若樹高跟樹冠寬度的比率約莫為1，就會是很理想的樹形。

欅木路樹

將欅木的樹高跟樹冠寬度比率畫成0.5左右，樹形就會很美。

15000～

7500～

只要將路樹的樹高、枝下高度統一好，並設定相同間隔，看起來就會很美觀。

道路沿線的路樹，會根據道路寬度等條件來設定並管理樹高。

POINT

落葉樹的氣氛會隨季節大有不同。樹木畫法可參照第158頁。

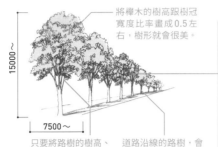

路上施設

郵筒

750
550
1400

亦稱信筒，由筒身和腳柱組成。有一到兩個投遞孔（依筒身尺寸而異）。1970年起，日本郵筒從圓柱形改換成了方柱形。

變壓器

1100
450
1400

當配電線地下化之際，在人行道上每隔數十公尺就設置了一個。亦稱為亭置式變壓器。

住宅標示、街區導覽牌

1600
1300

基於日本的住宅標示制度，為求公開住宅資訊所設。兼具導覽地圖的功能，會設置在交通要衝等處。

電話亭

2100
950
950

公共電話會設置在室外的公共道路邊，或面公共道路的地點等處（公共設施前方路邊、車站前和公車站牌附近等處的路邊）。

POINT

自動販賣機、落地式招牌等物體不可置於道路上（除電線桿、郵筒、電話亭等落地物體及設施外，道路上空的招牌、遮陽蓬等，經申請占用許可獲准後方可設置）。

自動販賣機的寬、深並不固定。在自動販賣機旁、周圍必須設置用畢容器的回收箱。

1800
800
1000～1200
400

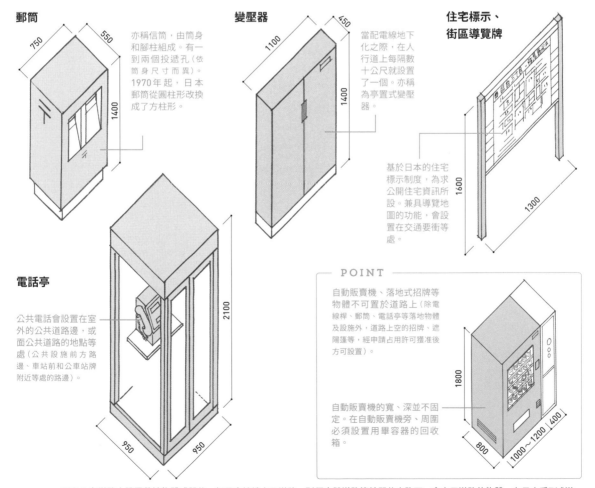

※2：在道路上設置落地物體或設施，如果會持續占用道路，則須申請道路管轄單位之許可。會占用道路的物體，在日本受到《道路法》的規範。

電線桿（大、小）

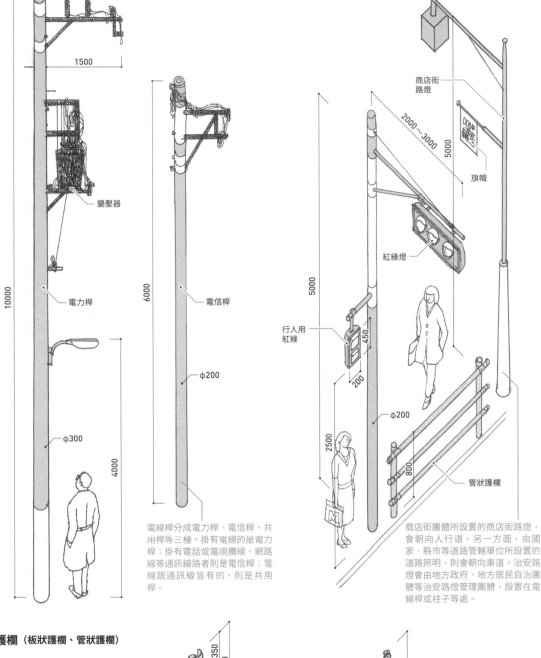

1500

10000

變壓器

電力桿

φ300

4000

6000

電信桿

φ200

電線桿分成電力桿、電信桿、共用桿等三種。掛有電線的是電力桿；掛有電話或電視纜線、網路線等通訊線路者則是電信桿；電線跟通訊線皆有的，則是共用桿。

路燈、紅綠燈

商店街路燈

2000～3000

5000

旗幟

紅綠燈

行人用紅綠

5000

450

200

φ200

2500

管狀護欄

800

商店街團體所設置的商店街路燈，會朝向人行道。另一方面，由國家、縣市等道路管轄單位所設置的道路照明，則會朝向車道。治安路燈會由地方政府、地方居民自治團體等治安路燈管理團體，設置在電線桿或柱子等處。

護欄（板狀護欄、管狀護欄）

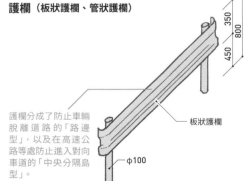

350
800
450

板狀護欄

φ100

護欄分成了防止車輛脫離道路的「路邊型」，以及在高速公路等處防止進入對向車道的「中央分隔島型」。

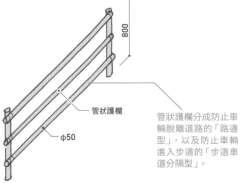

800

管狀護欄

φ50

管狀護欄分成防止車輛脫離道路的「路邊型」，以及防止車輛進入步道的「步道車道分隔型」。

第 1 章 學習建築知識

第 2 章 透視圖的基礎與結構

第 3 章 描繪陳設物的外觀透視圖

第 4 章 描繪陳設物的室內透視圖

第 5 章 描繪風景、街容

第 6 章 正確的添加上陰影

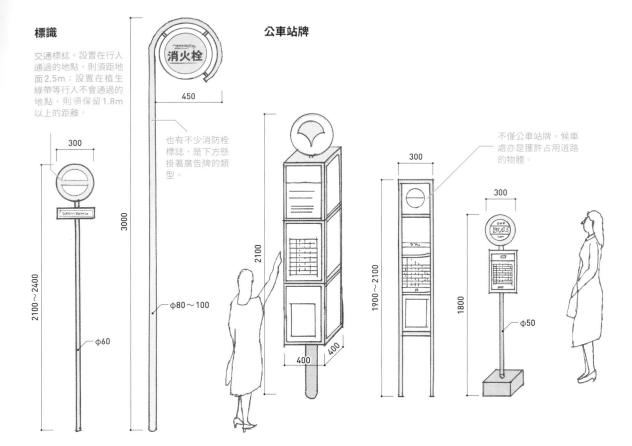

標識

交通標誌。設置在行人通過的地點,則須距地面2.5m;設置在植生綠帶等行人不會通過的地點,則須保留1.8m以上的距離。

也有不少消防栓標誌,是下方懸掛著廣告牌的類型。

公車站牌

不僅公車站牌,候車處亦是獲許占用道路的物體。

位於道路和私有地邊界的物體

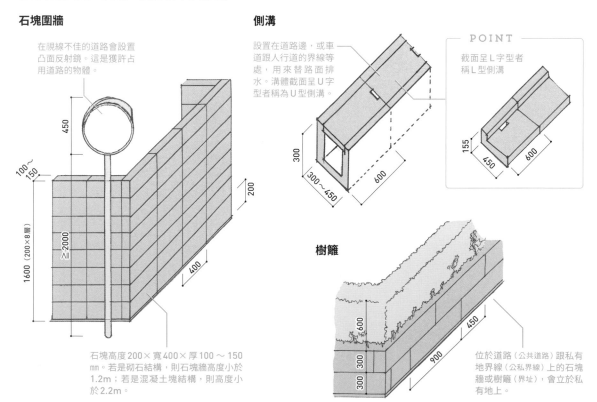

石塊圍牆

在視線不佳的道路會設置凸面反射鏡。這是獲許占用道路的物體。

石塊高度200×寬400×厚100～150mm。若是砌石結構,則石塊牆高度小於1.2m;若是混凝土塊結構,則高度小於2.2m。

側溝

設置在道路邊,或車道跟人行道的界線等處,用來替路面排水。溝體截面呈U字型者稱為U型側溝。

> **POINT**
>
> 截面呈L字型者稱L型側溝

樹籬

位於道路(公共道路)跟私有地界線(公私界線)上的石塊牆或樹籬(界址),會立於私有地上。

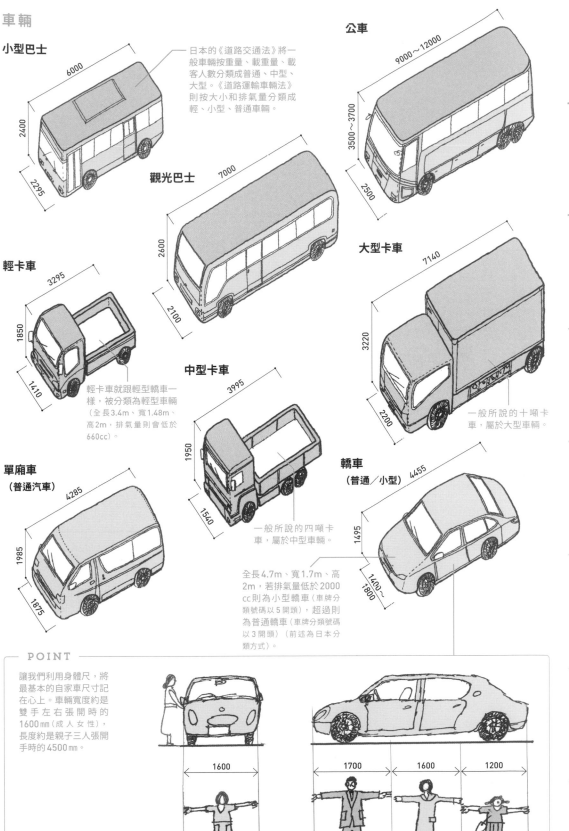

車輛

小型巴士

6000
2400
2295

日本的《道路交通法》將一般車輛按重量、載重量、載客人數分類成普通、中型、大型。《道路運輸車輛法》則按大小和排氣量分類成輕、小型、普通車輛。

公車

9000～12000
3500～3700
2500

觀光巴士

7000
2600
2100

輕卡車

3295
1850
1410

輕卡車就跟輕型轎車一樣,被分類為輕型車輛(全長3.4m、寬1.48m、高2m,排氣量則會低於660cc)。

大型卡車

7140
3220
2200

一般所說的十噸卡車,屬於大型車輛。

中型卡車

3995
1950
1540

一般所說的四噸卡車,屬於中型車輛。

單廂車
(普通汽車)

4285
1985
1875

轎車
(普通／小型)

4455
1495
1400～
1800～

全長4.7m、寬1.7m、高2m,若排氣量低於2000cc則為小型轎車(車牌分類號碼以5開頭),超過則為普通轎車(車牌分類號碼以3開頭)(前述為日本分類方式)。

POINT

讓我們利用身體尺,將最基本的自家車尺寸記在心上。車輛寬度約是雙手左右張開時的1600㎜(成人女性),長度約是親子三人張開手時的4500㎜。

1600

1700
1600
1200

第 1 章　學習建築知識

第 2 章　透視圖的基礎與結構

第 3 章　描繪建築物的外觀透視圖

第 4 章　描繪建築物的室內透視圖

第 5 章　描繪風景、街容

第 6 章　正確的添加上陰影

圖面的畫法

想 將建築透視圖畫得正確，絕對少不了圖面。即使是漫畫等媒材的背景，若能先打造簡單的圖面，相信就比較不會跟設定產生出入。

圖面是用來正確呈現物體形狀和大小的東西。如果要畫建築物原本的大小，必定會超出紙面，因此會縮小成數分之一（縮尺）。此處將會介紹透視圖所需的圖面，以及簡單的畫法。

圖面的類型

要畫外觀透視圖，最好有立面圖、平面圖、屋頂俯視圖；要畫室內透視圖，則最好有平面圖、剖面圖、展開圖，畫起來會比較輕鬆。

何謂屋頂俯視圖

從建築物正上方觀看。　畫成正投影圖 [※1]。

何謂立面圖

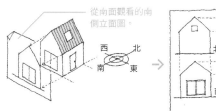

從建築物正側面觀看，描繪東西南北四面的正投影圖。　將東西南北的縱向、橫向畫成統一尺寸，會比較好分辨。

何謂平面圖

將建築物從約1.5m的高度水平切開。

高度約抓在離地面約1～1.5m處。

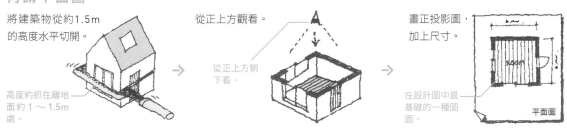

從正上方觀看。　從正上方朝下看。　畫正投影圖，加上尺寸。　在設計圖中最基礎的一種圖面。

何謂剖面圖

將建築物垂直切開。

從有開口部的位置切開。

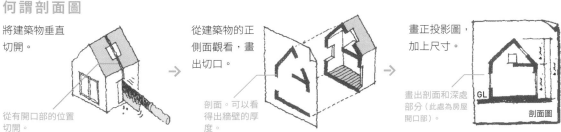

從建築物的正側面觀看，畫出切口。　剖面。可以看得出牆壁的厚度。　畫正投影圖，加上尺寸。　畫出剖面和深處部分（此處為房屋開口部）。

※1：正投影圖是指從正上方、正側面觀看時，將所有可見情形，維持著原始大小呈現出來的圖。可在平面（圖面）上正確呈現立體物件。

何謂展開圖

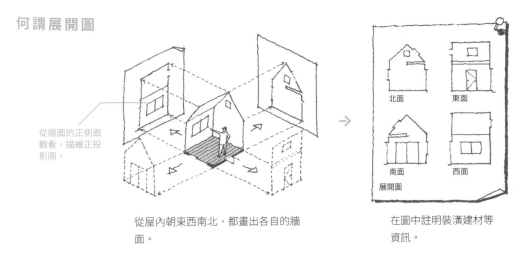

從牆面的正側面觀看，描繪正投影圖。

從屋內朝東西南北，都畫出各自的牆面。

北面　東面

南面　西面

展開圖

在圖中註明裝潢建材等資訊。

嘗試描繪圖面

要畫正確的圖面有其步驟。這跟逐步打造建築物的工程幾乎相同。

先認識建築工序

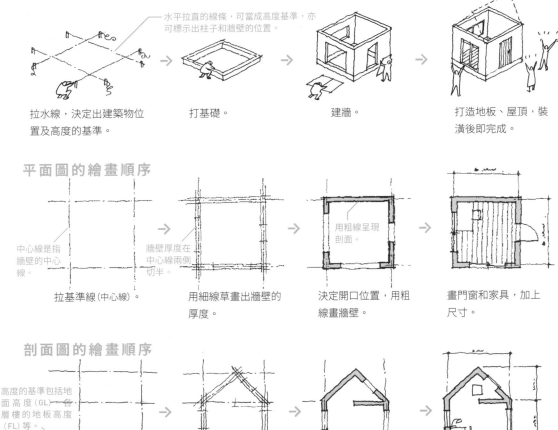

水平拉直的線條，可當成高度基準，亦可標示出柱子和牆壁的位置。

拉水線，決定出建築物位置及高度的基準。

打基礎。

建牆。

打造地板、屋頂，裝潢後即完成。

平面圖的繪畫順序

中心線是指牆壁的中心線。

牆壁厚度在中心線兩側切半。

用粗線呈現剖面。

拉基準線(中心線)。

用細線草畫出牆壁的厚度。

決定開口位置，用粗線畫牆壁。

畫門窗和家具，加上尺寸。

剖面圖的繪畫順序

高度的基準包括地面高度(GL)、各層樓的地板高度(FL)等。

畫出中心線和高度的基準線。

草畫牆壁等骨架的厚度。

設定好開口，畫出骨架。

畫出門窗、家具，以及尺寸。

41

呈現開口部

建築物少不了門窗等開口部。在圖面上除了大小，尚應呈現出開闔方式。

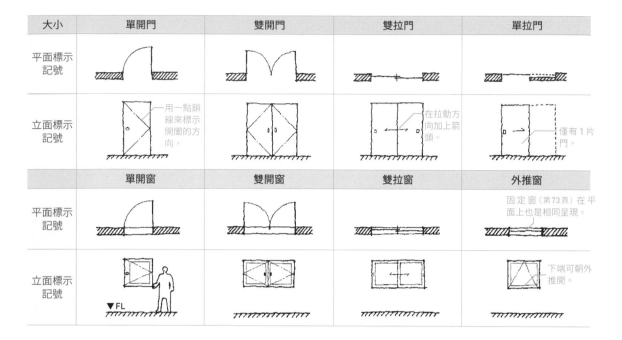

大小	單開門	雙開門	雙拉門	單拉門
平面標示記號				
立面標示記號	用一點鎖線來標示開闔的方向。		在拉動方向加上箭頭。	僅有1片門。
大小	**單開窗**	**雙開窗**	**雙拉窗**	**外推窗**
平面標示記號				固定窗（第73頁）在平面上也是相同呈現。
立面標示記號	▼FL			下端可朝外推開。

呈現方式會依縮尺而異

在圖面上會將實際的建築物縮畫為1／100、1／50 [※2]。在不同的縮尺（比例尺）下，圖面的呈現也會產生變化。讓我們用平面圖來比較看看。

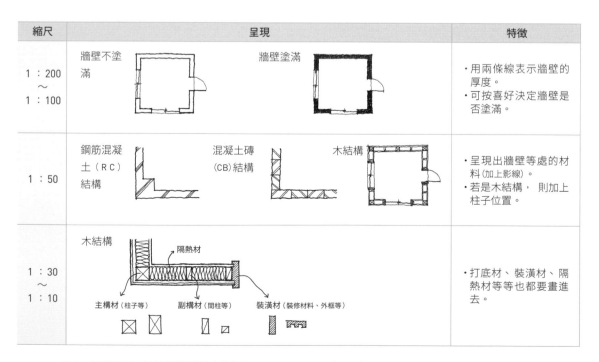

縮尺	呈現	特徵
1：200 ～ 1：100	牆壁不塗滿　　　　　　牆壁塗滿	・用兩條線表示牆壁的厚度。 ・可按喜好決定牆壁是否塗滿。
1：50	鋼筋混凝土（RC）結構　　混凝土磚（CB）結構　　木結構	・呈現出牆壁等處的材料（加上影線）。 ・若是木結構，則加上柱子位置。
1：30 ～ 1：10	木結構　　隔熱材 主構材（柱子等）　副構材（間柱等）　裝潢材（裝修材料、外框等）	・打底材、裝潢材、隔熱材等等也都要畫進去。

※2：假設要用1／100的縮尺描繪六疊空間（寬3600×深2700㎜）的平面圖，則大小會變成寬36×深27㎜。從圖面及其縮尺，將可解讀出建築物的實際尺寸（實際大小、實際長度）。

第 **2** 章

透視圖的
基礎與結構

消失點是呈現遠近的神奇點

我們都能識別遠近感，近的物體看起來比較大，遠的物體看起來比較小。透視圖（Perspective Drawing）會呈現出眼睛所見的遠近距離感，屬於遠近法（透視圖法）的一種。在透視圖法之中，絕對少不了消失點（V: Vanishing Point）。

近處大，遠處小

近者畫大、遠者畫小，就能呈現出遠近感，讓繪畫看起來更立體。

透視一詞也被用來指遠近感，例如會說透視亂掉（出錯）、透視太歪（角度抓錯）等。

即使人物的身形相同，在遠處的人看起來比較小。畫出人眼所見的情況，就能呈現出遠近感。

> **POINT**
>
> 在遠近法之中，也有利用顏色濃淡來呈現遠近感的空氣遠近法。
>
>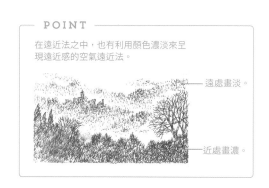
>
> 遠處畫淡。
>
> 近處畫濃。

小到最後就成了一點

在透視圖當中，相互平行的線條皆會相交於一點（消失點，V）。這是在紙上呈現出物體越遠就越小，最終成為一點，逐漸消失的樣貌。

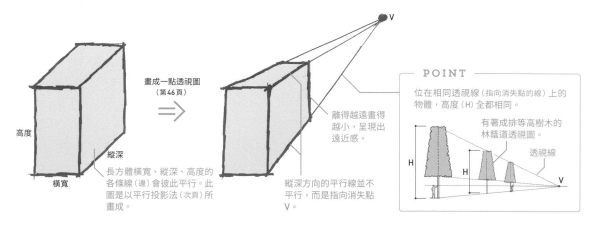

高度

縱深

橫寬

畫成一點透視圖
（第46頁）

長方體橫寬、縱深、高度的各條線（邊）會彼此平行。此圖是以平行投影法（次頁）所畫成。

離得越遠畫得越小，呈現出遠近感。

縱深方向的平行線並不平行，而是指向消失點V。

> **POINT**
>
> 位在相同透視線（指向消失點的線）上的物體，高度（H）全都相同。
>
> 有著成排等高樹木的林蔭道透視圖。
>
> 透視線
>
> H　H
>
> V

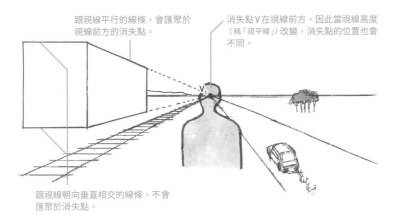

用平行投影法畫出的沙發和人。

橫寬

高度

縱深

畫成一點透視圖 ⇒

透視圖是在二維中畫出三維物體映於人眼之情景的圖法。實際上，映照在人眼中的景象並不如左圖，而是如此圖這般。

消失點 V

縱深方向的每條平行線，必定會在消失點相交。

橫寬、高度方向的平行線條，保持彼此平行。

即使原本平行的線條，也會相交於一點（消失點）

消失點位於視線的無限遠處，跟視線朝向平行的道路、線條，都會在消失點相交。此時視線假定為水平(跟地面平行)。

跟視線平行的線條，會匯聚於視線前方的消失點。

消失點V在視線前方。因此當視線高度（稱「視平線」）改變，消失點的位置也會不同。

跟視線朝向垂直相交的線條，不會匯聚於消失點。

（參考）

視線

地圖

假設站在此處，看往箭頭方向。

想輕鬆畫出立體物件，就用平行投影法

此處介紹平行投影法。不同於透視圖，平行投影並沒有消失點，卻可以讓物體看起來很立體。在建築設計中常會用到下列三種圖法。畫法比透視圖還要簡單，特徵是會像圖面那般，標示出寬、深、高的實際長度。

❶立體正投影法：將平面圖傾斜任一角度，以垂直線畫出高度。

❷等角投影法：將橫寬、縱深轉30度，以垂直線畫出高度。

❸等斜投影法：以立面圖為基礎，朝斜向畫出縱深(角度隨意)。

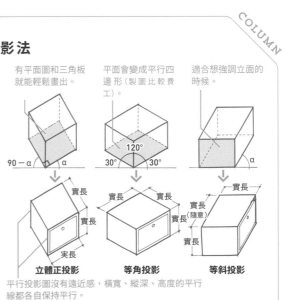

有平面圖和三角板就能輕鬆畫出。

平面會變成平行四邊形（製圖比較費工）。

適合想強調立面的時候。

立體正投影　等角投影　等斜投影

平行投影圖沒有遠近感，橫寬、縱深、高度的平行線都各自保持平行。

45

透視圖的基礎 | 2

消失點的數量會影響看起來的感覺

我們周遭的空間具有橫寬、高度、縱深。為求在紙張這樣的平面上畫得「像是」立體,因而會在橫寬、高度、縱深的任一處設定消失點,這就是一點透視圖。設定兩個消失點,就是兩點透視圖;三個則稱為三點透視圖。在各種透視圖之中,本書會針對一點透視圖來講解。

一點透視圖的特徵

我們在日常生活中觀看物體時所見到的,就像是三點透視圖的呈現,但要畫可不容易。一點透視圖可以輕鬆畫出,而且很適合做成建築透視圖。此處將在縱深處設定消失點。

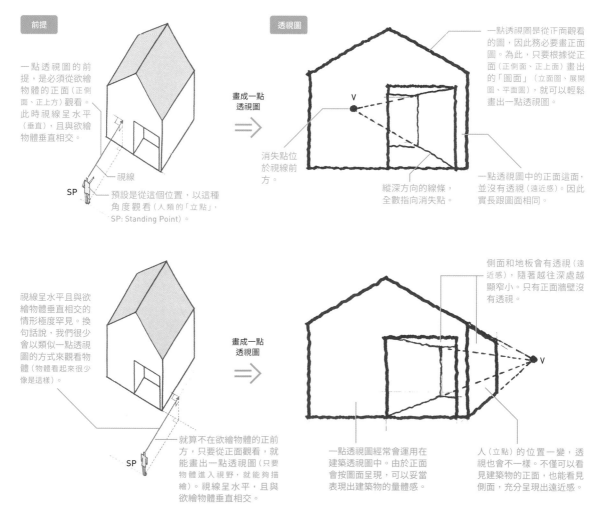

前提

一點透視圖的前提,是必須從欲繪物體的正面(正側面、正上方)觀看。此時視線呈水平(垂直),且與欲繪物體垂直相交。

視線

SP

預設是從這個位置,以這種角度觀看(人類的「立點」,SP: Standing Point)。

透視圖

一點透視圖是從正面觀看的圖,因此務必要畫正面圖。為此,只要根據從正面(正側面、正上面)畫出的「圖面」(立面圖、展開圖、平面圖),就可以輕鬆畫出一點透視圖。

V

消失點位於視線前方。

縱深方向的線條,全數指向消失點。

一點透視圖中的正面這面,並沒有透視(遠近感)。因此實長跟圖面相同。

視線呈水平且與欲繪物體垂直相交的情形極度罕見。換句話說,我們很少會以類似一點透視圖的方式來觀看物體(物體看起來很少像是這樣)。

SP

就算不在欲繪物體的正前方,只要從正面觀看,就能畫出一點透視圖(只要物體進入視野,就能夠描繪)。視線呈水平,且與欲繪物體垂直相交。

側面和地板會有透視(遠近感),隨著越往深處越顯窄小。只有正面牆壁沒有透視。

V

一點透視圖經常會運用在建築透視圖中。由於正面會按圖面呈現,可以妥當表現出建築物的量體感。

人(立點)的位置一變,透視也會不一樣。不僅可以看見建築物的正面,也能看見側面,充分呈現出遠近感。

兩點透視圖的特徵

兩點透視圖降低了一點透視圖所會產生的「歪斜」，看起來會更自然。下圖在橫寬與縱深
處具有共兩個消失點。

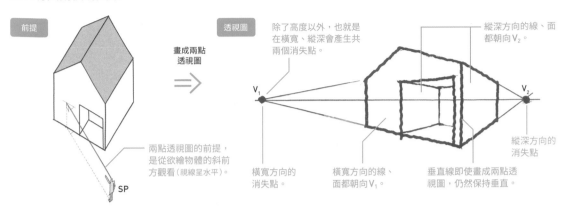

前提

畫成兩點
透視圖
⇒

兩點透視圖的前提，
是從欲繪物體的斜前
方觀看（視線呈水平）。

SP

透視圖

除了高度以外，也就是
在橫寬、縱深會產生共
兩個消失點。

縱深方向的線、面
都朝向 V_2。

V₁

V₂

縱深方向的
消失點。

橫寬方向的
消失點。

橫寬方向的線、
面都朝向 V_1。

垂直線即使畫成兩點透
視圖，仍然保持垂直。

三點透視圖的特徵

三點透視圖不太會運用在建築透視圖之中。它能讓圖看上去更生動。

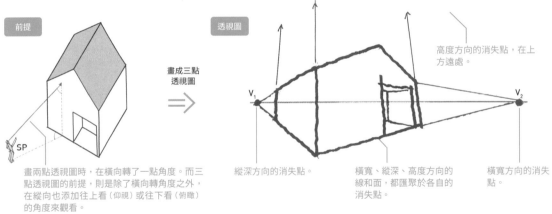

前提

畫成三點
透視圖
⇒

畫兩點透視圖時，在橫向轉了一點角度。而三
點透視圖的前提，則是除了橫向轉角度之外，
在縱向也添加往上看（仰視）或往下看（俯瞰）
的角度來觀看。

SP

透視圖

高度方向的消失點，在上
方遠處。

V₁

V₂

縱深方向的消失點。

橫寬、縱深、高度方向的
線和面，都匯聚於各自的
消失點。

橫寬方向的消失
點。

一點透視圖可能有多個消失點？

右圖是一點透視圖，
但可以看出圖中有三個消
失點。在一點透視圖之
中，跟視線平行的線和面
會朝向某一消失點（V_1），
但跟視線相對傾斜或具有
坡度的東西，則會各自擁
有其獨立的消失點（V_2、
V_3）。

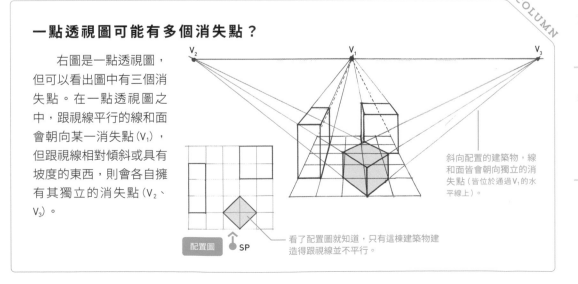

V₂ V₁ V₃

配置圖

SP

斜向配置的建築物，線
和面皆會朝向獨立的消
失點（皆位於通過 V_1 的水
平線上）。

看了配置圖就知道，只有這棟建築物建
造得跟視線並不平行。

第 1 章 學習建築知識

第 2 章 透視圖的基礎與結構

第 3 章 描繪建築物的外觀透視圖

第 4 章 描繪建築物的室內透視圖

第 5 章 描繪風景、街容

第 6 章 正確的添加上陰影

構圖取決於消失點和視平線

透視圖是將映照在人眼 (視野) 中的建築物、景色如實畫成圖像。從不同位置、不同高度觀看，就會變成完全不同的圖畫。

透視圖中所設定的視線高度，稱為視平線 (EL: Eye Level)。在一點透視圖中，跟視線平行的線條將全數交會於單一消失點上，而該消失點必定會位於視平線上。

消失點位於視平線上

一點透視圖的視線是水平的，跟視線平行的線、面，將在視平線上的消失點交會。換言之，若將地面等水平的面無限延長，最後就會跟視平線重合。

視線和視平線

視平線係指「視線的高度」。

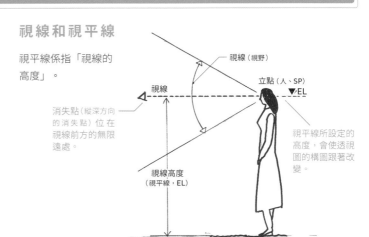

消失點 (縱深方向的消失點) 位在視線前方的無限遠處。

視線

視線 (視野)

立點 (人、SP) ▼EL

視線高度 (視平線，EL)

視平線所設定的高度，會使透視圖的構圖跟著改變。

水平線應位於視平線上

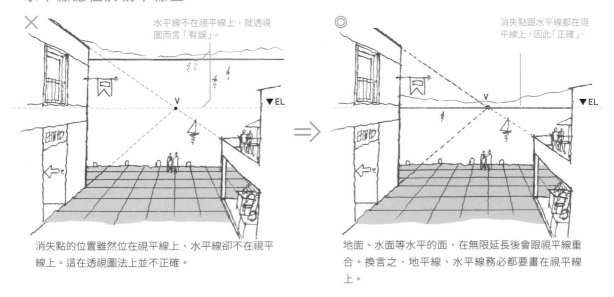

✕ 水平線不在視平線上，就透視圖而言「有誤」。

◎ 消失點跟水平線都在視平線上，因此「正確」。

V ▼EL

V ▼EL

消失點的位置雖然位在視平線上，水平線卻不在視平線上。這在透視圖法上並不正確。

地面、水面等水平的面，在無限延長後會跟視平線重合。換言之，地平線、水平線務必都要畫在視平線上。

視平線可以自由設定

視平線跟眼睛高度看似相同，實而相異。大人的眼睛高度距離地面（GL: Ground Level）約
1400～1500mm，視平線卻沒有高度限制。

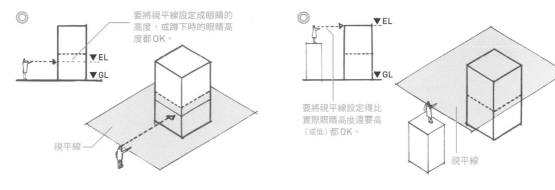

視平線會改變透視圖的樣貌

要將視平線說成是相機的高度也無妨。就像將相機架設在不同高度會拍攝出不同相片，透視圖
也一樣會有變化。

高於視平線的物體會顯露底面，低於視平線的物體則會顯露頂面

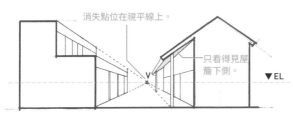

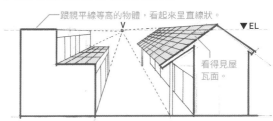

高於視平線的屋頂，看得見屋簷下側，看不見屋瓦
面。

低於視平線的物體，會看見頂面。屋頂跟瓦面都看得
見，屋簷下側則看不見。

若身高跟視平線等高，則全體頭部都會對齊

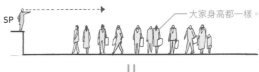

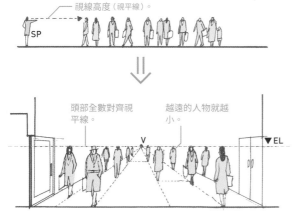

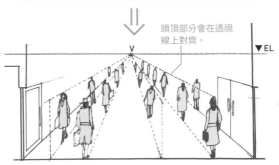

當欲繪對象全與視平線等高，身高跟視平線等高的人
們，頭部上端就會在視平線上對齊。

若欲繪對象都比視平線矮且高度相同，則身高相同、
排成一列的人們，就會對齊同一條透視線。

第 1 章　學習建築知識

第 2 章　透視圖的基礎與結構

第 3 章　描繪建築物的外觀透視圖

第 4 章　描繪建築物的室內透視圖

第 5 章　描繪傢俱、街景

第 6 章　正確的添加上陰影

視平線和消失點會決定構圖

從何處觀看物體會決定透視圖的構圖。這也就是說，視平線和消失點的位置會影響構圖。讓我們來看看椅子這個範例。

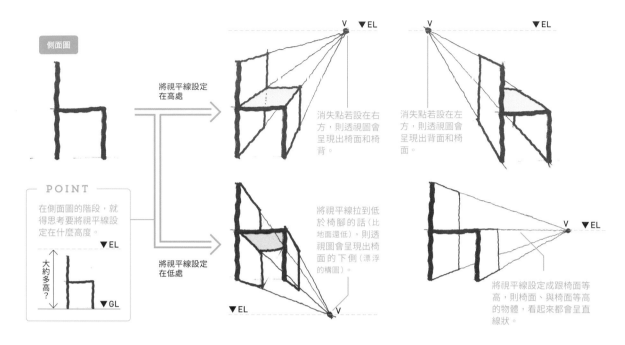

側面圖

將視平線設定在高處

POINT

在側面圖的階段，就得思考要將視平線設定在什麼高度。

▼EL

大約多高？

▼GL

將視平線設定在低處

消失點若設在右方，則透視圖會呈現出椅面和椅背。

消失點若設在左方，則透視圖會呈現出背面和椅面。

將視平線拉到低於椅腳的話（比地面還低），則透視圖會呈現出椅面的下側（漂浮的構圖）。

將視平線設定成跟椅面等高，則椅面、與椅面等高的物體，看起來都會呈直線狀。

視平線也會改變兩點透視圖的構圖

最後要介紹兩點透視圖由不同視平線所造成的構圖差異。圖為高3m的平房建築模型。可以看出消失點的位置都一樣，卻帶給人相當不同的感覺。

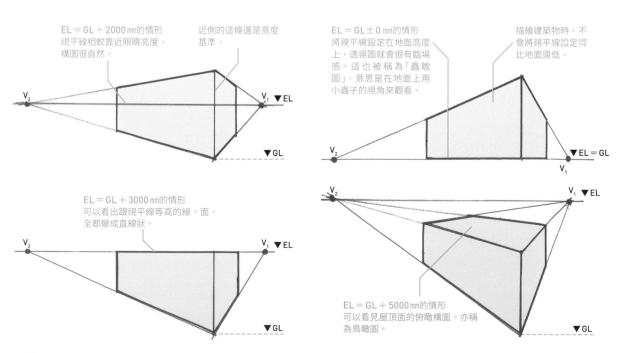

EL＝GL＋2000mm的情形
視平線相較靠近眼睛高度，構圖很自然。

近側的這條邊是高度基準。

EL＝GL±0mm的情形
將視平線設定在地面高度上，透視圖就會很有臨場感。這也被稱為「蟲瞻圖」，意思是在地面上用小蟲子的視角來觀看。

描繪建築物時，不會將視平線設定得比地面還低。

EL＝GL＋3000mm的情形
可以看出跟視平線等高的線、面，全都變成直線狀。

EL＝GL＋5000mm的情形
可以看見屋頂面的俯瞰構圖。亦稱為鳥瞰圖。

第 1 章　學習建築知識

第 2 章　透視圖的基礎與結構

第 3 章　描繪建築物的外觀透視圖

第 4 章　描繪建築物的室內透視圖

第 5 章　描繪庭院、街容

第 6 章　正確的添加上陰影

透視圖的基礎 ｜ 4

透視圖的
結構和
正式畫法

西方文藝復興時期替「在平面上呈現立體物件」的透視圖法建構出理論，使得繪畫世界得以畫出無錯亂的空間。此篇將會介紹一點透視圖和兩點透視圖的「正式」畫法[※1]。以圖面為本，就能替有透視 (遠近感) 的線、面求出正確長度。

Perspective Drawing 即是透視圖

說起來，透視圖為何會取這樣的名字呢？假設我們在人 (立點，SP: Standing Point) 跟物之間設置一張投影面 (畫面，PP: Picture Plane)，自該處「穿透過來可見的像」，就是透視圖。

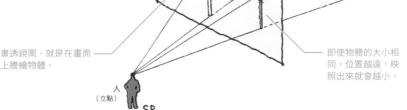

書透視圖，就是在畫面上謄繪物體。

即使物體的大小相同，位置越遠，映照出來就會越小。

畫透視圖這回事

那麼在畫建築物的透視圖時，又該怎麼做呢？此處拿舞台般的建築物當說明範例。首先將畫面 (PP) 緊貼在建築物前方，並假設自己 (SP) 位於前側。

將 PP 緊密貼合的原因

PP是會映照出建築物的畫面。設定得靠人較近，則建築物的像會變小，導致難以下筆描繪。為了得出最大的像，才會將PP貼在建築物上。

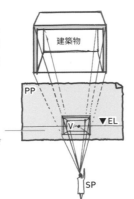

若建築物跟畫面分離，映照在畫面上的像就會變小。

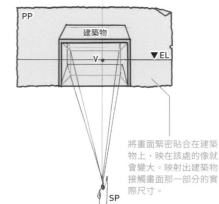

將畫面緊密貼合在建築物上，映在該處的像就會變大。映射出建築物接觸畫面那一部分的實際尺寸。

※1：話說回來，卻也未必得用正式方法去畫。像第55頁般概略決定線、面的長度，在圖法上也不算有錯。

謄繪到畫面上

將人（SP）透過畫面（PP）所看見的建築物情景，做平面性的呈現，就能直接謄繪建築物映在畫面上的樣態。這也就會變成透視圖。

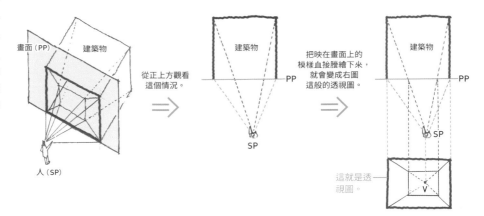

從正上方觀看這個情況。

把映在畫面上的模樣直接謄繪下來，就會變成右圖這般的透視圖。

這就是透視圖。

若人（立點）移動會變成怎樣？

從何處觀看建築物，將會改變映在畫面上的形狀和縱深。

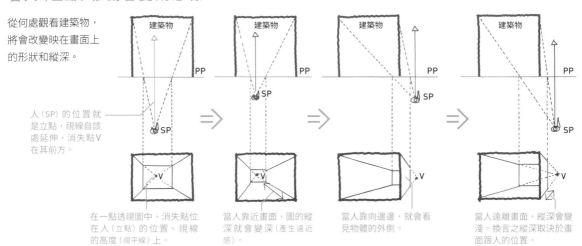

人（SP）的位置就是立點，視線自該處延伸，消失點V在其前方。

在一點透視圖中，消失點位在人（立點）的位置、視線的高度（視平線）上。

當人靠近畫面，圖的縱深就會變深（產生遠近感）。

當人靠向邊邊，就會看見物體的外側。

當人遠離畫面，縱深會變淺。換言之縱深取決於畫面跟人的位置。

COLUMN

廣角鏡頭與標準鏡頭

　　當攝影師在拍攝建築物外觀和內部的照片時，首先會決定角度，其次則會挑選焦距適合該畫面的鏡頭。大致上，若想拍到寬闊的範圍，會選焦距較短的廣角鏡頭；想拍出接近人類視覺的感覺，就選擇標準鏡頭；想將遠處物體拍得很大，則選擇窄視角的望遠鏡頭。

　　透視圖配合有限的作圖空間，經常會將縱深呈現得較深，就如同廣角鏡頭所拍出的照片，看起來會比實際還要寬廣。若想用接近人類觀看的構圖來畫透視圖，將縱深抓得相較淺一些［※2］即可。

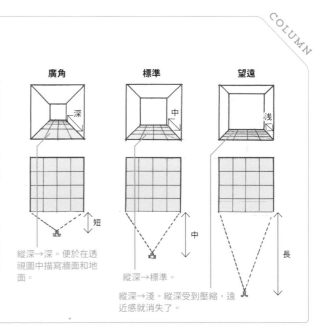

廣角　標準　望遠

深　中　淺

短　中　長

縱深→深。便於在透視圖中描寫牆面和地面。

縱深→標準。

縱深→淺。縱深受到壓縮，遠近感就消失了。

※2：正式描繪時，畫面PP離立點SP越遠，縱深就會變得越淺。

正確描繪一點透視圖的方法

下列是消失點位於縱深處的一點透視圖畫法。外觀透視圖和室內透視圖的畫法並沒有太大差別，此處以建築物的立體模型（高度4000mm）為例，繪製外觀透視圖。

1 /

將平面圖和側面圖（立面圖 [※3]）如圖擺放。將畫面（PP）完全貼合平面圖。

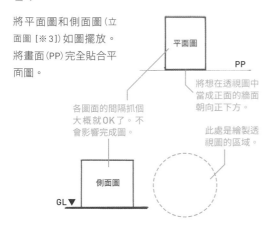

各圖面的間隔抓個大概就OK了。不會影響完成圖。

將想在透視圖中當成正面的牆面朝向正下方。

此處是繪製透視圖的區域。

2 /

在平面圖上隨意設定人的位置（立點，SP），側面圖上隨意設定視平線（EL），即可定出消失點。

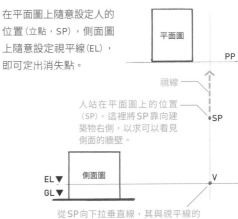

視線

人站在平面圖上的位置（SP）。這裡將SP靠向建築物右側，以求可以看見側面的牆壁。

從SP向下拉垂直線，其與視平線的交點，就是透視圖的消失點。

3 /

從平面圖和側面圖拉出垂直線和水平線，求出扮演透視圖正面的牆面。

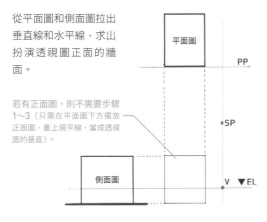

若有正面圖，則不需要步驟1～3（只需在平面圖下方擺放正面圖，畫上視平線，當成透視圖的基底）。

4 /

從平面圖的轉角連至SP，求出跟畫面（PP）的交點A。也要先連起正面圖的轉角跟V。

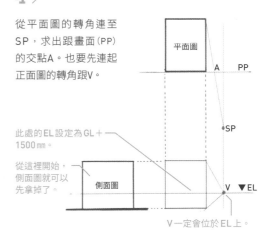

此處的EL設定為GL＋1500mm。

從這裡開始，側面圖就可以先拿掉了。

V一定會位於EL上。

5 /

從A點拉垂直線至正面圖上，就能決定建築物的縱深。

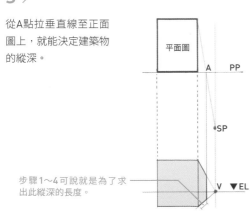

步驟1～4可說就是為了求出此縱深的長度。

6 /

清除草稿線，大功告成。

※3：在立面圖之中，有時會將描繪正面的稱為正面圖，描繪側面的稱側面圖。側面圖位在朝向正面時的左、右邊，要描繪長方體類的建築物，使用哪一邊都OK。如果在構圖中除了正面還想呈現側面，則使用該側面圖即可。

學習建築知識　第1章

透視圖的基礎與結構　第2章

描繪建築物的外觀透視圖　第3章

抓繪建築物的室內透視圖　第4章

描繪風景、街容　第5章

正確的添加上陰影　第6章

正確描繪兩點透視圖的方法

接下來是兩點透視圖的畫法。在兩點透視圖中,視線並不會跟欲繪物體垂直相交。讓我們即
刻以建築物的立體模型為例,運用平面圖和側面圖試畫外觀透視圖。

1 /

斜放平面圖,拉出通過近
側轉角(A點)的水平線
(PP)和垂直線。將人的位
置(立點,SP)設定在垂直
線上。將側面圖(立面圖)
如圖配置,設定視平線
(EL)。

準備好這個面
的側面圖。

平面圖

PP

A

平面圖和側面的距
離遠近,不會影響
到完成圖。

SP

側面圖 A

GL ▼

B

▼ EL

視平線
不可低於GL。

POINT

兩點透視圖是斜
看建築物時的透
視圖。視線跟畫
一點透視圖時一
樣會跟畫面PP
垂直相交,但建
築物相對於PP
卻會是斜的。

PP

將映照在PP
上的狀況如實
畫出,就會變
成兩點透視
圖。

SP

2 /

從SP拉出跟平面圖
上兩條邊平行的線
條,求出跟PP的交
點(X、Y點)。

平面圖

X Y PP

A

平行 平行

SP

在這個地方
逐步畫出透
視圖。

側面圖 A

B

▼ EL

3 /

從X、Y點向下拉垂直
線,跟EL的交點就是
兩個消失點(V₁、V₂)。
從側面圖拉水平線至垂
直線處,標出透視圖轉
角處的高度A-B。

平面圖

X Y PP

A

SP

側面圖 A

V₁

A

V₂ ▼ EL

B

B

在透視圖中能呈現出實長的,僅有(平
面圖中)跟PP相接的A-B邊而已。

4 /

連接透視圖的A、B點
和V₁、V₂。連起平面圖
轉角處(C、E點)和SP。

C 平面圖 E

X Y PP

A

SP

兩個消失點必定會
位在EL上。

側面圖 A

A

V₁ V₂ ▼ EL

B

B

5 /

平面圖轉角處至SP的
連線,會跟PP產生交
點,自該交點朝透視圖
向下拉垂直線,即可定
出建築物的橫寬、縱
深。

C 平面圖 E

X Y PP

A

SP

建築物的形狀漸漸浮
現。

C 側面圖 A

A E

C

V₁ V₂ ▼ EL

D B

D B F

6 /

清除草稿線,大功告成。

透視圖的基礎 | 5

畫透視圖
建議
點到即可

透視圖是立體呈現形狀、建築物的圖法。若要如前篇按正式步驟繪製,有透視(遠近感)的面(若是一點透視圖則為縱深)必須花很多工夫作圖。因此筆者比較建議的,是概略決定縱深的「隨意透視圖」。雖然會比較沒那麼均衡,但在圖法上並不算有錯 [※1]。

第 1 章　學習建築知識

第 2 章　透視圖的基礎與結構

第 3 章　描繪建築物的外觀透視圖

第 4 章　描繪建築物的室內透視圖

第 5 章　描繪風景、街容

第 6 章　正確的添加上陰影

隨意透視圖的建議做法

若要畫一點透視圖,只需要使用圖面(或畫出簡易的正面圖),設定好消失點後連起來,概略決定出縱深即可。消失點務必要落在視平線上,因此只要設定了消失點,也就等同於決定了視平線 [※2]。

從立面圖描繪外觀透視圖(第 62 頁～)

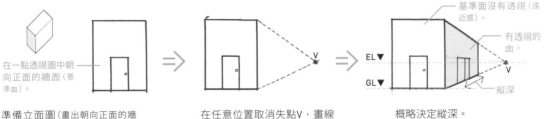

在一點透視圖中朝向正面的牆面(基準面)。

準備立面圖(畫出朝向正面的牆面)。

在任意位置取消失點V,畫線連接。

基準面沒有透視(遠近感)。

有透視的面。

縱深

概略決定縱深。

從展開圖描繪室內透視圖(第 106 頁～)

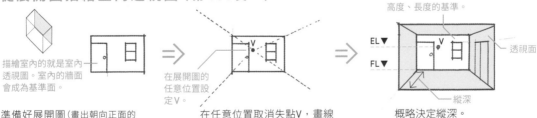

描繪室內的就是室內透視圖。室內的牆面會成為基準面。

準備好展開圖(畫出朝向正面的牆面)。

在展開圖的任意位置設定V。

在任意位置取消失點V,畫線連接。

基準面不會有透視,因此扮演著高度、長度的基準。

透視面

縱深

概略決定縱深。

兩點透視圖(第 94 頁、138 頁)

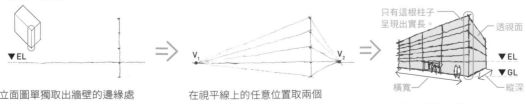

從立面圖單獨取出牆壁的邊緣處(柱子),定出視平線。

在視平線上的任意位置取兩個消失點,畫線連接。

只有這根柱子呈現出實長。

透視面

橫寬

縱深

概略決定橫寬、縱深。

※1:縱深取決於畫面(PP)和立點(SP)的距離,此指不再縮小或擴張該距離,改成按自身感覺決定要將縱深變深或變淺。
※2:按喜好選擇視平線以設定消失點(的高度)。消失點的位置取決於想呈現哪一面。

縱深可以隨意，切割比例仍需正確

一點透視圖的縱深可以概略決定，但仍必須遵守離越遠就變得越小的繪畫原則，否則在圖法上就會有錯。例如等距並列的柱子，離得越遠就會越小，間距也會逐步變窄。

有做透視的面，不可直接等分切割

有做透視的面，若要朝縱深方向切割成等分，不可以直接平均切分。

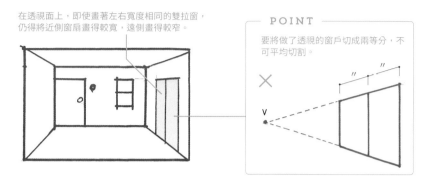

在透視面上，即使畫著左右寬度相同的雙拉窗，仍得將近側窗扇畫得較寬，遠側畫得較窄。

POINT
要將做了透視的窗戶切成兩等分，不可平均切割。

基本的「等分切割法」如下

1

這是用一點透視畫成的建築模型。現在要根據參考圖，將做了透視的牆面朝縱深方向切成三等分。

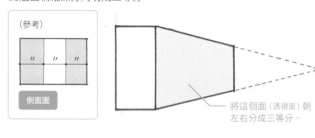

（參考）

側面圖

將這個面（透視面）朝左右分成三等分。

2

在正面牆壁的高度方向打點，分成三等分，跟消失點V連起來。

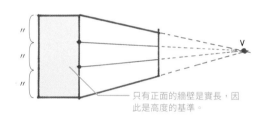

只有正面的牆壁是實長，因此是高度的基準。

3

在做了透視的牆面上拉對角線。

從左上、右上拉皆可。

4

拉垂直線，通過步驟2和3所畫線條的交點。

縱深分成三等分的線條。

5

清除草稿線，大功告成。

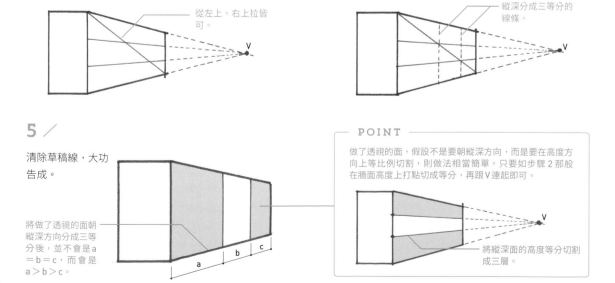

將做了透視的面朝縱深方向分成三等分後，並不會是a＝b＝c，而會是a＞b＞c。

POINT
做了透視的面，假設不是要朝縱深方向，而是要在高度方向上等比例切割，則做法相當簡單。只要如步驟2那般在牆面高度上打點切成等分，再跟V連起即可。

將縱深面的高度等分切割成三層。

偶數切割超～簡單

前一頁教了該怎麼將有透視的面和線做等分切割，其實若要切割成偶數等分，還有更簡單的
方法(對角線切割法)。

POINT

方形所畫的兩條對角線，會在中央相交。只要利用這個性質，就能將透視面精確切割成兩等分。

切成兩等分

寬　窄

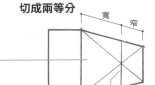

在做透視的面上拉對角線，畫垂直線通過其交點，就能將縱深方向切割成兩等分(對角線切割法)。

偶數切割（切成四、六…等分）

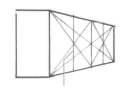

只要重複切成兩等分（對角線切割法）的步驟，要切成四等分、六等分等偶數等分都非常簡單。

碰到不規律切割也不用怕

要將做了透視的面切割成不等分的時候，也不需要感到惶恐。首先求出不平均間隔的比例，再就
該比例來切割正面牆壁的高度(不規律切割法)。其後就都跟前一頁的「等分切割法」相同。

1 /

這是用一點透視畫成的建築模型。現在要根據參考圖，將
做了透視的牆面逐步切割。

(參考)　側面圖

a　b　c

將此牆面自前側以a：b：c的比例切割。

2 /

在正面牆壁的高度方向，以a：b：c的比例打點切割，跟消失點V連起來。

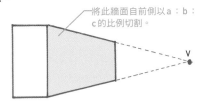

a
b
c

V

切割點要由上而下打在a：b：c的位置，或由下而上打在a：b：c的位置皆可。

3 /

在做透視的牆上拉對角線。

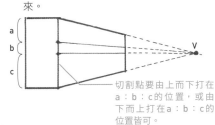

a
b
c

V

要留意對角線所畫的方向。這裡是從上方開始打切割點，因此對角線必須從上畫到下。

POINT

若是從下方開始以a：b：c的比例打點，則對角線也必須從下畫到上。

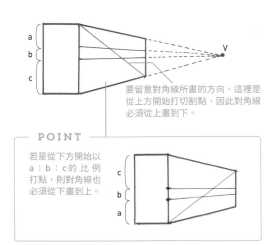

c
b
a

4 /

拉垂直線，通過步驟2所畫線條跟步驟3對角線的交點，即可做出不等分切割。

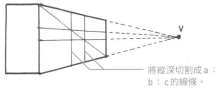

V

將縱深切割成a：b：c的線條。

5 /

清除草稿線，大功告成。

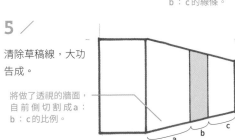

將做了透視的牆面，自前側切割成a：b：c的比例。

a　b　c

學習建築知識　第1章

透視圖的基礎與結構　第2章

環境建築物的外觀透視圖　第3章

描繪建築物的室內透視圖　第4章

描繪風景‧街容　第5章

正確的添加上陰影　第6章

試著替身邊的物體描繪透視圖

就 讓我們馬上按照第55頁「隨意透視圖」的做法,試畫周遭物體的一點透視圖吧。只要幫透視圖中朝向正面的面做素描,並用線條連向消失點即可,不會太難。

消失點的位置、高度(視平線)都會改變構圖,請探索看看自己喜歡的構圖。

畫透視圖前該做的事

從立體物件的正面(正側面或正上方)觀看所畫成的素描(正面圖),將成為透視圖的基準面。

選出透視圖的基準面

首先觀察欲繪物體,研究一下應將哪一面當成基準面,透視圖才會符合自身所想。

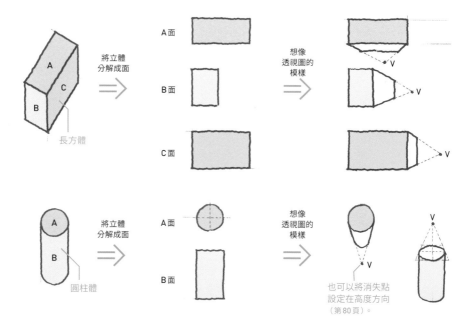

長方體

A面

B面

C面

將立體分解成面

想像透視圖的模樣

圓柱體

A面

B面

也可以將消失點設定在高度方向(第80頁)。

易畫出基準面

在替基準面做素描時,正確掌握形狀是很重要,但也別太講究凹凸,要畫得簡潔一些。

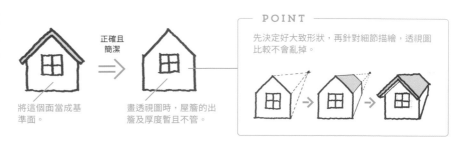

將這個面當成基準面。

正確且簡潔

畫透視圖時,屋簷的出簷及厚度暫且不管。

POINT
先決定好大致形狀,再針對細節描繪,透視圖比較不會亂掉。

練習❶ 畫筆筒的一點透視圖

請以筆筒的側面圖為本,試畫透視圖。為求看見正中央的隔板,而將消失點設定在斜上方。

1 /

從正側面素描筆筒的梯形側面。

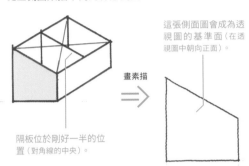

畫素描
⇒

這張側面圖會成為透視圖的基準面(在透視圖中朝向正面)。

隔板位於剛好一半的位置(對角線的中央)。

2 /

將消失點V取在斜上方,將梯形轉角處跟消失點連起來。

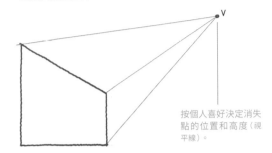

按個人喜好決定消失點的位置和高度(視平線)。

3 /

決定好縱深的感覺,畫出跟基準面平行的線條。

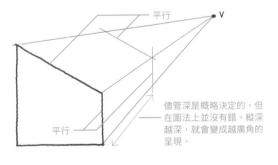

平行

平行

儘管深是概略決定的,但在圖法上並沒有錯。縱深越深,就會變成越廣角的呈現。

4 /

畫好輪廓後,梯形的立體就完成了。

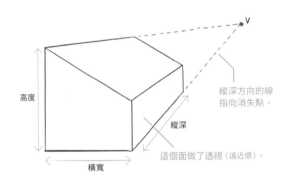

高度

橫寬

縱深

縱深方向的線指向消失點。

這個面做了透視(遠近感)。

5 /

將縱深切成兩塊。在做了透視的縱深面上拉兩條對角線,其交點就是將縱深切成兩塊的點。

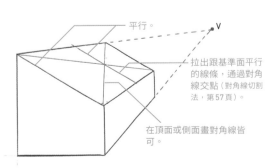

平行。

拉出跟基準面平行的線條,通過對角線交點(對角線切割法,第57頁)。

在頂面或側面畫對角線皆可。

6 /

細畫筆和小物品就完成了。

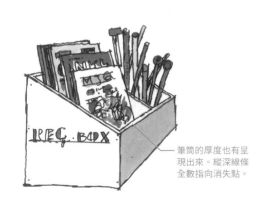

REG. BOX

筆筒的厚度也有呈現出來。縱深線條全數指向消失點。

第1章 學習建築知識

第2章 透視圖的基礎與結構

第3章 描繪建築物的外觀透視圖

第4章 描繪建築物的室內透視圖

第5章 描繪風景·街容

第6章 正確的添加上陰影

在建築的世界中,有時會用「有腳物體」、「箱型物體」等詞彙來替家具分類。
此處,我們將試畫可謂有腳物體代表的桌子。

1 /

素描桌子短邊一側的面(繪製側面圖),當成透視圖的基準面。

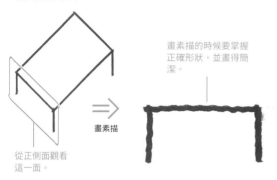

畫素描

從正側面觀看
這一面。

畫素描的時候要掌握
正確形狀,並畫得簡
潔。

2 /

將消失點V設定於斜上方,將側面圖轉角處跟消失點連起來。

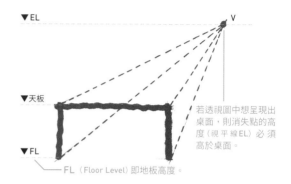

▼EL

V

▼天板

▼FL

FL(Floor Level)即地板高度。

若透視圖中想呈現出
桌面,則消失點的高
度(視平線EL)必須
高於桌面。

3 /

憑感覺定出縱深,畫跟基準面平行的線條,桌子的輪廓就完成了。

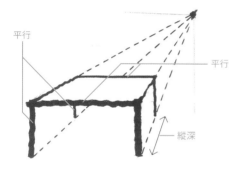

平行

平行

縱深

4 /

加畫桌面的厚度、桌腳的粗度,大功告成。

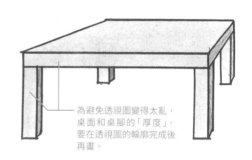

為避免透視圖變得太亂,
桌面和桌腳的「厚度」,
要在透視圖的輪廓完成後
再畫。

COLUMN

有腳物體與箱型物體

　　家具有著有腳物體、箱型物體這類稱呼。有腳物體如同其名,是指有腳的桌子、椅子等。一般而言桌子可以分成桌面和桌腳,椅子可以分成椅腳、椅面、靠背等組件,也有某些是一體成形,形狀亦是各有不同。

　　箱型物體包括和式抽屜櫃、收納櫃等,是指收放衣物和物品的家具。可分成箱體部分、抽屜,以及乘載著箱體的踢腳板。

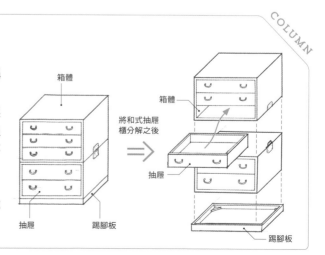

箱體

將和式抽屜
櫃分解之後

箱體

抽屜

抽屜

踢腳板

踢腳板

第**3**章

描繪
建築物的
外觀透視圖

選定外觀透視圖的消失點

想 用一點透視圖來描繪建築物的外觀,就要將最想呈現的牆面(立面)擺成正面,根據其立面圖逐步作圖。

消失點(縱深方向的消失點)的位置、高度(視平線),則根據次於正面牆壁想呈現什麼來設定。縱深概略決定便可。

一點透視圖消失點的決定方式

在正面牆壁之後,接著想呈現什麼呢?若想呈現右側牆面,就要將消失點設定在正面牆壁以右;想呈現屋頂面的時候,則要將視平線(消失點的高度)設定在屋頂以上。別忘了,消失點務必要位於視平線上。

視平線GL [※] + 2000㎜。消失點配置於正面牆壁的右側,因此可以看見右側牆面。

視平線與左圖相同。消失點位於正面牆壁的左側,因此可以看見左側牆面。

在外觀透視圖中,將視平線設定在人站立時的眼睛高度(GL + 1500㎜),看起來就會很自然。

將消失點配置於正面牆壁的內側,就會變成不呈現左右外牆的構圖。

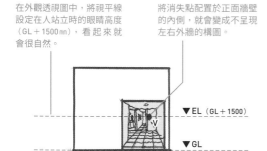

▼EL (GL + 1500)

▼GL

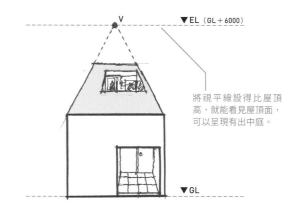

▼EL (GL + 6000)

將視平線設得比屋頂高,就能看見屋頂面,可以呈現有出中庭。

▼GL

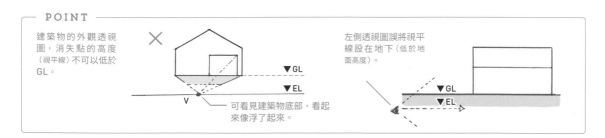

POINT

建築物的外觀透視圖,消失點的高度(視平線)不可以低於GL。

可看見建築物底部,看起來像浮了起來。

左側透視圖誤將視平線設在地下(低於地面高度)。

在一點透視圖中概略決定消失點、縱深的畫法

縱深憑感覺選定即可,但有些人會覺得這很困難,因此這裡會介紹筆者按經驗法則所擬定的簡易求法。就連消失點都能自然而然地定出來。

1 /

將建築物的I面當成正面,繪製也能看見II面(側面)的外觀透視圖。將I、II的立面圖如下述方式連起,任意設定視平線後,就能定出消失點V。

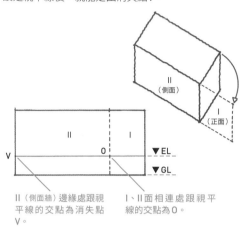

II(側面牆)邊緣處跟視平線的交點為消失點V。

I、II面相連處跟視平線的交點為O。

2 /

將A、B點連向消失點V,C、D點則連向O點。連起兩個交點,就能定出縱深。

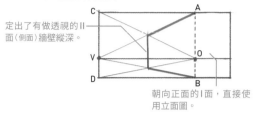

定出了有做透視的II面(側面)牆壁縱深。

朝向正面的I面,直接使用立面圖。

3 /

畫出輪廓,外觀透視圖大功告成。

這是很粗略的畫法,但成品在畫圖上並無錯誤,比例也不差。

兩點透視圖版本,概略設定消失點、縱深的作圖法❶

此處是將上述方式應用於兩點透視圖,能夠概略決定消失點、橫寬、縱深的方式。成品就像是用廣角鏡頭(第52頁)所拍出那般,是強調遠近感的透視。

1 /

將I、II的立面圖左右相連,任意設定視平線,即可在圖的兩端定出橫寬、縱深的消失點V₁、V₂。

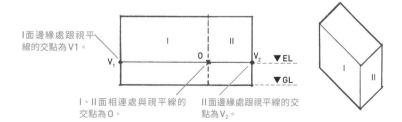

I面邊緣處跟視平線的交點為V1。

I、II面相連處與視平線的交點為O。

II面邊緣處跟視平線的交點為V₂。

2 /

從A、B點連向消失點V₁、V₂;從C、D點連向O點,求出交點C'、D'。

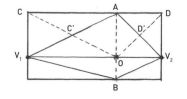

3 /

從C'、D'拉垂直線,即可決定橫寬、縱深。畫出輪廓,透視圖就完成了。

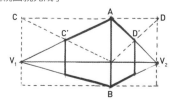

第 1 章　學習建築知識

第 2 章　透視圖的基礎與結構

第 3 章　描繪建築物的外觀透視圖

第 4 章　描繪建築物的室內透視圖

第 5 章　描繪風景、街容

第 6 章　正確的添加上陰影

兩點透視圖版本，概略設定消失點、縱深的作圖法 ❷

還有另一個方法可以概略決定消失點、橫寬及縱深。就像標準鏡頭（第52頁）那般，可以勾勒出接近人眼感受的自然遠近感。

1 ╱

畫好建築物的前側轉角處A-B（高為h），如圖般畫上一條長五倍h的水平線（視平線）。將兩個消失點設定於水平線的兩端。

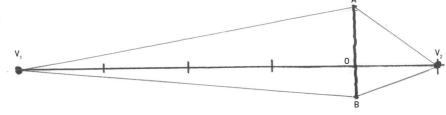

按喜好決定視平線的高度。

在跟交點O距離僅1h的位置，取縱深的消失點。

A-B跟水平線的交點為O，在距離4h的位置取橫寬的消失點V₁。

2 ╱

連接A、B點和V₁、V₂。

3 ╱

以A點為基準，繪製建築物的橫寬（w）、縱深（d），從兩端（C、D點）連至O點。

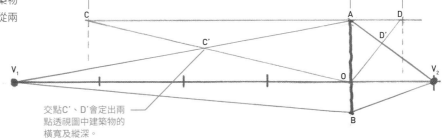

交點C'、D'會定出兩點透視圖中建築物的橫寬及縱深。

4 ╱

從交點C'、D'向下畫垂直線，建築物的輪廓就浮現了。

橫寬　縱深

第 1 章　透視圖的基礎
第 2 章　透視圖的基礎構造
第 3 章　描繪建築物的外觀透視圖
第 4 章　描繪建築物的室內透視圖
第 5 章　描繪風景・街景
第 6 章　正確的陰影描繪

外觀透視圖 | 2

有時候會
出現不只一個
消失點

雖稱一點透視圖，有時也可能出現好幾個消失點。棋盤式規劃的街道會匯聚在一個消失點上，但若該處有著非水平的物體，或者傾斜彎曲的物體，那麼它們就會各自朝向獨立的消失點(第47頁)。圖內會變成一點透視圖與兩點透視圖共存，但仍稱為一點透視圖。

何謂擁有獨立的消失點？

在畫外觀透視圖的時候，有斜度的屋頂(斜屋頂，第66頁)尤其容易產生問題。它會指向不同於建築物本體的獨立消失點。讓我們分別看看在一點透視圖和兩點透視圖中的情形。

一點透視圖的情形

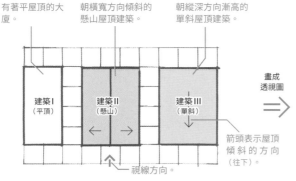

這是屋頂形狀各不相同的三棟建築物。皆跟視線方向平行排列。

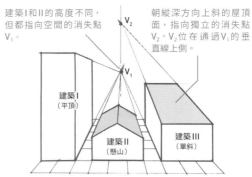

縱深方向有斜度的建築III，唯獨屋頂具備於空間消失點V_1 [※1]的消失點。

兩點透視圖的情形

朝縱深方向上斜的屋頂，在縱深消失點V_2上方，擁有著獨立的消失點V_3。

在橫寬方向有著上斜、下斜坡度的屋頂 [※2]。兩者在橫寬方向消失點V_1的上方及下方，各自擁有著獨立的消失點V_3、V_4。

※1：本書此後會將一點透視圖中的消失點（位於視線前方的消失點）稱為空間的消失點。
※2：補充說明，由於這個懸山屋頂上斜跟下斜的傾斜程度並不相同，因此 $V_1 \sim V_3$、$V_1 \sim V_4$ 並非等距離。

從立面圖畫起 ❶ 木造住宅

本篇會以立面圖為基準面,逐步畫出木造住宅的一點透視圖。木造住宅必定會有斜屋頂。且讓我們摸清屋頂的特徵,反映在透視圖中。

屋頂通常都會有「出簷」,但剛開始不需要講究那類凹凸,重要的是先大量處理,畫到熟悉為止。

屋頂的類型與結構工法

屋頂是能夠左右外觀形象的一個要素。木造建築在防雨考量上,基本上都會做成傾斜的屋頂(斜屋頂)。若是懸山屋頂,基本坡度(第111頁)約為3/10~5/10。

屋頂的類型

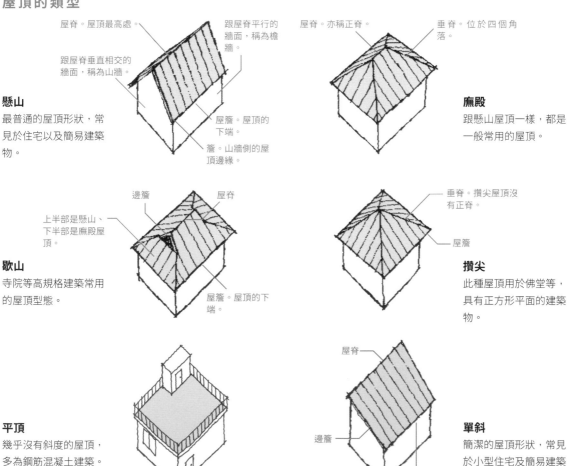

懸山
最普通的屋頂形狀,常見於住宅以及簡易建築物。

屋脊。屋頂最高處。
跟屋脊平行的牆面,稱為檐牆。
跟屋脊垂直相交的牆面,稱為山牆。
屋簷。屋頂的下端。
簷。山牆側的屋頂邊緣。

廡殿
跟懸山屋頂一樣,都是一般常用的屋頂。

屋脊。亦稱正脊。
垂脊。位於四個角落。

歇山
寺院等高規格建築常用的屋頂型態。

邊簷
屋脊
上半部是懸山、下半部是廡殿屋頂。
屋簷。屋頂的下端。

攢尖
此種屋頂用於佛堂等,具有正方形平面的建築物。

垂脊。攢尖屋頂沒有正脊。
屋簷

平頂
幾乎沒有斜度的屋頂,多為鋼筋混凝土建築。

單斜
簡潔的屋頂形狀,常見於小型住宅及簡易建築物等。

屋脊
邊簷
屋簷

屋頂的結構工法

包括瓦片、鋼板等，屋頂所鋪設的材料各有不同厚度，且會在邊緣處呈現出來。在透視圖中可能很少呈現到這麼細，但可以先記在心中。

鋪瓦屋頂

鋪瓦屋頂分成交互鋪設筒瓦和板瓦的「本瓦葺」，以及圖中這般使用波型瓦的「棧瓦葺」。棧瓦葺會先鋪瓦棧再鋪瓦。施工起來相當簡單，因此會使用於一般住家。

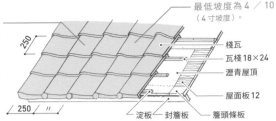

- 最低坡度為 4／10（4 寸坡度）。
- 棧瓦
- 瓦棧 18×24
- 瀝青屋頂
- 屋面板 12
- 簷頭條板
- 淀板—封簷板

銅板屋頂

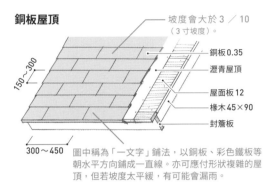

- 坡度會大於 3／10（3 寸坡度）。
- 銅板 0.35
- 瀝青屋頂
- 屋面板 12
- 椽木 45×90
- 封簷板

圖中稱為「一文字」鋪法，以銅板、彩色鐵板等朝水平方向鋪成一直線。亦可應付形狀複雜的屋頂，但若坡度太平緩，有可能會漏雨。

瓦棒屋頂

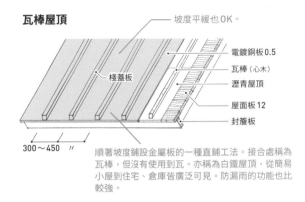

- 坡度平緩也OK。
- 電鍍銅板 0.5
- 瓦棒（心木）
- 瀝青屋頂
- 屋面板 12
- 封簷板
- 棧蓋板

順著坡度鋪設金屬板的一種直鋪工法。接合處稱為瓦棒，但沒有使用到瓦。亦稱為白鐵屋頂，從簡易小屋到住宅、倉庫皆廣泛可見。防漏雨的功能也比較強。

用一點透視圖描繪單斜木造住宅

讓我們將視平線設定於高處，呈現出屋頂面。扮演透視圖基準面的立面圖，只要選擇能看見邊簷的面（山牆面），屋頂就不會跑出獨立的消失點。作圖方式也很簡單，可以充分呈現出斜屋頂的感覺。

1／

畫出在透視圖中朝向正面的牆面（立面圖），將視平線設定於高處，隨意選定消失點。若平面圖（格局）已經定好，就先放在一旁。

V ▼EL
消失點跟視平線高度相同。

▼GL

（參考）

客餐廚

露臺

平面圖

2／

將消失點跟立面圖的轉角連接起來。

V

3／

概略決定縱深。

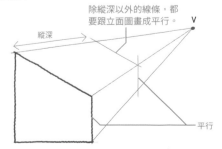

除縱深以外的線條，都要跟立面圖畫成平行。

縱深

V

平行

第 1 章　學習透視圖知識
第 2 章　透視圖的基礎與結構
第 3 章　描繪建築物的外觀透視圖
第 4 章　描繪建築物的室內透視圖
第 5 章　描繪傢俱、小物
第 6 章　正確的添加上陰影

4 /

將屋頂面做等分切割（此處切成四等分）。

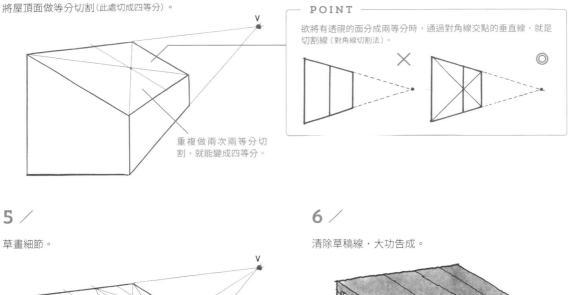

重複做兩次兩等分切割，就能變成四等分。

POINT

欲將有透視的面分成兩等分時，通過對角線交點的垂直線，就是切割線（對角線切割法）。

5 /

草畫細節。

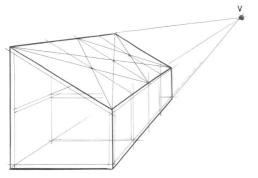

6 /

清除草稿線，大功告成。

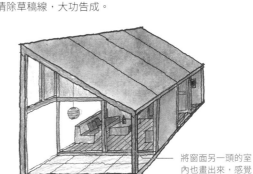

將窗面另一頭的室內也畫出來，感覺就會很寬廣。

用一點透視圖，一路畫至懸山木造住宅的出簷細節

木造建築物為了防風防雨，總少不了外凸的屋頂和遮雨簷。這比較適合進階者，讓我們將懸山屋頂的出簷、邊簷都確實畫出來吧。相信透視圖會變得更加寫實。

1 /

簡單畫出山牆側的立面圖。

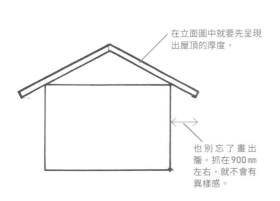

在立面圖中就要先呈現出屋頂的厚度。

也別忘了畫出簷。抓在900mm左右，就不會有異樣感。

2 /

隨意選定消失點V，連向立面圖的轉角。

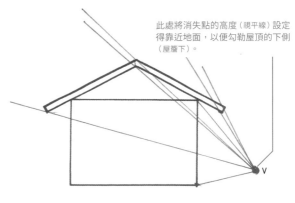

此處將消失點的高度（視平線）設定得靠近地面，以便勾勒屋頂的下側（屋簷下）。

3

概略抓出邊簷的凸出程度(縱深)。

畫平行於立面圖的線條。

為求確實呈現邊簷的出簷(縱深)，外凸的尺寸設定為1350㎜，擬得稍深一些。

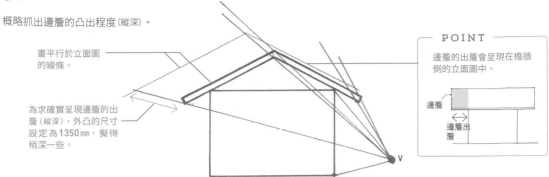

POINT

邊簷的出簷會呈現在檐牆側的立面圖中。

邊簷

邊簷出簷

4

概略決定建築物本體的縱深。畫出屋頂的厚度。

平行

縱深方向的線條指向消失點。

平行

建築物的縱深。

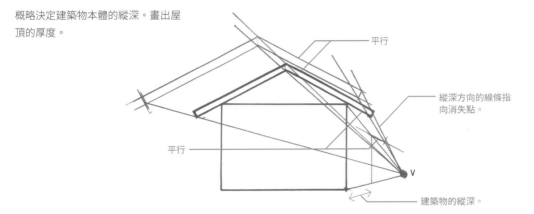

5

描出建築物的輪廓。

圖中表現出了屋頂的厚度。透視圖裡不需要畫出太細的組件。

視平線設定得比屋頂低，因此可以看見屋簷下方(看不見屋頂所鋪的建材)。

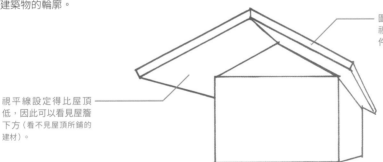

6

進一步細畫，就完成了。此處畫成數寄屋式茶室等候間的感覺。

數寄屋式等純和風木造建築的屋簷和邊簷會特別深。

位於茶室庭院(空地)的接待空間。這是穿鞋進入的半戶外空間，有座椅。

從立面圖畫起② RC結構建築

本篇將會用一點透視圖來描繪鋼筋混凝土結構(RC結構[※1])的建築物。

一般而言，RC結構的工程費用會比木造建築來得高，此種構造除了大樓，亦會運用於獨棟或集合住宅。記牢它的特徵，在透視圖中反映出來吧。

認識RC結構獨具的特徵

RC結構會用經鋼筋補強的混凝土，來打造柱子、梁等。外觀上較具特徵的地方是平面式屋頂(平頂)。柱子、梁等處的剖面，都比木造大出許多。

何謂RC結構？

木造建築一般最高建到三層樓，RC結構和鋼骨結構則沒有層數限制。此處列出了樓高、跨距、柱子及梁的大小等畫透視圖時所需的參考數值。

樓高

樓板(地板)

梁

柱子

跨距

柱子跟柱子之間，會填入牆壁或窗框。

每層樓高約3000mm。只有一樓比較高，設為4000～5000mm會更寫實。

柱子的寬度、梁的高度，約以跨距的10分之1(600mm)來呈現。

跨距即柱子的間隔(L)。可先設定L＝6000mm左右。

呈現出「韻味」

RC建築的平屋頂(平頂)蔚具特徵。若能了解細節並反映在透視圖中，就能大幅提升「韻味」。

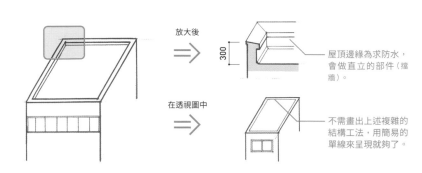

放大後

300

在透視圖中

屋頂邊緣為求防水，會做直立的部件(擋牆)。

不需畫出上述複雜的結構工法，用簡易的單線來呈現就夠了。

※1：在鋼筋混凝土結構中，會用經鋼筋補強的混凝土來打造柱子、梁、牆壁等。

用一點透視圖描繪有中庭的RC結構住宅

讓我們用一點透視圖，來描繪RC結構的雙層建築物。設計圖朝縱深方向分成三等分，
正中央是中庭。

1 /

備妥透視圖所需的立面圖和
平面圖。沒圖面其實也能畫
透視圖，但若能至少準備簡
易的圖面，會有助於拿捏空
間的整合程度。

立面圖

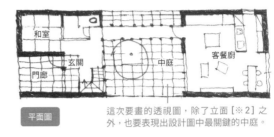

平面圖

這次要畫的透視圖，除了立面［※2］之
外，也要表現出設計圖中最關鍵的中庭。

2 /

製作透視圖所需的簡易立
面圖。在任意位置取消失
點V，並連接立面圖的轉
角。

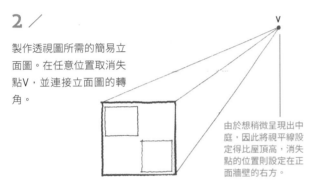

由於想稍微呈現出中
庭，因此將視平線設
定比屋頂高，消失
點的位置則設定在正
面牆壁的右方。

3 /

概略決定縱深，畫出
輪廓。

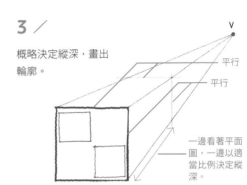

一邊看著平面
圖，一邊以適
當比例決定縱
深。

4 /

將縱深做等分切割（這裡切
成三等分）。

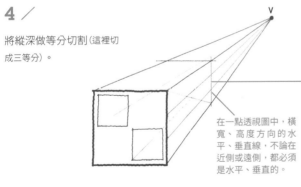

在一點透視圖中，橫
寬、高度方向的水
平、垂直線，不論在
近側或遠側，都必須
是水平、垂直的。

POINT

要將有做透視的面朝縱深方向分成三等分時，只要畫線
將高度分成三等分，並畫對角線，再畫出通過兩者交點
的垂直線即可（等分切割法，第56頁）。

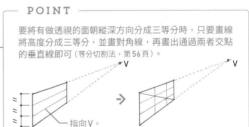

指向V。

5 /

細畫，加以潤飾。

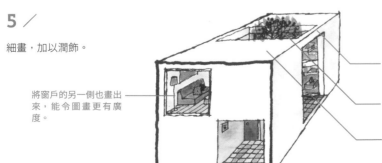

將窗戶的另一側也畫出
來，能令圖畫更有廣
度。

用梁連接起近側及遠側的空
間。畫的時候要留意梁的粗
度。

稍微顯露綠意，縱深會更有感
覺。

此處將擋牆省略不呈現。可配
合圖的大小、筆觸等，去改變
呈現方式或予以省略。

※2：建築的前面。通常指有玄關的立面。

用一點透視圖描繪具有複雜立面的RC結構大樓

當側面牆壁呈不規律切割的狀態，就會求出其比例來切割縱深(不規律切割法，第57頁)；而若要以「概略決定消失點和縱深的畫法，第63頁」來繪製透視圖，亦可採用下述方法。

1 /

繪製兩張立面圖(正面、側面)，並連接在一起。任意設定視平線(畫一條水平線)後，消失點就定出來了。

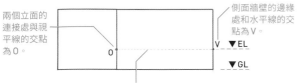

兩個立面的連接處與視平線的交點為O。

側面牆壁的邊緣處和水平線的交點為V。

在「概略決定消失點和縱深的畫法」篇章之中，視平線(消失點的高度)會在建築物高度的範圍內(GL±0～最高高度)。

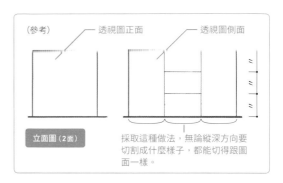

(參考) 透視圖正面 透視圖側面

立面圖(2面)

採取這種做法，無論縱深方向要切割成什麼樣子，都能切得跟圖面一樣。

2 /

將側面圖如圖般配置。首先將A、B點跟消失點V連起來。

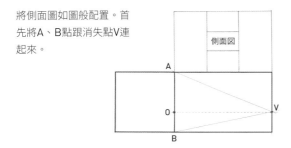

側面図

3 /

連接O點和C、D、E點。

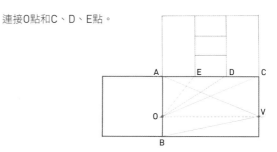

4 /

從步驟2、3中連出的線條交點向下畫垂直線，就能將縱深切割得跟側面圖一樣。

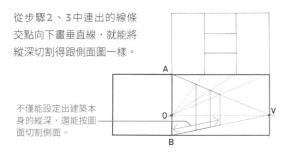

不僅能設定出建築本身的縱深，還能按圖面切割側面。

5 /

在A-B上打三等分的點，連至V。

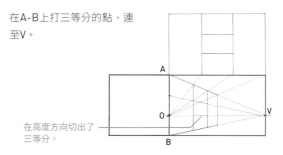

在高度方向切出了三等分。

6 /

描出建築輪廓，清除切割線。

7 /

細畫點綴物件，大功告成。

畫上人物，能讓建築物的規模更加一目瞭然。

建築物少不了出入口、窗戶等開口部，以及商標、招牌等。

外觀透視圖 ｜ 5

從立面圖畫起❸多窗建築

本篇將聚焦於窗戶，逐步畫出建築物的一點透視圖。窗戶從正面觀看是平面的，但從斜前方一看，就會知道實際上具有厚度且有凹凸。在外觀透視圖中不需要畫到那般精確，但最好先記在心中。

牢記開口部的基礎知識

以外觀透視圖的規模而言，並不需要詳細呈現出窗戶的凹凸，但先認識窗戶的結構是很重要的。

開口部的類型

日本的住宅多為雙拉窗。雙開窗意外不多。

雙拉窗

內側

外側

朝左右滑動開闔。

固定窗（FIX窗）

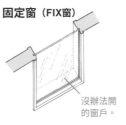

沒辦法開的窗戶。

外推窗

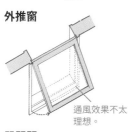

通風效果不太理想。

雙開窗

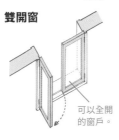

可以全開的窗戶。

單開門

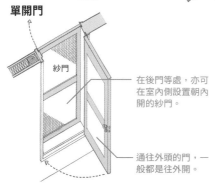

紗門

在後門等處，亦可在室內側設置朝內開的紗門。

通往外頭的門，一般都是往外開。

雙拉窗「右側在前」

雙拉窗就跟「障子」、「襖」等紙拉門一樣，面對窗戶時，右側的窗扇位於前側。

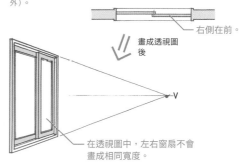

內扇

拉把

玻璃

外框

兩片一組時，基本上左右窗扇寬度相同（有例外）。

右側在前。

畫成透視圖後

在透視圖中，左右窗扇不會畫成相同寬度。

> **POINT**
>
> 左側在前或窗扇未重疊都很奇怪。另外，在透視圖中單純分成兩等分也不正確。
>
>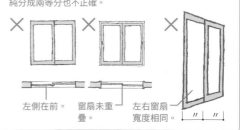
>
> 左側在前。　窗扇未重疊。　左右窗扇寬度相同。

開口部的結構工法

左為木造、右為RC結構中鋁窗框的結構工法。室內側會裝上木製內框。開口部周圍呈現出了牆壁的厚度。

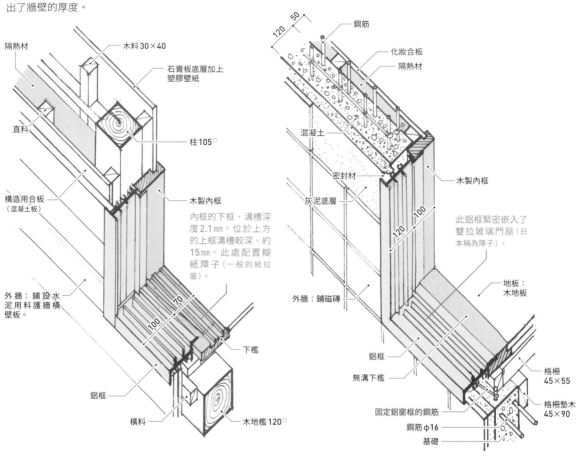

隔熱材
木料30×40
石膏板底層加上塑膠壁紙
直料
柱105□
構造用合板（混凝土板）
木製內框

內框的下框，溝槽深度2.1mm。位於上方的上框溝槽較深，約15mm。此處配置糊紙障子（一般的紙拉窗）。

外牆：鋪設水泥用料護牆橫壁板。
70
100
下檻
鋁框
橫料
木地檻120□

鋼筋
化妝合板
隔熱材
混凝土
密封材
灰泥底層
木製內框
120
100
此鋁框緊密嵌入了雙拉玻璃門扇（日本稱為障子）。
地板：木地板
外牆：鋪磁磚
鋁框
無溝下檻
固定鋁窗框的鋼筋
鋼筋φ16
基礎
格柵45×55
格柵墊木45×90
120 50

用一點透視圖描繪多窗的L形建築物

讓我們用一點透視圖來描繪有著L形剖面的兩層RC結構建築吧。之中包含著十字窗格的窗戶，要注意畫成透視圖後，直條並不會位於窗戶的中央。

1 /

將呈現出L形的立面圖當成透視圖的正面，將轉角處連向隨意設定的消失點V。縱深同樣憑感覺設定。

（參考）

立面圖（正面、側面）
側面有三個跨距（被分成三等分）。

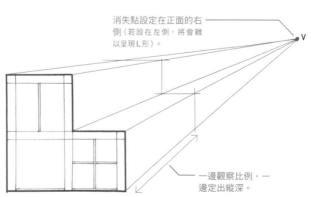

消失點設定在正面的右側（若設在左側，將會難以呈現L形）。
V

一邊觀察比例，一邊定出縱深。

2 /

各層樓都在正面牆壁的右端
分成三等分，並連接V。接
著在側面牆壁拉對角線，畫
出通過兩者交點的垂直線，
就能將側面牆壁等分切割成
三個跨距。

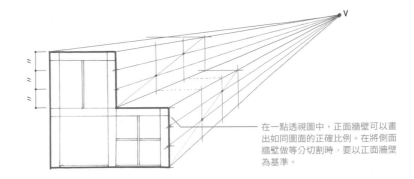

在一點透視圖中，正面牆壁可以畫
出如同圖面的正確比例。在將側面
牆壁做等分切割時，要以正面牆壁
為基準。

3 /

按樓層、跨距做等分切割，
草畫窗戶。

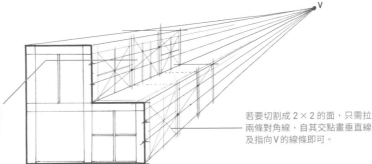

這個面只需畫對角線，並
跟步驟 2 中連向 V 的線條
取出交點，就能簡單分成
三等分。

若要切割成 2 × 2 的面，只需拉
兩條對角線，自其交點畫垂直線
及指向 V 的線條即可。

4 /

清除草稿線，大功告成。

視平線（消失點的高度）位於 2
樓屋頂上方，因此在透視圖中
可以看見各層樓的屋頂。

正面牆壁沒有做透視，因此左
右窗扇的寬度相等。

即使是寬度相同的窗戶，將較
遠的那扇畫得較窄，就能強調
出遠近感。

外觀和室內有不同的呈現方式

　　描繪建築物整體的外觀透視圖，跟描繪室內空間的室
內透視圖，比例尺（縮尺）本來就不一樣。正如不同縮尺會改
變圖面的呈現情形（第42頁），在透視圖中也必須改變呈現方
式。簡單說來，外觀透視圖做得比室內透視圖粗略一些就行
了。

　　來比較看看開口部的呈現吧。本篇所畫的外觀透視圖
中，窗戶周圍不太有凹凸。另一方面，右圖則是在室內透視
圖中大幅特寫開口部的樣貌。在這個情況下，窗框的凹凸、
甚至門窗的厚度等都會呈現出來。

從此圖可以看出，
木製內框比室內牆
面還凸一些（未切
齊）。

從立面圖畫起 4 圓筒形建築

讓 我們用一點透視圖試畫圓筒形的建築物。

圓是一種很難徒手畫出的圖形。而若要進一步用透視圖來呈現圓形物體，或許有些人就會想舉雙手投降了。

雖說如此，只要學會該如何畫出漂亮的圓，要做透視圖意外不難。

用透視圖練習畫圓

首先來想想正方形的內切圓。若能掌握圓形的特徵，學會徒手描繪，在一點透視圖中就不會難畫了。最後再來挑戰圓桌的透視圖。

圓的畫法

將正方形裡的八個點圓滑連起，畫成圓。A～D點是中線的端點。E～H點是以4:10比例切割半徑的線條（虛線）與對角線的交點。

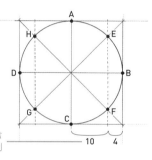

以4:10（正確而言是√2-1:1）的比例切割半徑。

試著用一點透視圖畫圓

1 /

在一點透視圖中畫正方形，拉出對角線和中線。

2 /

如圖般以4:10的比例打點，連向消失點V。

3 /

用曲線連起A～H等八個點即完成。

POINT

在一點透視圖中畫正方形的時候，縱深也只要概略決定即可。用右圖的簡易手法畫出更正確的圖案，也是一個選擇。

❶在正方形ABCD的上方取消失點V，往下畫垂直線。

❷連接交點O和C、D點，以及V和A、B點。

❸連起步驟❷的交點，擦掉正方形就完成了。

用一點透視圖試畫圓桌

1 ╱

從正側面素描圓桌（繪製正面圖）。

以這張正面圖為本，逐步畫出透視圖。

2 ╱

在正面圖上方取消失點V，連向各個角，畫出桌子的輪廓。

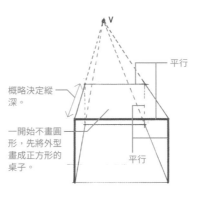

概略決定縱深。

一開始不畫圓形，先將外型畫成正方形的桌子。

平行

平行

3 ╱

在桌面、地板這兩個上下的正方形畫出對角線和中線，並拉出4：10的切割線。

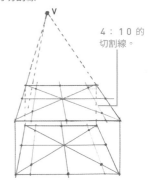

4：10的切割線。

4 ╱

用曲線連起八個點。以連接上下點的方式，畫出桌腳。

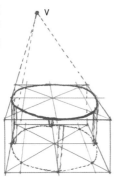

5 ╱

清除草稿線，加以潤飾。

用來點綴的雜誌也要朝向消失點V。若要在透視圖中描繪有圓桌的空間，則圓桌跟空間的消失點將是同一個。

用一點透視圖描繪圓筒形的電話亭

在一點透視圖中，先將形狀設定成有著正方形平面的立方體，畫出正方形的內切圓後，再逐步畫成圓筒形。

1 ╱

簡單描繪立面圖，任意設定消失點V，連向各角。並隨意定出地面的縱深。

(參考)

平面圖　　　立面圖

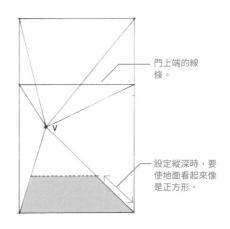

門上端的線條。

設定縱深時，要使地面看起來像是正方形。

2 /

屋頂、門的上端都要
分別畫出正方形平
面，拉出對角線和中
線。

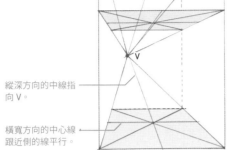

縱深方向的中線指
向 V。

橫寬方向的中心線
跟近側的線平行。

3 /

在地面、門、屋頂
的各個平面上，拉
出 4:10(10:4)的
切割線，畫圓。

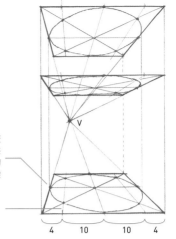

切割線跟對角線的交
點、中線的兩端，共
計八個點，用圓滑的
線條連起來，就會變
成漂亮的圓。

切割線指向 V。

| 4 | 10 | 10 | 4 |

4 /

在立面圖上畫門的位
置，連接消失點V。
其與圓的交點就是門
的正確位置。

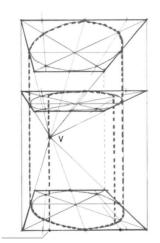

邊看參考圖，打點標
示出門的位置，連向
V。

5 /

畫上門的外框、照
明、商標即完成。

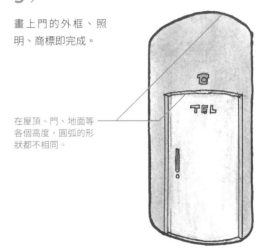

在屋頂、門、地面等
各個高度，圓弧的形
狀都不相同。

用黃金比例畫出美麗立面

畫外觀透視圖時若沒有立面圖，就必須概略擬定立面。這種時候很建議採用黃金比例(≒1:1.6)、
白銀比例(≒1:1.4)這些美觀的比例。
立面圖是一點透視圖的基準面。立面夠漂亮，相信透視圖自然也會美輪美奐。

黃金比例

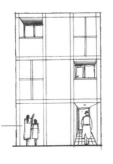

1.6

1

有著黃金比例的立面。預設
是橫寬5m、高度8m的三
層樓房。

白銀比例

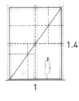

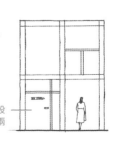

1.4

1

有著白銀比例的立面。預設
是橫寬5m、高度7m的兩
層樓房。

在兩點透視圖中畫圓的方法

要在兩點透視圖中畫圓筒形物體時，就跟一點透視圖相同，將形狀先擬成有著正方形平面的長方體即可，難是難在畫正方形內切圓的步驟（很難求出「4:10的切割線」[第76頁]），因此這裡會先解說在兩點透視圖中圓的畫法。

1／

在兩點透視圖中畫正方形ABCD。

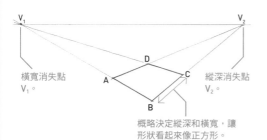

橫寬消失點V₁。

縱深消失點V₂。

概略決定縱深和橫寬，讓形狀看起來像正方形。

2／

拉出正方形的兩條對角線，從交點連向V₁、V₂，求出各邊中點a～d。

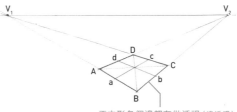

正方形各個邊都有做透視（遠近感），因此無法切割成4:10（10:4）（意即畫不出4:10的切割線。）

3／

從B點向上畫垂直線，連接端點E和V₁，以做出立方體的其中一面。將B-E如圖般以4:10（10:4）的比例打上切割點，連向V₁，拉對角線。

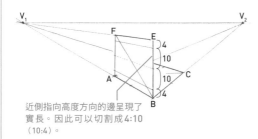

近側指向高度方向的邊呈現了實長。因此可以切割成4:10（10:4）。

4／

從切割線跟對角線的交點向下畫垂直線，其與A-B線條的交點，即是將A-B切割成4:10（10:4）的點。

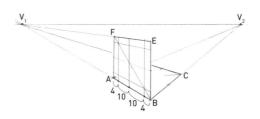

5／

從A-B上的各點朝V₂拉出4:10的切割線，求出跟步驟2對角線的交點e～h。

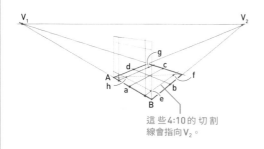

這些4:10的切割線會指向V₂。

6／

用曲線連起a～d點（中線的端點）及e～h（對角線跟切割線的交點），就能在兩點透視圖中畫出漂亮的圓。

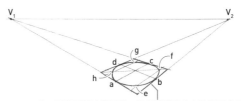

在一點透視圖中畫圓時，正方形橫寬方向的邊不會有透視，因此可以輕鬆切割成4:10的比例。在兩點透視圖之中，未做透視的唯有近側高度方向的線條。因此才必須像這樣費點工夫。

第1章 學習透視圖

第2章 透視圖的基礎與結構

第3章 描繪建築物的外觀透視圖

第4章 描繪建築物的室內透視圖

第5章 描繪配景・街容

第6章 正視的添加上陰影

從平面圖
畫起
RC結構大樓

從 這篇開始,我們會以屋頂平面圖為本逐步畫出外觀透視圖。這種一點透視圖,採取了由建築物正上方往下看的俯瞰構圖,消失點位於高度方向。如同航空照片那般,很適合用來說明建築物和用地的關係,或者地區整體的樣貌。這種構圖在建築界也稱為俯視圖。

視平線跟消失點的關係

簡單而言,就是將前面提過的一點透視圖轉90度。視線跟地面垂直相交,消失點則位在視線正下方。總之不需要想得太困難。

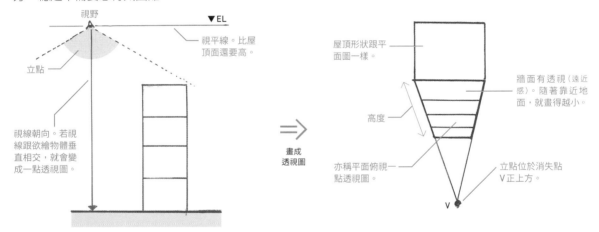

視野

▼EL

視平線。比屋頂面還要高。

立點

屋頂形狀跟平面圖一樣。

牆面有透視(遠近感)。隨著靠近地面,就畫得越小。

高度

視線朝向。若視線跟欲繪物體垂直相交,就會變成一點透視圖。

書成
透視圖

亦稱平面俯視一點透視圖。

立點位於消失點V正上方。

V

用一點透視圖描繪RC結構的四層大樓

藉由從正上方觀看的立點,來畫RC結構的四層辦公大樓。由於想表現出一樓部分的凹凸,而設定了能呈現出兩面牆壁的消失點。

1 /

為求在透視圖中看見兩面牆壁,在稍有角度的狀態下繪製屋頂平面圖。

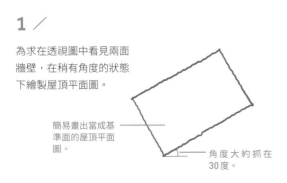

簡易畫出當成基準面的屋頂平面圖。

角度大約抓在30度。

(參考)

立面圖

1樓平面圖

2／

在下方取消失點,連接平面圖的各點。

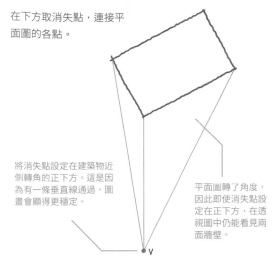

將消失點設定在建築物近側轉角的正下方。這是因為有一條垂直線通過,圖畫會顯得更穩定。

平面圖轉了角度,因此即使消失點設定在正下方,在透視圖中仍能看見兩面牆壁。

3／

憑感覺決定高度,畫出建築物的輪廓。

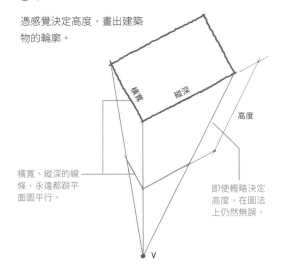

橫寬 縱深

高度

橫寬、縱深的線條,永遠都跟平面圖平行。

即使概略決定高度,在圖法上仍然無誤。

4／

將牆面切割成 4×4 (四個跨距×四層樓)。首先拉出對角線,將建築物上端切成四等分,連向消失點。

屋頂面沒有透視(呈現出實長),因此在替牆面做等分切割時,可以當成輔助。

幫此線條打上四等分的點,連向 V。

5／

接著從對角線的交點,拉出平行於建築物上端的線條,牆面就能切割完畢。

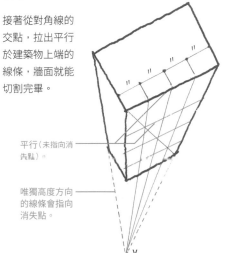

平行(未指向消失點)"

唯獨高度方向的線條會指向消失點。

6／

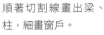

順著切割線畫出梁、柱,細畫窗戶。

實際建築物的梁、柱,越往下層會變得越粗,但在透視圖中屬於可忽略的範疇。只要遵照透視圖法的原理,越遠的物體畫得越小、越精細即可。

7／

清除草稿線,加以潤飾。

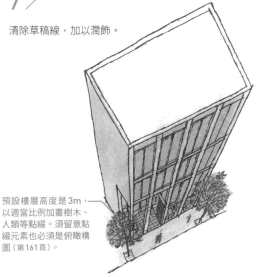

預設樓層高度是 3m,以適當比例加畫樹木、人類等點綴。須留意點綴元素也必須是俯瞰構圖(第161頁)。

第 1 章 學前建築知識

第 2 章 透視圖的基礎與結構

第 3 章 描繪建築物的外觀透視圖

第 4 章 描繪建築物的室內透視圖

第 5 章 描繪現實、街容

第 6 章 正確的添加上陰影

用一點透視圖描繪RC結構的四層圓筒形大樓

這是一棟有著玻璃帷幕牆[※1]的建築物。若要以往下看(俯瞰)的構圖描繪圓筒形建築物,須留意圓形平面圖越往低樓層會變得越小,但仍必須保持圓形。

1／

簡單描繪屋頂平面圖(屋頂的地板)。從圓的中心向下拉垂直線,在其上取消失點V,憑感覺決定高度。

(參考)

屋頂平面圖

立面圖

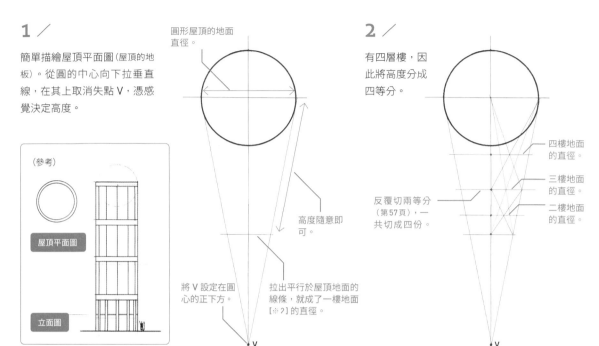

圓形屋頂的地面直徑。

高度隨意即可。

將V設定在圓心的正下方。

拉出平行於屋頂地面的線條,就成了一樓地面[※2]的直徑。

2／

有四層樓,因此將高度分成四等分。

四樓地面的直徑。

三樓地面的直徑。

二樓地面的直徑。

反覆切兩等分(第57頁),一共切成四份。

3／

描繪出各層樓的平面(地板)。此處使用了圓規。

四樓的平面(地板)。

一樓的平面(地板)。

4／

為了決定窗框的位置,將屋頂平面做等分切割,連接端點和消失點。

打點將圓周分成十二等分,將其中位於前側的點連向V。

5／

描出圓筒形建築的輪廓。

6／

畫出入口、各層樓的樓板、帷幕牆等即完成。

樹幹要朝向V。

※1:指全面鋪設玻璃的外牆(非剪力牆)。 ※2:此處在作圖上將1FL視為=GL。

外觀透視圖　｜8

描繪變形的
建築物

建築物並不盡然是長方體、圓筒形這類簡單的形狀。L形、ㄈ字形平面的變形建築物，在不同構圖之下，透視圖有時會變得極其難畫，或者雖然畫出來了，卻不太能好好傳達出形狀。建築透視圖也必須根據建築的形狀，採用不同構圖。

哪些構圖適合變形建築？

試想有著ㄈ字形平面的建築物。在什麼情況下，會適合以平面圖為基準面的俯瞰透視圖，或以立面圖為基準面的透視圖呢？

若從平面圖畫起

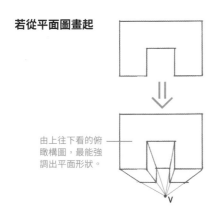

由上往下看的俯瞰構圖，最能強調出平面形狀。

若從立面圖畫起

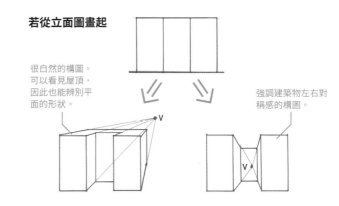

很自然的構圖。可以看見屋頂，因此也能辨別平面的形狀。

強調建築物左右對稱感的構圖。

從平面圖畫起：變形建築的一點透視圖

此處描繪有著L形平面RC結構建築的俯瞰構圖。前側是玻璃帷幕牆。

由於希望在透視圖中也能看見側面的牆壁，而將平面圖轉個角度描繪。

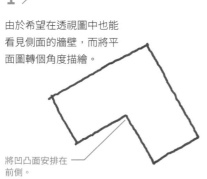

將凹凸面安排在前側。

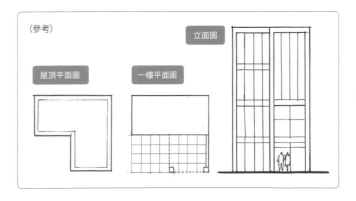

(參考)

立面圖

屋頂平面圖　　一樓平面圖

2 /

在下方取消失點V，跟平面圖的各點連起來。憑感覺定出高度。

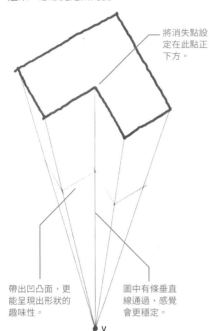

將消失點設定在此點正下方。

帶出凹凸面，更能呈現出形狀的趣味性。

圖中有條垂直線通過，感覺會更穩定。

V

3 /

由於是四層建築，因此將牆面做偶數切割（對角線切割法）。

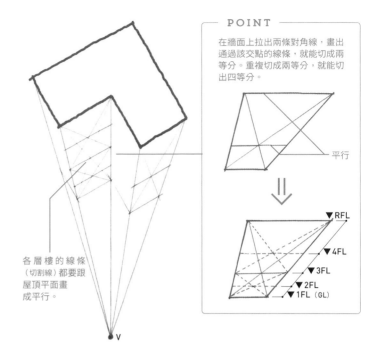

POINT

在牆面上拉出兩條對角線，畫出通過該交點的線條，就能切成兩等分。重複切成兩等分，就能切出四等分。

平行

▼RFL
▼4FL
▼3FL
▼2FL
▼1FL（GL）

各層樓的線條（切割線）都要跟屋頂平面畫成平行。

V

4 /

描繪各層樓的樓板（地板），加畫玻璃帷幕牆。

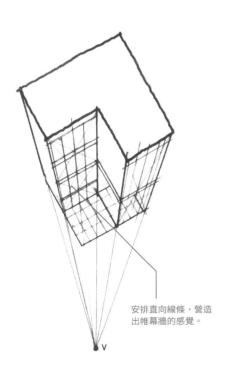

安排直向線條，營造出帷幕牆的感覺。

V

5 /

細畫點綴物件，大功告成。

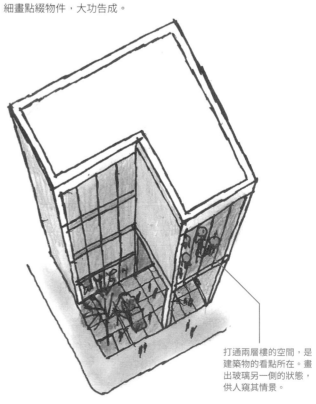

打通兩層樓的空間，是建築物的看點所在。畫出玻璃另一側的狀態，供人窺其情景。

從網格畫起：變形建築物的一點透視圖

想打造從正面觀看變形建築物的構圖，只要利用網格就能簡單辦到。做建築規劃有時也會用到網格（建築用方格紙）；畫透視圖時，則會使用有做透視的網格（透視網格）。

1

將平面圖畫到透視網格上。

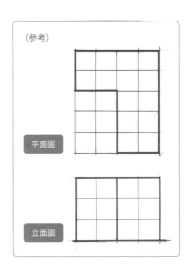

(參考)

平面圖

立面圖

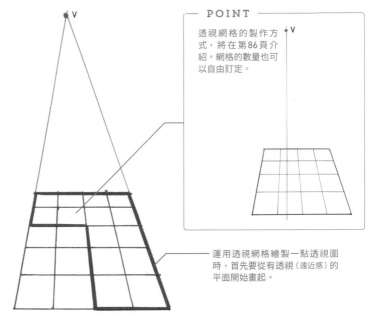

POINT

透視網格的製作方式，將在第86頁介紹。網格的數量也可以自由訂定。

運用透視網格繪製一點透視圖時，首先要從有透視（遠近感）的平面開始畫起。

2

描繪位於網格最前排的立面（寬2格×高3格），連接消失點V。從平面各角向上拉出垂直線。

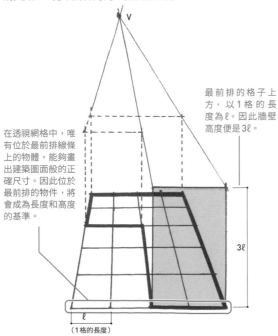

在透視網格中，唯有位於最前排線條上的物體，能夠畫出建築圖面般的正確尺寸。因此位於最前排的物件，將會成為長度和高度的基準。

最前排的格子上方，以1格的長度為ℓ。因此牆壁高度便是3ℓ。

3ℓ

ℓ
（1格的長度）

3

描出建築物的輪廓。

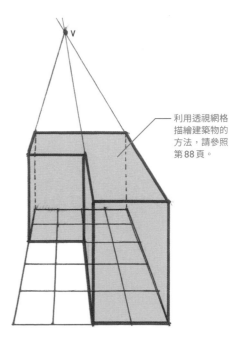

利用透視網格描繪建築物的方法，請參照第88頁。

第1章 學習建築知識

第2章 透視圖的基礎與結構

第3章 描繪建築物的外觀透視圖

第4章 描繪變形的室內透視圖

第5章 描繪風景‧街谷

第6章 正確的添加上陰影

透視網格的製作方式

透視網格是能讓透視圖畫起來更輕鬆的引導框格。由於是依據透視圖法所製成，只要將之墊在圖紙下方，就不會畫出走樣的透視圖。在畫建築物的外觀透視圖時不太會使用到[※]，但在描繪變形建築物、不只一棟建築等情況下，難以掌握建築物的輪廓時，透視網格就會相當好用。

用一點透視圖打造正方形透視網格

讓我們來試著製作4×4格的透視網格。縱深不妨抓個大概就好，此處將會介紹筆者個人概略決定適宜縱深的方法。

1 /

仿照參考圖，畫出前側的線條。在圖上方設定消失點V，向下畫出垂直線，求出交點O。

(參考)

平面圖（網格）

V 的位置抓得越高，就是從越上方觀看的角度（視平線會越高）。

長度等於 4 格的線條（加上格點標示）。

2 /

將線條上的各點連向V。

3 /

決定縱深。仿照參考圖，拉出右側的線條，將線條上的各點連向O。

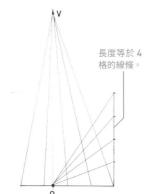

長度等於 4 格的線條。

4 /

從步驟2和3所拉線條的各個交點畫出水平線條，4×4的透視網格就做好了。

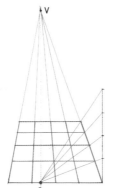

5 /

清除草稿線，大功告成。記得將V保留下來。

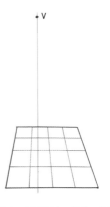

※ 建築物（外觀）的形狀變化萬千，很難用單純的網格就呈現出來。另一方面，在描繪室內空間的室內透視圖中，牆壁、地板、天花板的形狀則都很簡單，比較容易透過網格呈現。因此在描繪室內透視圖時，經常會運用到立體化的透視網格（第115頁）。

用一點透視圖打造長方形透視網格

格子本身雖是正方形，但只要改成4×5格，同樣能做出長方形平面的透視網格。這次讓
我們將平面圖（網格）鋪在底下，以筆者個人的手法來逐步定出縱深吧。

1 /

在平面圖上方取消失點V，
向下畫出垂直線。跟前側線
條取交點0。

2 /

將右端線條上的各點連向
0。將前側線條的兩個端點
連向V，就能求出用來表示
縱深的交點。

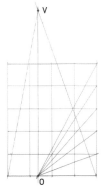

3 /

將前側線條上的各點連向
V，自步驟2求出的交點拉
出水平線條。

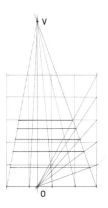

4 /

描出透視網格的輪廓。留下
V，清除草稿線條即完成。

可以看出在已完成的透視網格中，只有前側線條仍與平面圖保持相同狀態。

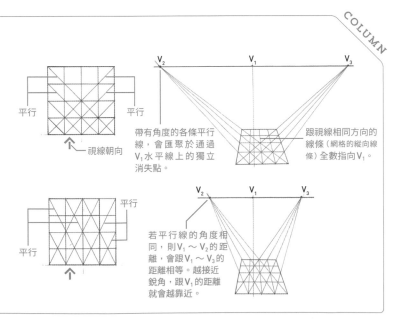

透視網格的法則

在一點透視圖中，縱深方向的平行線條，將會交於一點。沿著透視網格格線所拉出相同方向的對角線，彼此也都是平行線，因此同樣會交於一點。了解這一點後，就能輕鬆確認自製的透視網格有多精確。

平行　平行　視線朝向

帶有角度的各條平行線，會匯聚於通過V₁水平線上的獨立消失點。

跟視線相同方向的線條（網格的縱向線條）全數指向V₁。

平行　平行

若平行線的角度相同，則V₁～V₂的距離，會跟V₁～V₃的距離相等。越接近銳角，跟V₁的距離就會越靠近。

從透視網格畫起

建築並不全然都是完全的方形，或都是平行並列。實際上，我們所居住的城市，應該是彎曲的道路，以及形狀奇怪的建築物占了多數。在替這類建築物、街景繪製一點透視圖時，首先若能將該平面放到透視網格上，畫起來就會非常輕鬆。

推薦做法❶ 描繪有斜向牆面的建築物時

首先在透視網格上畫出建築物的平面。請注意，斜向牆面將會在水平線（視平線）上擁有獨立的消失點。

1／

將建築物的平面形狀畫到透視網格上。延長斜向牆面的線條，在通過透視網格消失點V₁的水平線上，求出斜向牆面的消失點V₂、V₃。

斜向牆面線條跟水平線的交點，即是V₂、V₃。

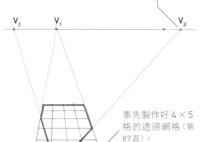

（參考）

平面圖

立面圖

事先製作好4×5格的透視網格（第87頁）。

2／

畫出前側牆面（高度占2格），當作高度的基準。將各轉角處連向消失點V₂、V₃，即可決定出斜向牆面的高度。從平面的轉角處拉出垂直線。

從平面的轉角處向上畫垂直線。

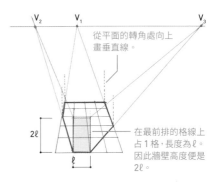

在最前排的格線上占1格，長度為ℓ。因此牆壁高度便是2ℓ。

3／

將斜向牆面的端點A、B連向空間消失點V₁，畫出建築物的輪廓。

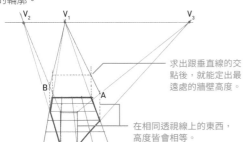

求出跟垂直線的交點後，就能定出最遠處的牆壁高度。

在相同透視線上的東西，高度皆會相等。

4／

描深輪廓線，大功告成。

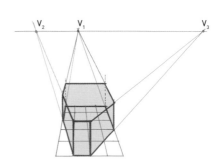

推薦做法 ❷ 當有數棟（平行）建築物時

諸如主屋和別館等，在碰到兩棟建築物並列的情形時，運用透視網格繪製的方法也相當有效。
建築物前側的面是否切齊，會影響作畫的難度。

當前側的面彼此切齊

1 ／

在透視網格上畫出大小兩棟建築物的平面。

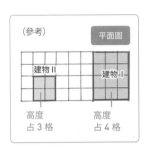

（參考） 平面圖

建物 II 　　建物 I

高度
占 3 格　　高度
占 4 格

這兩棟建築物相對於
視線僅有平行、垂直
相交的面，因此消失
點只有 V。

2 ／

描繪網格最前排的牆面，連向消失點V。最前
排這邊將會成為長度和高度的基準。

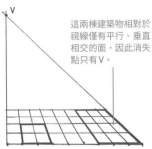

2×3 格的立面。
最前排 1 格的長度
為 ℓ，因此牆壁高
度要畫成 3ℓ。

透視線

3ℓ

ℓ

3 ／

從平面最遠處的角
向上拉出垂直線，
跟透視線取交點，
自該處畫出水平線
後，就能求得建築
物的輪廓。

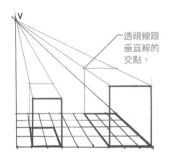

透視線跟
垂直線的
交點。

4 ／

描深輪廓線，大功
告成。

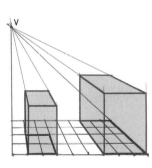

當前側的面並未切齊

1 ／

在透視網格上畫出平面。

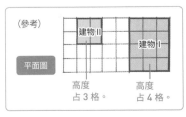

（參考）
建物 II
平面圖
建物 I

高度
占 3 格。　　高度
占 4 格。

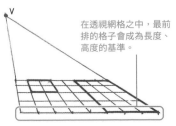

在透視網格之中，最前
排的格子會成為長度、
高度的基準。

2 ／

按照上一項目的做法畫出建
築I。建築II的部分，首先在
網格最前排畫出牆面，連向
消失點，找出各點的高度。

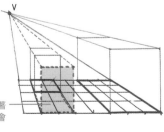

想像成在最前排有著
牆面（2×3 格），會
更方便作圖。

3 ／

描深輪廓線，大功告成。

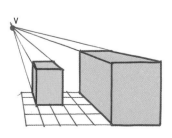

第 1 章 學習建築知識

第 2 章 透視圖的基礎與結構

第 3 章 描繪建築物的外觀透視圖

第 4 章 描繪建築物的室內透視圖

第 5 章 描繪風景、街容

第 6 章 正確的添加上陰影

碰到如前頁那般有兩棟建築物，彼此卻未平行的情形，則是可以這樣畫。未跟視線朝向平行的建築物，即使處在一點透視圖中，仍會變成兩點透視圖。

當前側牆面、柱子彼此切齊

1／

在透視網格上畫出建築物的平面。將斜向牆面的線條延伸到通過網格消失點V₁的水平線上，求出交點(橫寬、縱深的消失點V₂、V₃)。

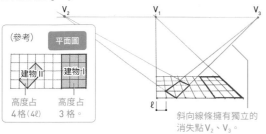

2／

在網格最前排畫出牆壁和柱子。將建築Ⅱ柱子的頂端連接V₂、V₃，從平面各轉角處向上畫垂直線，就能求得兩道斜向牆面。

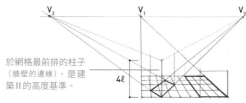

3／

將建築Ⅰ牆壁的轉角處連向空間的消失點V₁，從平面最遠處的轉角向上拉出垂直線，就能定出建築物的輪廓。

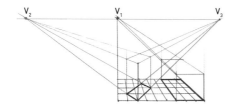

4／

描深輪廓線，清除草稿線。

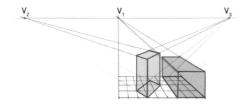

當前側牆面、柱子並未切齊

1／

在透視網格上畫出建築物平面。

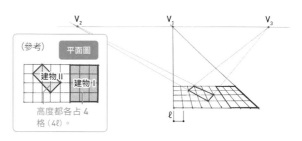

2／

建築Ⅰ如同前一欄的做法。將建築Ⅱ的牆壁線條延伸到最前排的線條上，在該處畫出虛構的柱子(牆壁邊緣)。

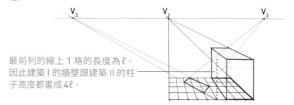

3／

將建築Ⅱ虛構柱了的頂端連向V₂(透視線)，從平面的A、B點向上拉出垂直線，決定出高度。

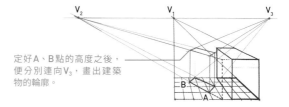

4／

描深輪廓線，清除草稿線。

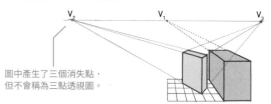

外觀透視圖 | 11

描繪映照在鏡子或水面的建築物

鋪設整面鏡子或半反射鏡 [※1] 的建築物,是現代城市的象徵性景觀之一。在建築透視圖中,將鏡子另一頭可見的物體,以至於映照在鏡中的虛像都畫出來,是呈現材質感所不可或缺的手法。映在鏡中的虛像,在縱深方向同樣會指向消失點,請注意該消失點跟空間的消失點 [※2] 會是同一個。

用一點透視圖描繪映在鏡中的建築物❶

這裡有一棟面向中庭的L形建築物。若正面外牆設有鏡子,那麼側面外牆映在鏡中時會是什麼模樣?讓我們馬上用一點透視圖來畫畫看。

1 /

用一點透視圖畫出建築物,先保留從各點連向消失點V的線條。著色的牆面鋪設了鏡子。

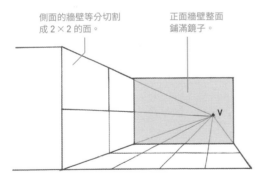

側面的牆壁等分切割成 2×2 的面。

正面牆壁整面鋪滿鏡子。

2 /

描繪映在鏡中的外牆虛像。連接A點跟C-D的中點,延長到C點與V點相連的線條上,就能求出虛像的縱深。

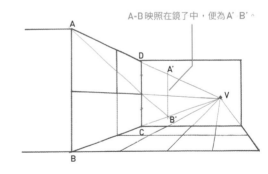

A-B映照在鏡了中,便為A'B'。

3 /

描繪中庭的虛像。映在鏡中的地面接縫(縱深方向)要朝向消失點V。

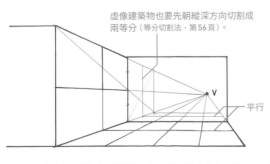

虛像建築物也要先朝縱深方向切割成兩等分(等分切割法,第56頁)。

平行

4 /

畫出建築物的窗戶和出入口,清除草稿線。

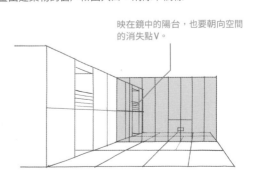

映在鏡中的陽台,也要朝向空間的消失點V。

※1:在玻璃表面鍍有金屬等塗層,除了恰到好處的穿透性,亦可期待反射所帶來的鏡面效果。
※2:指位於視線遠處的消失點。

用一點透視圖描繪映在鏡中的建築物❷

利用一點透視圖，描繪縱深方向牆面上鋪有鏡子的建築物。這會映照出怎樣的虛像呢？

1／

用一點透視圖畫出
建築物。

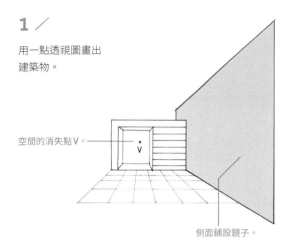

空間的消失點V。

側面鋪設鏡子。

2／

描繪映在鏡中的正面牆壁
（虛像）。以A-B為軸，畫出
牆面ABCD的翻轉圖像。

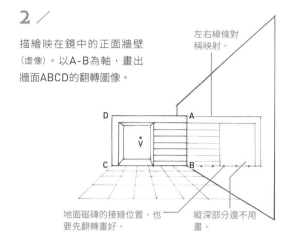

左右線條對
稱映射。

地面磁磚的接縫位置，也
要先翻轉畫好。

縱深部分還不用
畫。

3／

描繪虛像的縱深部分。
以V為消失點來作圖。

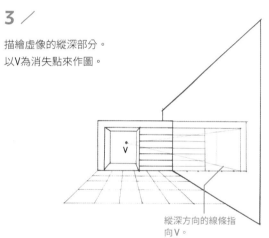

縱深方向的線條指
向V。

4／

描繪映在鏡中的前庭
（虛像）。清除草稿線即
完成。

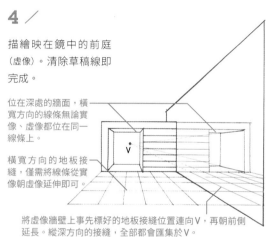

位在深處的牆面，橫
寬方向的線條無論實
像、虛像都位在同一
線條上。

橫寬方向的地板接
縫，僅需將線條從實
像朝虛像延伸即可。

將虛像牆壁上事先標好的地板接縫位置連向V，再朝前側
延長。縱深方向的接縫，全部都會匯集於V。

用一點透視圖描繪映在水面的建築物

映在湖泊、池塘等水面的建築物，會在上下方形成線對稱。映在水面的虛像，縱深方向的線條會指向
實像的消失點。

1／

用一點透視圖描繪建築
物。假設建築物的正前
方有著淺水池。

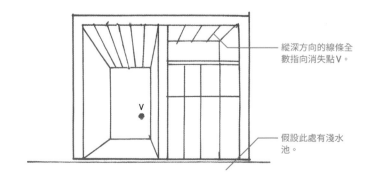

縱深方向的線條全
數指向消失點V。

假設此處有淺水
池。

2 /

以地面線條為軸,描繪上下翻轉的立面圖像(虛像)。

淺水池中會在上下方映照出線對稱的建築物。

縱深部分還不用畫。

天花板接縫的切割點,也要先行翻轉複製。

3 /

將空間消失點V,跟映於水面的虛像角落連接起來。

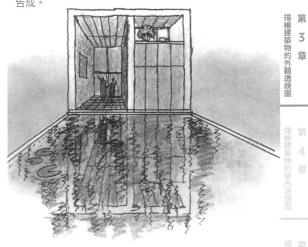

虛像不會擁有獨立的消失點(消失點會跟實像相同)。

4 /

將建築物最深處的牆面線條向下延伸,從其與虛像透視線的交點,拉出水平線(定出虛像的縱深)。

盡頭的牆面有一部分映於水面。

虛像會映出天花板面,不會映出地面。

將事先標好接縫位置的點連向V,畫出虛像的天花板面。

5 /

畫出淺水池的邊緣和點綴物件,呈現搖曳的水波,大功告成。

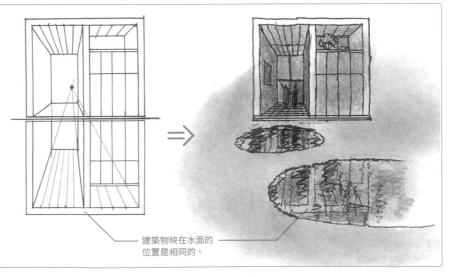

POINT

若是雨後的水窪,作圖方式是先在建築前方描繪整片水面,再擷取水窪的部分。換言之,以接壤地面的線條(水平線)【※3】為軸,將跟水窪不相連的建築物立面上下翻轉,作圖畫出虛像的縱深部分,再於該處疊合有水的位置,定出映照在水面上的範圍。

⇒

建築物映在水面的位置是相同的。

※3:若是兩點透視圖,就畫水平線通過前側柱子(牆壁邊緣)的下端,以該線為軸上下翻轉,再畫出虛像的全貌。

用兩點透視圖描繪建築物 ①

消失點位於橫寬、縱深

從這篇開始,我們會用兩點透視圖來逐步繪製外觀透視圖。做成廣角時,周遭的扭曲會比一點透視圖還要少,因此若想製作可見範圍較寬廣的外觀透視圖,選擇兩點透視圖會更合適。

橫寬、縱深這兩個消失點要設定在視平線上。請留意兩個消失點的距離不能太近,否則透視會變得很擠。

用兩點透視圖描繪RC結構的四層樓房

畫出四層樓、有著四個跨距的羊羹形樓房吧。視平線的設定會大幅影響構圖。

1／

選擇出想呈現在透視圖中的主要(A)、次要(B)外牆面,
畫出兩面相接的牆壁邊緣(柱子)。

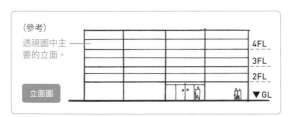

(參考)
透視圖中主要的立面。

立面圖

4FL
3FL
2FL
▼GL

連接A、B面的柱子。

單畫柱子。先標明各層樓的高度。

2／

設定數種視平線,畫素描,定出構圖。
兩個消失點務必位於視平線上。

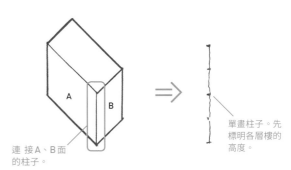
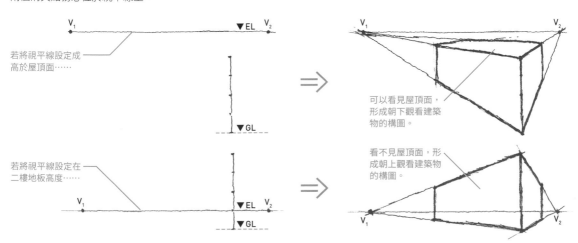

若將視平線設定成高於屋頂面……

V₁　▼EL　V₂

可以看見屋頂面,形成朝下觀看建築物的構圖。

若將視平線設定在二樓地板高度……

V₁　▼EL　V₂
▼GL

看不見屋頂面,形成朝上觀看建築物的構圖。

3 /

將視平線設定於二樓地板處，在上頭取出橫寬及縱深方向的消失點V₁、V₂。連接牆壁邊緣與消失點。

和視平線同高的東西會呈直線狀

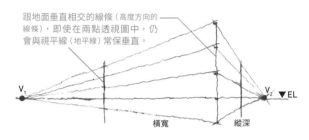

POINT

兩個消失點務必設定在視平線上頭。下圖的透視之所以會亂掉，就是因為其中一個消失點不在視平線上。

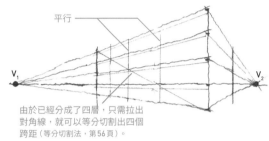

4 /

憑感覺決定橫寬、縱深。

跟地面垂直相交的線條（高度方向的線條），即使在兩點透視圖中，仍會與視平線（地平線）常保垂直。

橫寬　　縱深

5 /

將牆面切割成四層×四個跨距。

平行

由於已經分成了四層，只需拉出對角線，就可以等分切割出四個跨距（等分切割法，第56頁）。

6 /

細畫點綴物件即完成。

樓層高度為3m左右。在細畫人物時，要跟樓高取適當比例。

鳥瞰圖不如蟲瞻圖？

鳥瞰圖是有如鳥兒自高處俯瞰的畫法，會將視平線設定得比屋頂還高。另外則還有將視平線設定得跟地面等高，彷彿採取蟲子視角的畫法。這種俗稱蟲瞻圖的構圖，並不需要描繪地面情景。這是「能夠速畫」的透視圖，先學起來會很方便。

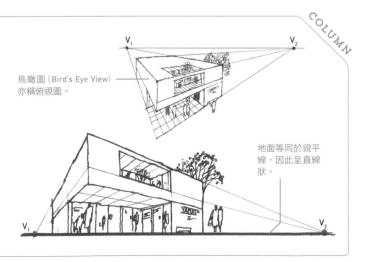

鳥瞰圖（Bird's Eye View）亦稱俯視圖。

地面等同於視平線，因此呈直線狀。

利用不規律切割法，描繪大樓的兩點透視圖

先前我們將牆面切割成了四等分，但也有不少建築立面是呈不規律切分。讓我們運用兩點透視圖，試畫主要牆面呈不規律切割的建築物吧。

1 /

簡單描出透視圖中主要的立面。先如第94頁那般，在一旁畫好扮演透視圖的基準柱子(牆壁的邊緣)。

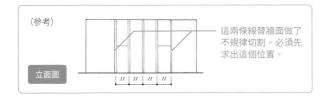

(參考)

立面圖

這兩條線替牆面做了不規律切割。必須先求出這個位置。

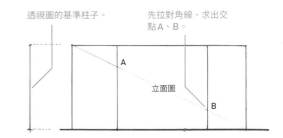

透視圖的基準柱子。

先拉對角線，求出交點A、B。

A

立面圖

B

2 /

將視平線設定在柱子上。在左右側取橫寬及縱深的消失點V₁、V₂，跟柱子連起來，概略決定寬度後，主要牆面的透視就做好了。

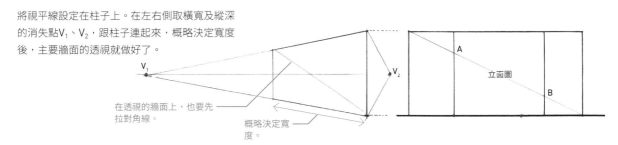

在透視的牆面上，也要先拉對角線。

概略決定寬度。

A

立面圖

B

3 /

從立面圖的A、B點拉水平線至柱子處，自該處連向V₁。從交點A'、B'拉出垂直線，即可定出不規律切割線的位置。

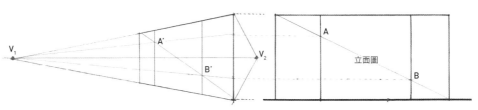

A

立面圖

B

4 /

將主要牆面的中央部分切成四等分。

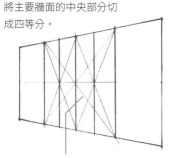

加上兩條對角線來切成兩等分，重複此手法即可切成四等分(對角線切割法，第57頁)。

5 /

將縱深一側的牆面也畫出來，加以潤飾。

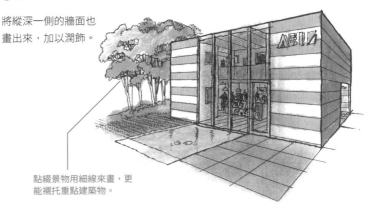

點綴景物用細線來畫，更能襯托重點建築物。

用兩點透視圖描繪懸山屋頂建築

用兩點透視圖描繪懸山屋頂時,重點將是上下斜面各具消失點的山牆牆面。雖然難度更高,但若能將出簷和屋頂厚度都呈現出來,就能變成更寫實的圖像。

1 /

將建築物換成簡單的形狀(長方體),畫成兩點透視圖。先在一旁擺放扮演主要牆面的山牆側立面圖。

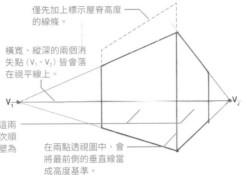

僅先加上標示屋脊高度的線條。

橫寬、縱深的兩個消失點(V₁、V₂)皆會落在視平線上。

在兩點透視圖中,這兩個牆面必須分出主次順位。此處以左側牆壁為主,右側為次。

在兩點透視圖中,會將最前側的垂直線當成高度基準。

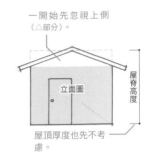

一開始先忽視上側(△部分)。

立面圖

屋脊高度

屋頂厚度也先不考慮。

2 /

在山牆側的牆面上拉對角線和中線,將中線延伸到標示屋脊高度的線條上,即可求出A點。連接A、B、C點,就能定出屋頂的坡度。

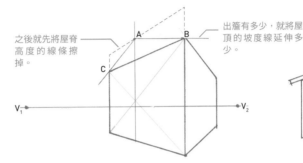

之後就先將屋脊高度的線條擦掉。

出簷有多少,就將屋頂的坡度線延伸多少。

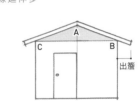

出簷

3 /

畫通過V₁垂直線,延長屋頂的坡度線(A-C、B-A),即可求出屋頂斜面的消失點V₃、V₄。接著描繪邊簷的出簷。連接V₂和A點,並先延長。

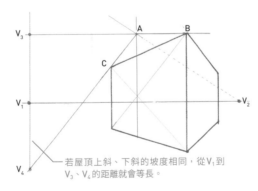

若屋頂上斜、下斜的坡度相同,從V₁到V₃、V₄的距離就會等長。

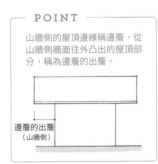

POINT

山牆側的屋頂邊緣稱邊簷,從山牆側牆面往外凸出的屋頂部分,稱為邊簷的出簷。

邊簷的出簷(山牆側)

4 /

概略決定邊簷的出簷(A'點)。從V₃、V₄畫線連向A'點,即是邊簷的坡度線。

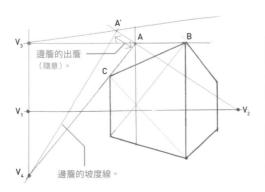

邊簷的出簷(隨意)。

邊簷的坡度線。

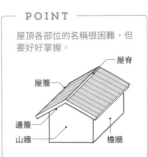

POINT

屋頂各部位的名稱很困難,但要好好掌握。

屋脊
屋簷
邊簷
山牆
檐牆

5 /

決定好A-B、A-C延長出來的出簷（D、E點），連向V₂。
決定縱深的邊簷出簷（F'點），連向V₃後，即可看出屋頂
的輪廓。

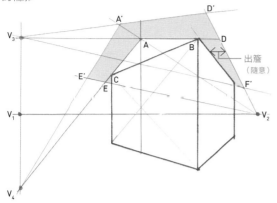

6 /

畫出屋頂的厚度。厚
度要視比例來概略決
定。

在屋頂輪廓上側畫出呈現厚度的
線條。上斜坡度指向V₃、下斜
坡度指向V₄。

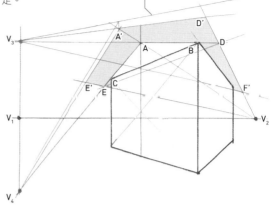

7 /

深畫描繪建築物的輪廓，加上開口部。

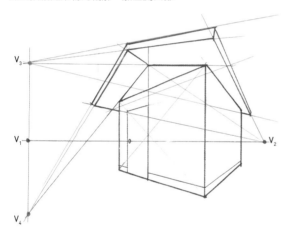

8 /

清除草稿線，大功告成。

POINT

下圖是以檐牆為主要牆面的兩點
透視圖。無論取山牆或檐牆當主
要牆面，在兩點透視圖中，要呈
現出屋簷、邊簷的出簷都會很費
工夫。一點透視圖相較簡單，且
能充分展現懸山屋頂的韻味。一
開始不妨先嘗試將一點透視圖畫
到熟悉（第68頁）。

兩點透視圖

以檐牆為主
要牆面的透
視。

一點透視圖

從山牆觀看的一點透視圖。
屋頂厚度固定（邊簷線條彼此
平行）。

平行

消失點只
有一個。

跟屋頂面垂
直相交。

從檐牆觀看的一點透視圖（將消失點靠向左側，使山牆
也能呈現出來）。屋頂朝著縱深方向上斜、下斜，因
此各自具有獨立的消失點。

平行

隨著越往深處，屋頂厚度就變得越薄
（邊簷的線條會指向獨立的消失點）。

外觀透視圖 |13

用兩點透視圖描繪建築物❷

消失點位於高度、縱深

前面所畫的兩點透視圖，是兩個消失點位於水平線上的類型，一般相當常見，但其實也有兩個消失點位於垂直線上的兩點透視圖。這種兩點透視圖的消失點位於高度和縱深方向，會形成強調高度的透視，若能先學起來，呈現的範疇會更豐富。

消失點位於高度和縱深的兩點透視圖

由於消失點位於上下方，因此也稱為上下兩點透視圖，可分成仰視構圖和俯瞰構圖。

往上看的「仰視」構圖

將高度消失點V₂設在上方、縱深消失點V₂設在下方，就會形成往上看的構圖。建築物端點會變得尖細，強調出高度。

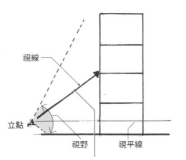

視平線偏低，觀看欲繪建築物的視線稍微向上方。

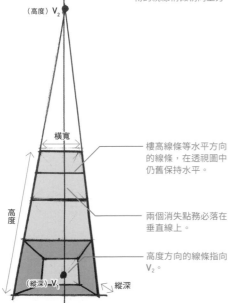

樓高線條等水平方向的線條，在透視圖中仍舊保持水平。

兩個消失點務必落在垂直線上。

高度方向的線條指向V₂。

往下看的「俯瞰」構圖

縱深的消失點V₁設在上方，高度的消失點V₂設在下方，就會形成俯瞰的構圖（往下看的構圖）。可以輕鬆呈現出屋頂的狀況，以及建築物跟周遭環境的關係等。

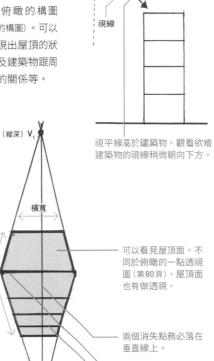

視平線高於建築物。觀看欲繪建築物的視線稍微朝向下方。

可以看見屋頂面。不同於俯瞰的一點透視圖（第80頁），屋頂面也有做透視。

兩個消失點務必落在垂直線上。

平行

99

描繪仰視（向上看）高樓大廈的兩點透視圖

想加強呈現高樓大廈的高度，就選仰視的上下兩點透視圖。讓我們利用將視平線取在地面(GL)的蟲瞻圖，來畫RC結構的七層大樓。把立面圖墊在底下，就連高度都能輕鬆定出。

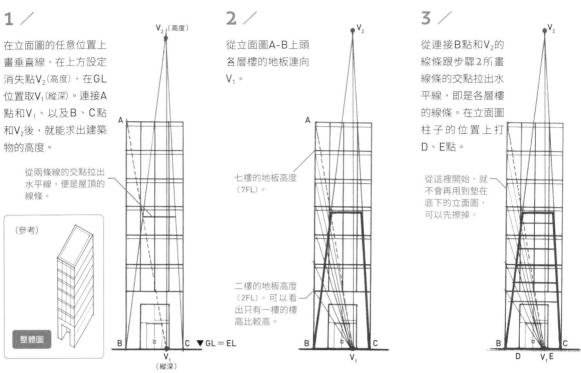

1 ／

在立面圖的任意位置上畫垂直線，在上方設定消失點V₂(高度)，在GL位置取V₁(縱深)。連接A點和V₁、以及B、C點和V₂後，就能求出建築物的高度。

從兩條線的交點拉出水平線，便是屋頂的線條。

（參考）

整體圖

A

B　□　C　▼GL＝EL

V₁
(縱深)

V₂(高度)

2 ／

從立面圖A-B上頭各層樓的地板連向V₁。

七樓的地板高度（7FL）。

二樓的地板高度（2FL）。可以看出只有一樓的樓高比較高。

A

B　□　C

V₁

V₂

3 ／

從連接B點和V₂的線條跟步驟2所畫線條的交點拉出水平線，即是各層樓的線條。在立面圖柱子的位置上打D、E點。

從這裡開始，就不會再用到墊在底下的立面圖，可以先擦掉。

B　□　C

D　V₁E

V₂

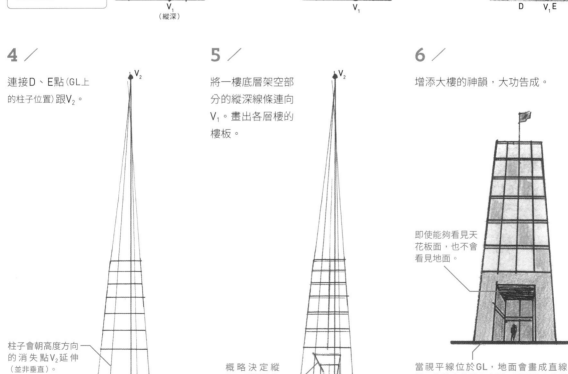

4 ／

連接D、E點(GL上的柱子位置)跟V₂。

柱子會朝高度方向的消失點V₂延伸（並非垂直）。

D　V₁E

V₂

5 ／

將一樓底層架空部分的縱深線條連向V₁。畫出各層樓的樓板。

概略決定縱深。縱深的線條指向V₁。

V₁

V₂

6 ／

增添大樓的神韻，大功告成。

即使能夠看見天花板面，也不會看見地面。

當視平線位於GL，地面會畫成直線狀。在地上的往來人群，近側的人會畫得比較大，但所有人都會在直線上一字排開（落腳點一致）。

描繪俯瞰（向下看）高樓大廈的兩點透視圖

此處跟前一頁相反，將縱深的消失點V₁設定在上方、高度的消失點V₂設定在下方，就不會是仰視，而會形成向下看的俯瞰構圖。馬上來試畫前一頁的同一棟建築物吧。

1／

畫屋頂近側的一個邊A-B（長度ℓ）隨意拉出垂直線，在垂直線上取消失點

如圖以1ℓ：4ℓ的比例設定消失點V₁、V₂，透視圖會比較均衡。

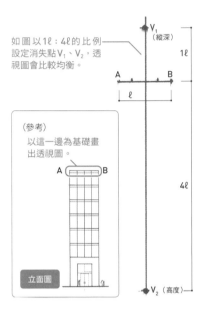

（參考）
以這一邊為基礎畫出透視圖。

立面圖

2／

將A、B點連向V₁、V₂，概略決定高度和縱深。

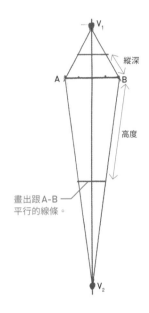

縱深

高度

畫出跟A-B平行的線條。

3／

將止面牆壁做等分切割（縱4×橫8；一樓挑高兩層，因此共有八層）。

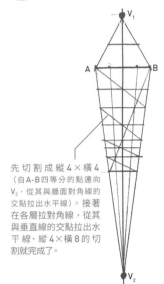

先切割成縱4×橫4（自A-B四等分的點連向V₂，從其與牆面對角線的交點拉出水平線）。接著在各層拉對角線，從其與垂直線的交點拉出水平線，縱4×橫8的切割就完成了。

4／

描繪各層樓的樓板、一樓底層架空的部分等。

可看見屋頂面，因此亦可畫出擋牆（第70頁）的線條。

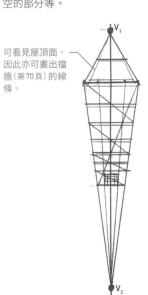

5／

清除草稿線，大功告成。

以看見挑高部分的地板。

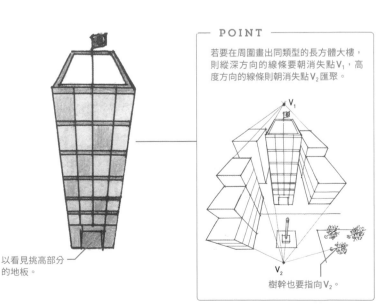

POINT

若要在周圍畫出同類型的長方體大樓，則縱深方向的線條要朝消失點V₁，高度方向的線條則朝消失點V₂匯聚。

樹幹也要指向V₂。

第1章 架空建築知識

第2章 透視圖的基礎與結構

第3章 描繪建築物的外觀透視圖

第4章 描繪建築物的室內透視圖

第5章 描繪風景、街容

第6章 正確的添加上陰影

繪製符合想像的外觀透視圖

在第3章中我們學到了各式各樣的透視圖法。或許還有些人在腦中已經知道想畫怎樣的圖，但仍搞不太清楚最適合用哪種圖法呈現。

我打造了一個流程表，供大家分辨將想像化為形體時適合何種圖法。在畫外觀透視圖時，請拿來參考。

將想像化為形體：找出最適合的圖法

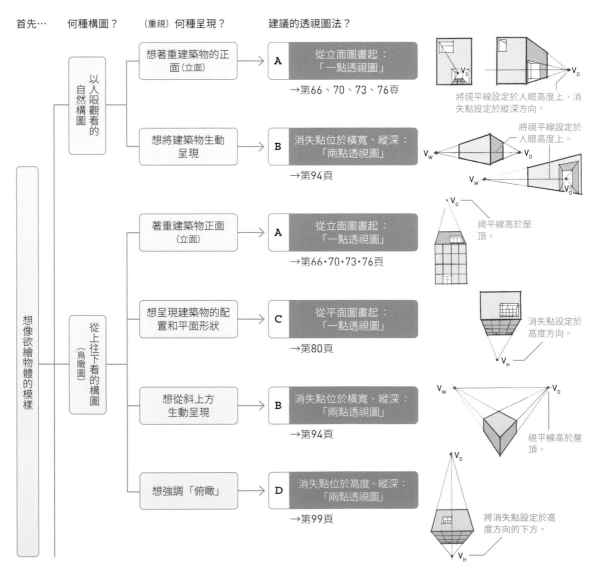

| 首先… | 何種構圖？ | （重視）何種呈現？ | 建議的透視圖法？ |

想像欲繪物體的模樣

以人眼觀看的自然構圖

- 想著重建築物的正面（立面）→ **A** 從立面圖畫起：「一點透視圖」→第66、70、73、76頁
 將視平線設定於人眼高度上，消失點設定於縱深方向。
- 想將建築物生動呈現→ **B** 消失點位於橫寬、縱深：「兩點透視圖」→第94頁
 將視平線設定於人眼高度上。

從上往下看的構圖（鳥瞰圖）

- 著重建築物正面（立面）→ **A** 從立面圖畫起：「一點透視圖」→第66・70・73・76頁
 視平線高於屋頂。
- 想呈現建築物的配置和平面形狀→ **C** 從平面圖畫起：「一點透視圖」→第80頁
 消失點設定於高度方向。
- 想從斜上方生動呈現→ **B** 消失點位於橫寬、縱深：「兩點透視圖」→第94頁
 視平線高於屋頂。
- 想強調「俯瞰」→ **D** 消失點位於高度、縱深：「兩點透視圖」→第99頁
 將消失點設定於高度方向的下方。

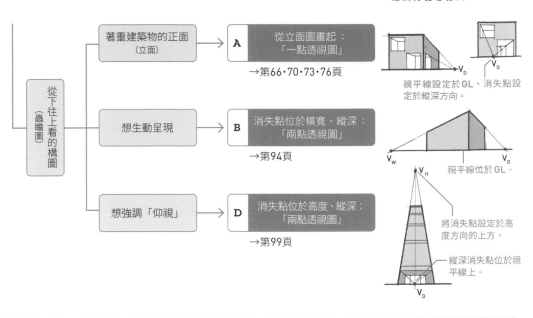

著重建築物的正面
(立面)

A 從立面圖畫起:
「一點透視圖」

→第66・70・73・76頁

視平線設定於GL、消失點設
定於縱深方向。

想生動呈現

B 消失點位於橫寬、縱深:
「兩點透視圖」

→第94頁

視平線位於GL。

將消失點設定於高
度方向的上方。

從下往上看的構圖
(蟲瞻圖)

想強調「仰視」

D 消失點位於高度、縱深:
「兩點透視圖」

→第99頁

縱深消失點位於視
平線上。

各類外觀透視圖的特徵

前一頁所推薦的透視圖法,究竟各有那些特徵呢?先來確認看看。

A 從立面圖畫起:「一點透視圖」

將單一立面擺放成透視圖的正面,在縱
深方向取消失點。有鑑於此,建築物正
面將能如立面圖般呈現出正確的分量
感。

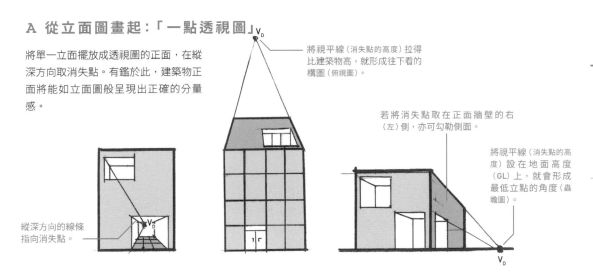

將視平線(消失點的高度)拉得
比建築物高,就形成往下看的
構圖(俯視圖)。

若將消失點取在正面牆壁的右
(左)側,亦可勾勒側面。

將視平線(消失點的高
度)設在地面高度
(GL)上,就會形成
最低立點的角度(蟲
瞻圖)。

縱深方向的線條
指向消失點。

B 消失點位於橫寬、縱深:「兩點透視圖」

比起一點透視圖,更接近人眼所看見的感覺。
可以呈現出主要、次要的兩道外牆。

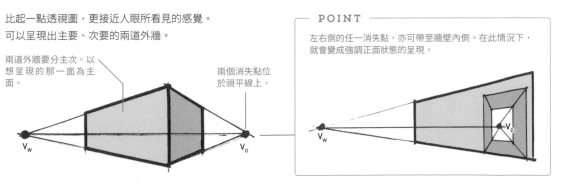

兩道外牆要分主次。以
想呈現的那一面為主
面。

兩個消失點位
於視平線上。

┌─ **POINT** ─
左右側的任一消失點,亦可帶至牆壁內側。在此情況下,
就會變成強調正面狀態的呈現。

當視平線（消失點的高度）位
於地面高度（GL）上，就如
同一點透視圖的蟲瞻圖，建
築物接壤地面的部分，會勾
勒成直線狀。

在蟲瞻圖中，建築物
的基腳周圍只需以最
小限度勾勒成一條線
即可，因此作圖很輕
鬆（第95頁）。

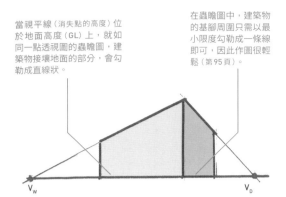

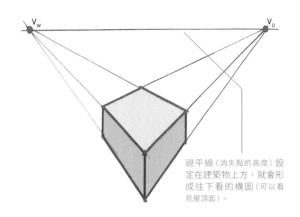

視平線（消失點的高度）設
定在建築物上方，就會形
成往下看的構圖（可以看
見屋頂面）。

C 從平面圖畫起：「一點透視圖」

從建築物正上方俯瞰的
透視圖。在高度方向上
取消失點。適合用來說
明建築物的平面形狀。

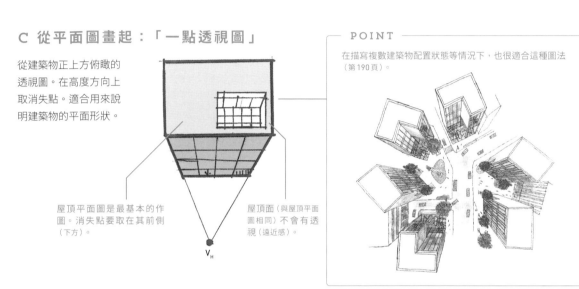

屋頂平面圖是最基本的作
圖。消失點要取在其前側
（下方）。

屋頂面（與屋頂平面
圖相同）不會有透
視（遠近感）。

> **POINT**
>
> 在描寫複數建築物配置狀態等情況下，也很適合這種圖法
> （第190頁）。

D 消失點位於高度、縱深：「兩點透視圖」

這種透視圖會在垂直線上取高度、
縱深的兩個消失點。想強調建築物
高度時適合使用。

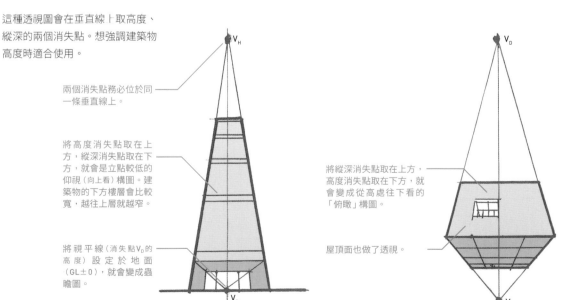

兩個消失點務必位於同
一條垂直線上。

將高度消失點取在上
方，縱深消失點取在下
方，就會是立點較低的
仰視（向上看）構圖。建
築物的下方樓層會比較
寬，越往上層就越窄。

將縱深消失點取在上方，
高度消失點取在下方，就
會變成從高處往下看的
「俯瞰」構圖。

將視平線（消失點V_D的
高度）設定於地面
（GL±0），就會變成蟲
瞻圖。

屋頂面也做了透視。

第**4**章

描繪
建築物的
室內透視圖

選定
室內透視圖的
消失點

室內透視圖即是為室內空間所畫的透視圖。跟外觀透視圖相同，消失點的位置和高度（視平線）將會決定構圖。在一點透視圖中，最想呈現的牆面會拿來當成作畫的基準面。將消失點定在坐下時的眼睛高度上，看起來就會很自然；定得更高就會強調地板，定得更低則會強調天花板。在兩點透視圖中，消失點的位置會影響可看見的牆壁面數。

一點透視圖中消失點的定法

室內透視圖會將屋內所見的擺設情景畫成圖畫，因此消失點不可超出當成基準面的牆面。

基礎高度距地面1200㎜

在室內透視圖中，要將最想呈現的牆面擺在正面。

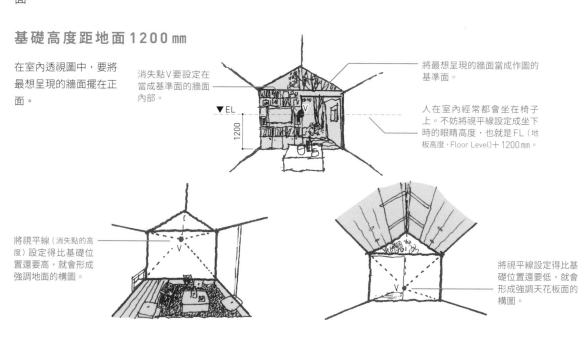

消失點V要設定在當成基準面的牆面內部。

將最想呈現的牆面當成作圖的基準面。

人在室內經常都會坐在椅子上。不妨將視平線設定成坐下時的眼睛高度，也就是 FL（地板高度，Floor Level）＋1200㎜。

▼EL

1200

將視平線（消失點的高度）設定得比基礎位置還要高，就會形成強調地面的構圖。

將視平線設定得比基礎位置還要低，就會形成強調天花板面的構圖。

消失點的左右位置，取決於所想呈現的牆面

若想呈現左右側的牆面，消失點就要跟想呈現的牆面拉開距離。

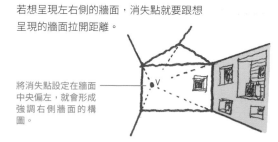

將消失點設定在牆面中央偏左，就會形成強調右側牆面的構圖。

將消失點設定在牆面中央偏右，就會形成強調左側牆面的構圖。

兩點透視圖中消失點的定法

在橫寬、縱深都具有消失點的室內透視圖中,消失點是否配置於空間內側,將會大幅改變構圖。
不論如何,消失點都務必置於視平線上。

若想呈現兩面牆壁,就將消失點設定在空間外側

這是筆者的經驗談,當最遠處的天花板高為 h 時,只要將位於視平線上的兩個消失點 V_1、V_2 配置成相距
10h 距離,似乎就會成為如人眼觀看般自然的室內透視圖(前提是空間為正方形平面)。

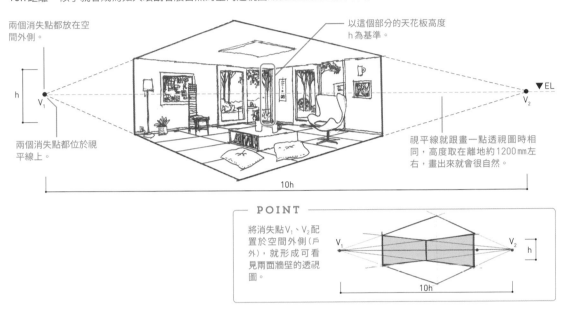

兩個消失點都放在空間外側。

h

V_1

兩個消失點都位於視平線上。

以這個部分的天花板高度 h 為基準。

▼EL

V_2

視平線就跟畫一點透視圖時相同,高度取在離地約 1200 mm 左右,畫出來就會很自然。

10h

POINT

將消失點 V_1、V_2 配置於空間外側(戶外),就形成可看見兩面牆壁的透視圖。

V_1　　　　　V_2　　h

10h

若想呈現三面牆壁,就將其中一個消失點設定在空間內側

這是筆者的經驗談,在正面牆壁之中,若以(圖法上)越來越高之處的天花板高度為 h,將縱深消失點 V_2 設定在距離該
處 1h 的位置,並將橫寬消失點 V_1 設定於拉開 4h 的位置上,就會形成均衡的室內透視圖。

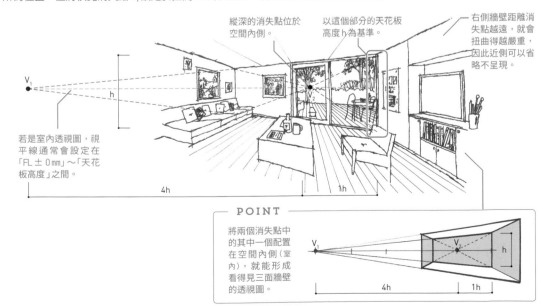

V_1

縱深的消失點位於空間內側。

h

以這個部分的天花板高度 h 為基準。

右側牆壁距離消失點越遠,就會扭曲得越嚴重,因此近processing可以省略不呈現。

若是室內透視圖,視平線通常會設定在「FL±0mm」～「天花板高度」之間。

4h　　　　　　　1h

POINT

將兩個消失點中的其中一個配置在空間內側(室內),就能形成看得見三面牆壁的透視圖。

V_1　　　　V_2　h

4h　　1h

縱深可以隨意，但得抓個大概

即 使拍攝相同的物件，用不同鏡頭拍出來的樣態也會不一樣。使用標準鏡頭，縱深跟用眼睛觀看時相去無幾；但若是廣角鏡頭，則會映照出一整片強調遠近感的空間。如此這般，即使兩者的縱深感產生了差異，仍不代表何者有誤。同樣地，憑自己的感覺決定透視圖的縱深，在圖法上並不算有錯。

在一點透視圖中粗略決定縱深的方法

要像第53頁般用圖面畫出正確的透視圖，將會相當費工。一開始先別怕出錯，請靠自己的感覺來決定透視圖的縱深，大量試畫。

縱深隨意即可

在圖法上無論抓出多少的縱深，都不算有錯。

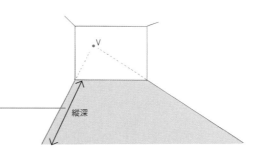

空間的縱深隨意決定也OK。

縱深

尋找較均衡的縱深

這是筆者的經驗談，當「消失點跟牆邊的距離為w」，將縱深線條延伸到同等距離的位置上，就會像用標準鏡頭拍攝正方形平面那般，呈現出自然的空間(稱「1:1法則」)。

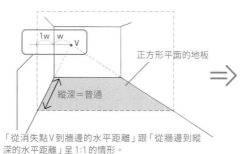

1w w ·V

縱深＝普通

正方形平面的地板

「從消失點V到牆邊的水平距離」跟「從牆邊到縱深的水平距離」呈1:1的情形。

當「從消失點到牆邊的距離為w」，光是將縱深線條延伸到距離1.5倍的位置上，即使跟上圖是相同的正方形平面空間，也能創造出猶如廣角鏡頭拍攝般的縱深感「1:1.5法則」)。

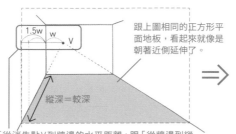

1.5w w ·V

縱深＝較深

跟上圖相同的正方形平面地板，看起來就像是朝著近側延伸了。

「從消失點V到牆邊的水平距離」跟「從牆邊到縱深的水平距離」呈1:1.5的情形。

在兩點透視圖中概略決定橫寬、縱深的畫法

這是筆者個人的方法：並排空間中的兩個牆面，用來描繪兩點透視圖。需要設定的僅有視平線。橫寬、縱深及消失點的位置都不用自己決定，因此很推薦初學者使用。首先畫出屋內整體的空間，接著像是將近側的兩面牆壁拆下來般，逐步畫成室內透視圖。

1／

● 若要繪製(藍)色牆面的室內透視圖，首先將(灰)色牆面畫成圖，任意設定視平線後開始畫。

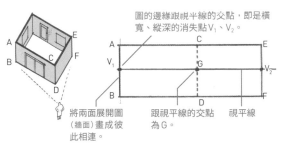

圖的邊緣跟視平線的交點，即是橫寬、縱深的消失點V₁、V₂。

將兩面展開圖（牆面）畫成彼此相連。

跟視平線的交點為G。

視平線

2／

將C、D點連向消失點(❶)，G點連向圖上的四個角(❷)。

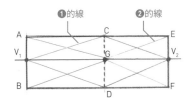

❶的線　❷的線

3／

以垂直線連起❶跟❷的交點，「整個室內的空間透視圖」就完成了。

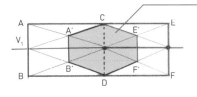

POINT

從步驟4開始，擷取出「整個室內的空間透視圖」，逐步打造成室內透視圖。

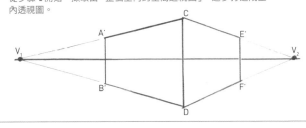

4／

將圖中的轉角處連向消失點(❸)，連起兩個交點(❹)。

❹的線　❸的線

決定出了空間內部的橫寬、縱深。

5／

擦掉連接C、D點的線條，就會成為呈現兩面●色牆壁的室內透視圖。

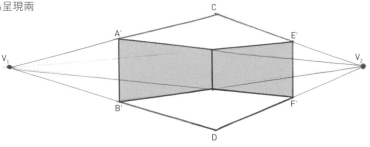

有時會出現多個消失點

室內空間並不僅是由水平、垂直所構成,還包括了傾斜天花板、斜坡、有角度的牆面(斜向牆面)等,它們都擁有著獨立的消失點。水平的面,以及跟視線平行的線條,都會匯聚至空間的消失點,但除此以外的線條和面,則會各自擁有其他消失點。因此即使在一點透視圖中,也會形成多個消失點。

一點透視圖的情形

此處介紹在室內透視圖中擁有獨立消失點的代表性物件。

傾斜天花板

當天花板如圖般傾斜,在通過空間消失點V_1的垂直線下方,就會有一個下斜天花板的消失點V_2。

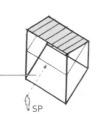

在一點透視圖中,視線會跟水平對象物垂直相交。

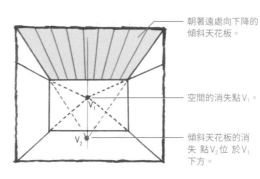

朝著遠處向下降的傾斜天花板。

空間的消失點V_1。

傾斜天花板的消失點V_2位於V_1下方。

斜坡、樓梯

斜坡等非水平的地面,會擁有獨立的消失點。若是如圖般向上升的斜坡,消失點V_2將會位於通過空間消失點V_1的垂直線上側。將樓梯也想成非水平的地面,就可以輕鬆畫出透視圖。

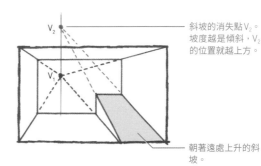

斜坡的消失點V_2。坡度越是傾斜,V_2的位置就越上方。

朝著遠處上升的斜坡。

朝著遠處上升的斜坡。

未跟視線平行的面,會在通過空間消失點V_1的水平線上擁有獨立的消失點V_2。

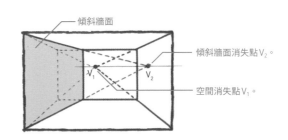

傾斜牆面

傾斜牆面消失點V_2。

空間消失點V_1。

兩點透視圖的情形

兩點透視圖在橫寬和縱深方向都具備消失點。即使在這種情況下，思考方式仍跟一點透視圖相同。

傾斜天花板

當天花板朝著縱深方向往下降，傾斜天花板的消失點 V_3，就會位於通過縱深消失點 V_2 的垂直線下方。坡度越是傾斜，V_3 就會離 V_2 越遠。

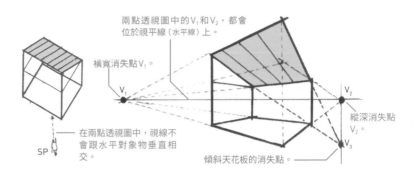

兩點透視圖中的 V_1 和 V_2，都會位於視平線（水平線）上。

橫寬消失點 V_1。

在兩點透視圖中，視線不會跟水平對象物垂直相交。

SP

縱深消失點 V_2。

傾斜天花板的消失點。

斜坡、樓梯

朝縱深方向上升的斜坡，其消失點 V_3 位於通過縱深消失點 V_2 的垂直線上方。

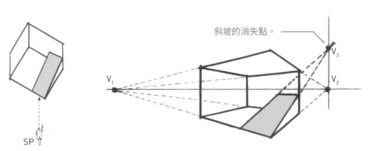

斜坡的消失點。

SP

有角度的牆壁（傾斜牆面）

有角度的面會擁有獨立消失點。不同角度的面有多少個，就有多少個消失點。

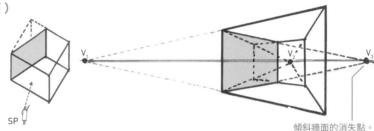

SP

傾斜牆面的消失點。

坡度要斜一點？

傾斜的天花板稱為斜天花板。所謂坡度，即是指斜面的傾斜程度。天花板、斜坡、屋頂等的坡度，亦會標記在圖面上。標記方式包括❶分數、❷角度、❸百分比等三種。

例如每前進100mm就上升100mm的坡度，可稱為1／1坡度，標記成45°或100%也無妨。在建築世界中，用分數來表示的東西似乎相當多。在日本我們會聽到木工師傅說出「三寸坡度」等，這就意味著3／10的坡度。

在透視圖中，當坡度越平緩，也會導致越難順利呈現出「傾斜的感覺」。在這種時刻，畫得比實際坡度還斜也是一種解法。

坡度的呈現方式

呈現坡度的方式包括：
❶分數（b／a）
❷角度（θ°）
❸%（b／a×100）

若要表示 3 ／ 10 的坡度……

16.69°

3

10

30%

第 1 章　學習建築知識

第 2 章　透視圖的基礎與結構

第 3 章　描繪建築物的外觀透視圖

第 4 章　描繪建築物的室內透視圖

第 5 章　描繪風景、街容

第 6 章　正確的添加上陰影

室內透視圖 | 4

從展開圖
開始繪製室內

讓 我們馬上利用一點透視圖，來試畫室內透視圖吧。若有畫了基準牆面的展開圖（第41頁），做起來會更方便。即使沒有展開圖，也請先想像一下現在所要描繪的室內空間。在一點透視圖中擺在正面的牆面寬度多大？天花板高度又是多高？這樣就能以正確的規模感，繪製出無異樣的漂亮透視圖。

基準牆面的約略橫寬和高度

若沒有圖面可用，在描繪室內透視圖時，應該以哪片牆面為基準才好呢？依據所預設空間的寬廣程度，適當的天花板高度 [※1] 也會不同。且讓我們以和室為探討範例。

4.5 ～ 6疊（橫寬2700）的房間

若橫寬2700mm，天花板高度約在2250mm左右。假想為孩童房或寢室等單間。

如第12頁那般，以900mm為考量基準，會更能掌握尺寸。將900mm切成兩份（450mm）、切成三份（300mm）也都是很常見的數字。

⇒

鴨居（長押的下端）的高度跟空間大小無關，要記住是FL＋1800mm。

壁龕寬度也是偏窄的900mm。

6 ～ 8疊（橫寬3600）的房間

若橫寬3600mm，天花板高度約在2400mm左右。這種大小有各式各樣的運用方式，從單間到家庭成員的聚會空間皆宜。

要記住拉把、把手的高度為FL＋900mm。

⇒

壁龕寬度為標準的1800mm。

12疊（橫寬5400）以上的房間

若橫寬5400mm，天花板高度約在2700mm左右。這是亦能容納客人的多人數聚會空間。

⇒

壁龕旁會附有棚架「床脇」。

隨著天花板越高，落掛的位置也會變得更高。

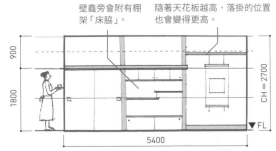

　※1：亦稱CH（Ceiling Height）。

從展開圖起步，描繪空間的一點透視圖

決定好基準牆面（展開圖）後，就馬上來試畫室內透視圖吧。

1 /

繪製室內的展開圖。
視平線設定為FL＋
1200㎜，將消失點
取在視平線上，且位
於牆面內。

2 /

將消失點V連向展開
圖的各角，並延長線
段。

3 /

概略決定縱深。此處如同第108頁，大致取在等同於
「從消失點到牆邊的距離」的位置上。

利用第108頁的
「1:1法則」來決
定縱深[※2]。

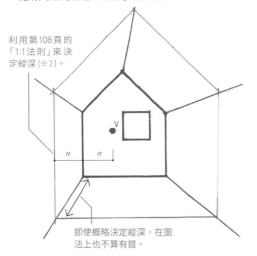

即使概略決定縱深，在圖
法上也不算有錯。

4 /

在做了透視的天花板、牆面上畫出窗戶。

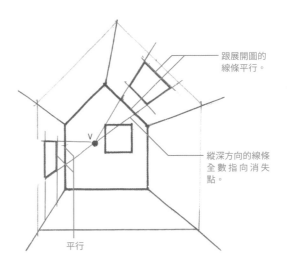

跟展開圖的
線條平行。

縱深方向的線條
全數指向消失
點。

平行

5 /

細畫天花板的接縫、家具
等即完成。

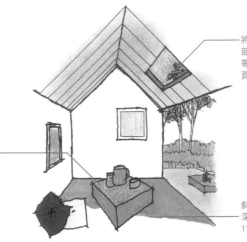

將玻璃畫成透明的，若與外
部相連，則可呈現出植栽
等。樹木的畫法參見第159
頁。

在室內透視圖中描繪家具
時，不妨在地面加上透視
網格，找出家具的正確位
置和大小（第115頁）。

斜向配置的家具。在橫寬、縱
深方向各有獨立的消失點（第
110頁）。

※2：只有在欲做透視的部分是正方形平面時，才能運用「1:1法則」和「1:1.5法則」。

從剖面圖和展開圖起步，描繪空間的一點透視圖

有時也會從剖面圖（第40頁）開始繪製室內透視圖。這很適合剖面具有特徵的建築物，稱為「剖面透視圖」。位於遠側的正面牆壁會逐漸變小，但請畫成跟展開圖相同的比例。

1 /

繪製剖面圖，在任意位置取消失點V。

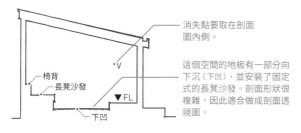

消失點要取在剖面圖內側。

這個空間的地板有一部分向下沉（下凹），並安裝了固定式的長凳沙發。剖面形狀很複雜，因此適合做成剖面透視圖。

椅背
長凳沙發
下凹
▼FL

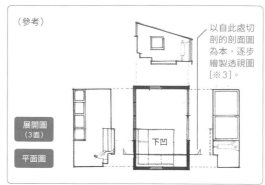

（參考）

以自此處切剖的剖面圖為本，逐步繪製透視圖[※3]。

展開圖（3面）
平面圖
下凹

2 /

連接室內的轉角跟消失點V，概略決定縱深。在遠側畫出牆壁。

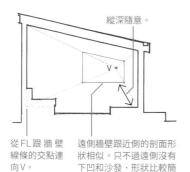

縱深隨意。

從FL跟牆壁線條的交點連向V。

遠側牆壁跟近側的剖面形狀相似。只不過遠側沒有下凹和沙發，形狀比較簡單。

3 /

將縱深分成五等分，藉以找出窗戶、下凹的位置。

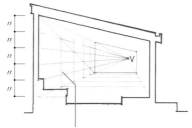

將天花板高度（4500mm）切成五等分，連向V，求出其與牆面對角線的交點，自這些地方朝下畫垂直線，即可將牆面切成五等分（等分切割法，第56頁）。

4 /

草畫窗戶、沙發等物件。

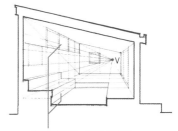

根據參考圖，窗戶長度是從切成五等分的遠側算起共占四份；沙發長度則是從近側算起共占兩份。

5 /

清除草稿線，大功告成。

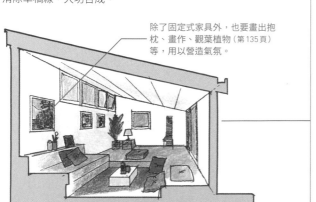

除了固定式家具外，也要畫出抱枕、畫作、觀葉植物（第135頁）等，用以營造氣氛。

POINT

剖面透視圖能使複雜空間的剖面形狀變得一目瞭然。另一方面，如下圖般不呈現剖面的室內透視圖（從展開圖起步所畫成），則能呈現得更有餘裕。視情形選擇運用即可。

※3：表示切剖位置的線段稱為剖面線。此處用線段呈現切剖位置，並附上表示觀看方向的箭頭。

室內透視圖 | 5

以恰當比例
細畫
窗戶和家具

室內透視圖會先打造出空間本體，接著細畫窗戶、家具等予以潤飾。即使作圖時不使用透視網格（第86頁），還是建議先在地面加上900mm網格，並在牆面加上高度的引導線條。這樣就能在繪製時正確得出物件的位置、大小、高度。

先認識室內會有的物件尺寸

首先讓我們運用900mm網格，來掌握室內物件的尺寸。網格1格為900×900mm，2格為900×1800mm。

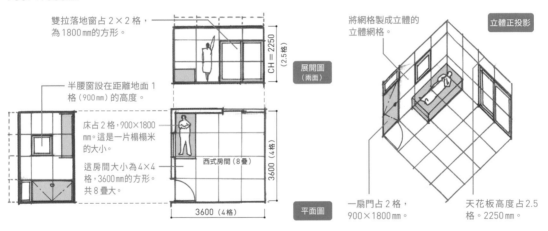

雙拉落地窗占2×2格，為1800mm的方形。

半腰窗設在距離地面1格（900mm）的高度。

床占2格，900×1800mm。這是一片榻榻米的大小。

這房間大小為4×4格，3600mm的方形。共8疊大。

將網格製成立體的立體網格。

立體正投影

展開圖（兩面）

CH＝2250（2.5格）

西式房間（8疊）

3600（4格）

3600（4格）

平面圖

一扇門占2格，900×1800mm。

天花板高度占2.5格。2250mm。

在一點透視的立體透視網格上繪製室內擺設

讓我們用一點透視圖試畫室內。地面、牆面都先畫上邊長900mm的方形透視網格（立體透視網格）。尺寸以正面牆壁為基準。

1 ╱

除了視為基準的900mm網格之外，也要先加上床鋪、桌子的高度線條（FL＋450、700mm）。

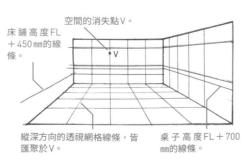

空間的消失點V。

床鋪高度FL＋450mm的線條。

縱深方向的透視網格線條，皆匯聚於V。

桌子高度FL＋700mm的線條。

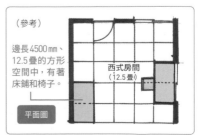

（參考）

邊長4500mm、12.5疊的方形空間中，有著床鋪和椅子。

西式房間（12.5疊）

平面圖

2 /

畫出窗戶的位置(在步驟3、4之中會造成圖畫太過繁雜,因此會省略)。

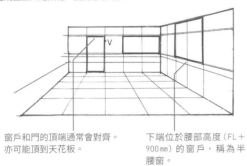

窗戶和門的頂端通常會對齊。
亦可能頂到天花板。

下端位於腰部高度(FL+900mm)的窗戶,稱為半腰窗。

3 /

先在正面牆壁草畫出家具的剖面,地面網格則畫出家具的平面。

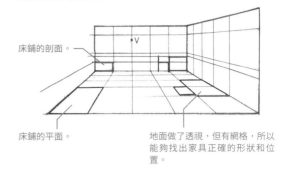

床鋪的剖面。

床鋪的平面。

地面做了透視,但有網格,所以能夠找出家具正確的形狀和位置。

4 /

連接消失點V和家具剖面的轉角處,將線條延長(❶)。從家具平面的轉角處向上畫垂直線(❷)。

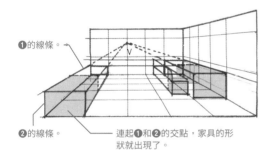

❶的線條。

❷的線條。

連起❶和❷的交點,家具的形狀就出現了。

5 /

細畫並潤飾。

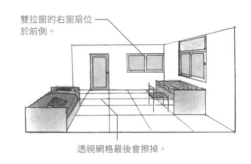

雙拉窗的右窗扇位於前側。

透視網格最後會擦掉。

用一點透視圖繪製桌面上的小物件

在室內透視圖中,化瓶等小型物件可以傳達出一個空間的氣氛和用途。東西雖小,但不容小覷。用心繪製小物件,能讓透視圖更有寫實感。

1 /

先畫好邊長100mm的方形立體透視網格,畫上小物件的平面。

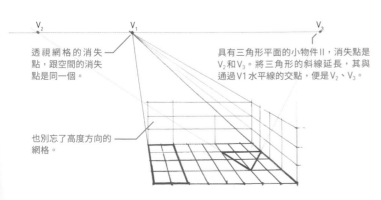

透視網格的消失點,跟空間的消失點是同一個。

也別忘了高度方向的網格。

具有三角形平面的小物件Ⅱ,消失點是V₂和V₃。將三角形的斜線延長,其與通過V1水平線的交點,便是V₂、V₃。

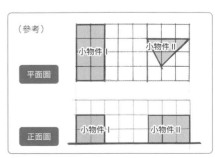

(參考)

小物件Ⅰ 小物件Ⅱ

平面圖

小物件Ⅰ 小物件Ⅱ

正面圖

2 /

在高度方向的網格上畫出小
物件的側面(或其中一條邊)，
連接端點和消失點。平面的
轉角處向上畫垂直線，小物
件的形狀就會成形。

小物件Ⅱ以連接
牆面的這條邊當
成高度基準。

3 /

清除草稿線，畫出小物件的形
狀。

4 /

將小物件放入原本就
畫好的室內透視圖
中，加以潤飾。

觀葉植物的畫
法，參見第135
頁。

筆筒的消失點，跟桌子、
窗戶、空間一樣都是
V₁。

適合熟練者運用：小物件的畫法

畫到熟悉之後，試著不使用立體透視網格，來畫畫看小物件吧。用畫出正確透視的物件尺寸為
基準，逐步加畫小物件。

1 /

準備好廚房一帶的
一點透視圖，加畫
鍋子、餐具等小物
件的平面。

V・圓形平面的小物件，一
開始也先將抓成正方
形。縱深方向的線條，
全數都要畫成指向空間
消失點V。

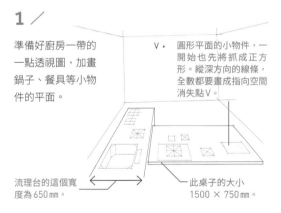

流理台的這個寬
度為650mm。

此桌子的大小
1500 × 750mm。

2 /

幫物件做出高度，
畫出約略的形狀。

拉垂直線，上側亦
加畫平面。

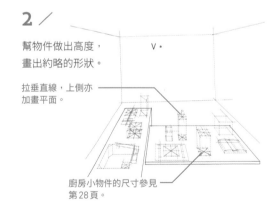

廚房小物件的尺寸參見
第28頁。

3 /

調整小物件的形狀，清除草稿
線。

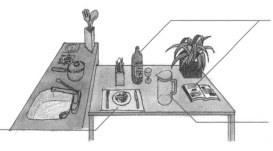

連瓶子的標籤、書中的圖
畫都畫出來，就會更加
「像樣」。

餐具和餐墊（400～450×300
mm）也要畫出來。

將高度、平面形狀不同
的物件混在一起，看起
來會比較自然。

從平面圖開始繪製室內

其實，一點透視圖也可以從平面圖開始製作。高度方向的線條都會匯聚至消失點上，因此會變成往下觀看室內的俯瞰構圖。在這個情況下就不必考慮視平線，要將消失點配置在平面圖內部。

從平面圖開始繪製的一點透視圖，很適合用於立體呈現平面結構、家具配置等。

一點透視圖：該從地面畫起，或從牆壁畫起？

從平面圖開始繪製一點透視圖，首先必須決定要將「地面」或「牆壁剖面」當成基準面。

從地板開始畫的方法

在有家具等物件的情況下，採用從地面畫起的方法會比較輕鬆，且能畫得很精準。

 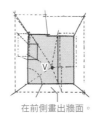

地面會畫上家具，因此在透視圖中也能抓出正確位置。

在前側畫出牆面。

若是手繪，平面形狀有可能會稍微走樣 [※]。

從牆壁開始畫的方法

從平面圖的切口(牆壁剖面)開始畫，可以精確呈現出建築物或空間的平面形狀。

在圖面中所畫的牆壁，可以直接運用在透視圖中，因此平面的形狀不會跑掉。

在深處繪製地面。

也可以在此處手繪家具，但要精確配置有其難度 [※]

高度隨意，但最高止於門窗上端

就像消失點位於縱深方向的透視圖，可以概略決定縱深那般，消失點位於高度方向的透視圖同樣可以概略決定高度(牆壁高度)。不過，畫的時候高度不能超出門窗等門戶部位的上端(FL＋1800㎜左右)。這樣看起來會比較美觀。

將牆壁切在門戶上端，可以清楚呈現出開口部的位置。內和外、空間和空間的連接亦可一目瞭然。

牆壁不可以再低，否則將難以呈現出牆面。

若一路畫滿到天花板，開口部的上方也會變成一圈牆壁，導致難以分辨開口部的位置。

若門戶達到天花板的高度，則牆壁就要畫滿到天花板。

※手繪基於其特性，會導致透視產生誤差。當以平面圖等圖面為基準繪製一點透視圖時，畫得跟圖面越有差距，誤差就會變越大。

從地面開始繪製俯瞰空間的一點透視圖

俯瞰一點透視圖的特徵，是在運用平面圖的同時，亦能呈現出室內的四道牆面。此處希望能將家具也正確呈現，因此從地面開始畫起。

1

簡單地畫出平面圖，在內部取消失點V。

將V取在平面圖的前半部，就能畫出便於觀看的透視圖。

（參考）

寢室（4.5疊）

展開圖　　平面圖

2

將消失點V連向空間的轉角處，以及窗戶、門扉的邊緣處，延長線條。

也要先連向家具的轉角處。

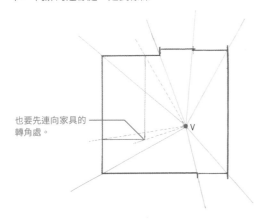

3

適當定出透視圖的深度，也就是牆面的高度，一路畫到門戶上端（FL＋1800㎜左右）即可。

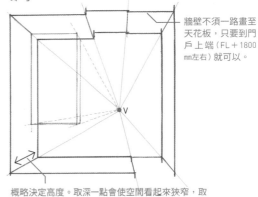

牆壁不須一路畫至天花板，只要到門戶上端（FL＋1800㎜左右）就可以。

概略決定高度。取深一點會使空間看起來狹窄，取淺一點則會看起來寬廣，但在圖法上都沒有問題。床鋪的高度也要視跟牆壁間的比例來決定。

4

將門戶、地面的木地板、家具等畫出來，加以潤飾即完成。

POINT

牆壁要設得多高，只要隨意決定即可。右圖在圖法上同樣沒有錯誤。雖說如此，以這張圖而言，約將高度設在紅線處，成品的感覺會「比較好」。若希望隨意都能定出不錯的感覺，只能不斷多畫，磨練對比例的掌握能力。

跟左圖相比，房間看起來比較狹窄。

描繪天花板
傾斜的空間

有些天花板是斜的。要在透視圖中呈現傾斜天花板相當困難。最重要的無非仍是消失點。如同我們在第110頁曾學習過的，傾斜的物件會產生獨立的消失點。請記得傾斜天花板的消失點，會位在通過空間消失點的垂直線上，再用一點透視圖試畫單斜屋頂和懸山屋頂。

天花板的類型

天花板的形狀五花八門，有些是斜的，有些甚至包含落差。

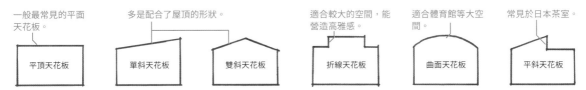

一般最常見的平面天花板。

平頂天花板

多是配合了屋頂的形狀。

單斜天花板　　雙斜天花板

適合較大的空間，能營造高雅感。

折線天花板

適合體育館等大空間。

曲面天花板

常見於日本茶室。

平斜天花板

用一點透視圖描繪單斜天花板❶（山牆側）

此處繪製從山牆側觀看單斜天花板空間的構圖。從山牆側觀看時，消失點僅有一個（空間的消失點）。
順著坡度加上天花板的接縫，呈現得「更有韻味」吧。

1

在山牆側的牆面上隨意取消失點V，連向各角。

（參考）

展開圖

POINT

屋脊

跟屋脊垂直相交的牆面，便稱山牆。

山牆側的牆面

2

適度決定縱深。

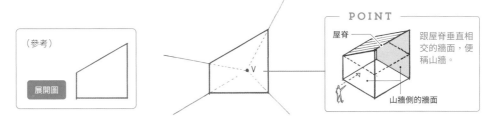

此處以「1:1法則」（第108頁）來決定縱深。

平行。

w　1w

V

3

由於要順著坡度替天花板加上接縫，首先將牆面做直向等分切割。

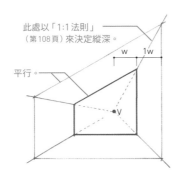

A

V

B

將A-B切割成五等分，連向消失點，延長線條。從其與牆面對角線的交點畫出垂直線。

4

從牆面切割線的上端，拉出
天花板的接縫。

平行

牆面的
切割線

若要將天花板面如圖般切割成奇數，就必須
先將牆面切好備用。

5

清除草稿線，加以潤飾。

畫出接縫可以強調縱深，增加圖畫
的立體感。

用一點透視圖描繪單斜天花板 ❷（檐牆側）

此處繪製從山牆側觀看單斜天花板空間時的構圖。從檐牆側觀看時，會產生出斜天花
板的消失點V_2，並位於通過空間消失點V_1的垂直線下方。

1

描繪展開圖，隨意決定消
失點V_1。也要先用虛線
畫出屋脊高度(天花板的最
高高度)[※]。

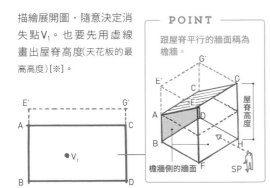

POINT

跟屋脊平行的牆面稱為
檐牆。

屋脊
高度

檐牆側的牆面

2

連接轉角處和V_1，並延長線條。

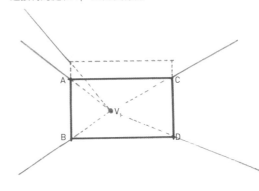

3

隨意決定空間的縱深。先畫好通過消失點V_1的垂直
線。

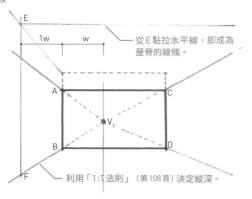

從E點拉水平線，即成為
屋脊的線條。

利用「1:1法則」（第108頁）決定縱深。

4

連接天花板的高點E和低點A，延長線條。其與垂直
線的交點，便是斜天花板的消失點V_2。

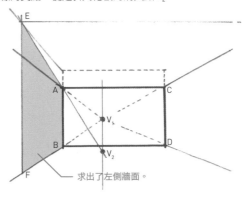

求出了左側牆面。

※：在這個模型之中並未考慮屋頂的厚度，因此「屋脊高度」＝「天花板的最高高度」。

5 ╱

連接V₂和C點，延長線條。

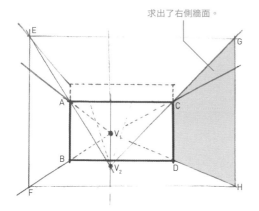

求出了右側牆面。

6 ╱

拉出天花板接縫的線條。從A-C的等分切割點連向V₂，延長線條。

接縫線條必定會指向V₂。　　天花板低處的高度線條。

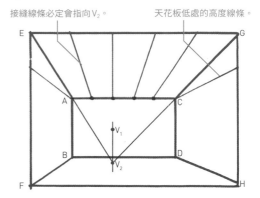

7 ╱

清除草稿線，加以潤飾。

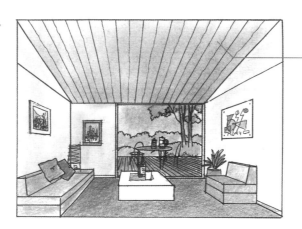

從檐牆側觀看的構圖，很難呈現出傾斜感。替斜面加上接縫，就能順利做出傾斜的視覺呈現。

繪製從檐牆側觀看雙斜天花板的一點透視圖

以建築物屋脊等為中心線，朝左右側傾斜的天花板，稱為雙斜天花板。此處我們將試著描繪雙斜天花板的空間。在空間消失點V₁的上下方，會產生上斜天花板的消失點V₂，以及下斜天花板的消失點V₃。

1 ╱

繪製檐牆側的牆面（展開圖），將消失點V₁設定在低處（做成強調天花板面的構圖）。屋脊高度（天花板的最高高度）也要用虛線畫出來。

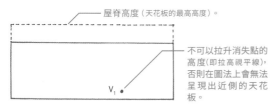

屋脊高度（天花板的最高高度）。

不可以拉升消失點的高度（即拉高視平線），否則在圖法上會無法呈現出近側的天花板。

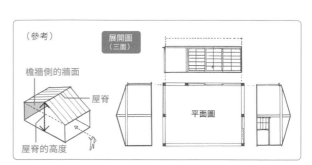

（參考）　展開圖（三面）

檐牆側的牆面

屋脊

屋脊的高度

平面圖

2

連接各轉角和消失點，延長線條。概略決定縱深。

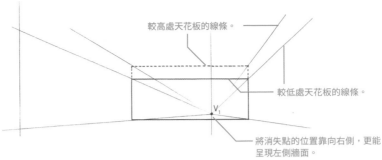

較高處天花板的線條。

較低處天花板的線條。

將消失點的位置靠向右側，更能呈現左側牆面。

3

描繪左右牆面。首先配合較低處天花板的高度，在(藍)色部分拉出兩條對角線，自其交點拉出垂直線。連接V₁和B點後延長線條，其與該垂直線相交之處，便是左側牆面的最高高度(C點)。連接C點、A點、D點，便可求出(深藍)色牆面。

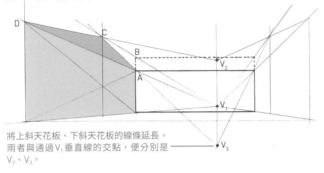

將上斜天花板、下斜天花板的線條延長，兩者與通過V₁垂直線的交點，便分別是V₂、V₃。

POINT

誠如右圖，若是從正面觀看山牆側牆面的構圖，則透視圖僅會產生出一個消失點。

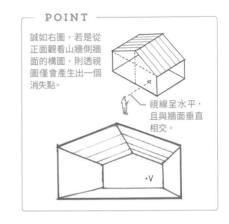

視線呈水平，且與牆面垂直相交。

4

畫出屋脊線條和天花板的接縫。

上斜天花板的接縫指向V₂，下斜天花板的接縫指向V₃。

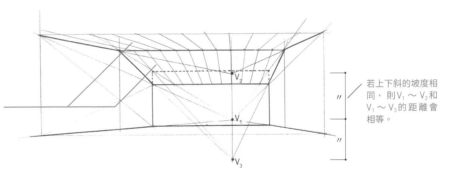

若上下斜的坡度相同，則V₁～V₂和V₁～V₃的距離會相等。

5

依據展開圖描繪窗戶等，加以潤飾。

窗戶部分不妨將玻璃另一頭的風景也畫出來。

在地面加上木地板的接縫（指向V₁）。

描繪樓梯

樓梯是營造空間生動感的重要元素。要在透視圖中呈現想來有些麻煩，但若能記住訣竅，卻也未必如此。剛開始不妨先拿只有數階的樓梯來練習作圖。若能進一步將樓梯的型態跟結構銘記在心，就能畫出更正確且具有說服力的圖畫。

樓梯的結構

在畫樓梯這類複雜的物體時，先去了解它們是怎麼組成的，是邁向得心應手的第一步。

各部位名稱

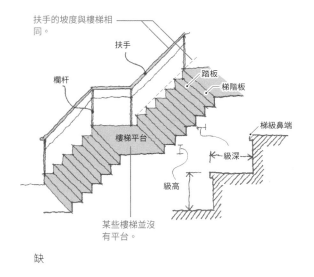

扶手的坡度與樓梯相同。

扶手
欄杆
踏板
梯階板
樓梯平台
級深
級高
梯級鼻端

某些樓梯並沒有平台。

缺

在圖面上的呈現

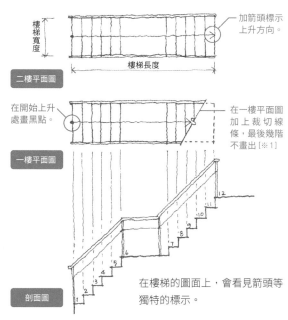

樓梯寬度
加箭頭標示上升方向。
樓梯長度

二樓平面圖

在開始上升處畫黑點。
在一樓平面圖加上裁切線條，最後幾階不畫出 [※1]

一樓平面圖

在樓梯的圖面上，會看見箭頭等獨特的標示。

剖面圖

樓梯的結構工法（木造、RC結構）

左為木造，右為RC結構的樓梯工法。

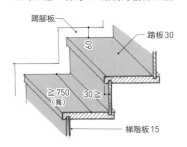

踢腳板
踏板30
60
≧750（寬）
30≧
梯階板15

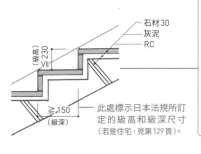

石材30
灰泥
RC
（級高）≦230
≧150（級深）
此處標示日本法規所訂定的級高和級深尺寸（若是住宅，見第129頁）。

POINT

好爬的樓梯級高和級深，不妨這樣去記：若是住宅則「級高跟級深皆為媽媽的鞋子（23cm）」；若是公共建築則「級高為孩童鞋（23cm），級深為爸爸的鞋子（26cm）」。

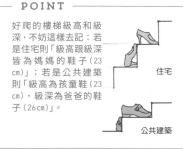

住宅
公共建築

※1：一樓平面圖是指將建築物從一樓的中間水平切開，再從正上方觀看的圖。因此，通往二樓的最後幾階樓梯就不會呈現出來。

樓梯圖面的畫法

若有樓梯的圖面，透視圖就會好畫很多。沒有圖面的時候，即使是素描程度亦可，還是建議先把圖面畫好。

1 /

畫出一樓地板以及二樓地板，加上切割樓高的線條（此處為求簡單易懂，樓高和樓梯長度都設定為2300mm，切成10階[※2]）。

樓梯分10階，則級高、級深都是230mm。級高和級深會依階數而異。

2 /

連接開始上升處跟結束上升處。

樓梯的坡度線。由於樓高跟樓梯長度相等，因此坡度是45度（與階數無關）。這種坡度以住宅樓梯而言並不突兀（第125頁）。

3 /

從坡度線跟切割線的交點向下畫出占一階的垂直線，剖面的骨架就完成了。

將垂直線向上延伸，亦能製作出平面圖。

4 /

清除草稿線，剖面圖和平面圖(二樓)就都完成了。

也先加上扶手。扶手高度為800～1000mm。

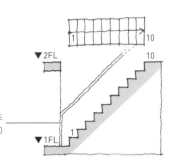

用一點透視圖描繪小型樓梯❶（從側面觀看）

我們用一點透視圖，來畫僅有數階的小型樓梯。由於是從側面觀看的構圖，踏板的延長線全數都會指向空間的消失點V。一般不會由下而上觀看踏板（即從樓梯的內側觀看），因此角度要設定得比樓梯高。

1 /

描繪樓梯的側面線條，在任意位置取消失點V，連接起來並延長線條。

（參考）側面圖

級高、級深設定成相同大小，作圖也會比較輕鬆。

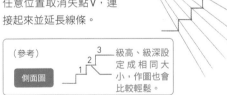

2 /

一條跟樓梯坡度線平行的線條，概略決定出樓梯的開口大小（縱深）。

連起梯級鼻端（樓梯的前端部分）的線條，就是坡度線。

樓梯開口。

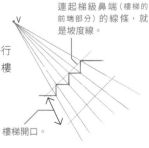

3 /

從步驟1、2所畫線條的交點，拉出級深、級高的線條。

級深和級高的線條，在近側和遠側彼此平行。

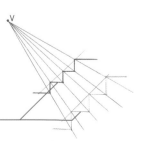

4 /

清除草稿線，大功告成。

※2：住宅的樓高一般為2700～2850mm，樓梯11～13階（長度2700mm）。若如第13頁那般，樓高、樓梯長度都是2700mm，則樓梯的坡度即為45度。假如總共12階，則級高、級深皆會是225mm，作圖也很輕鬆。

用一點透視圖描繪小型樓梯❷（從正面觀看）

這次讓我們用從正面觀看的構圖，試著描繪剛剛畫過的三階小樓梯。請注意當坡度是從近側朝遠側增加，就會擁有獨立的消失點。

1 /

在樓梯正面圖ABCD的左上方取消失點V₁，連向樓梯的轉角處，延長線條。

（參考）一階樓梯大致上畫成1:略大於3的比例，就會很有住宅樓梯（級高230㎜，寬度750㎜）的味道。

正面圖

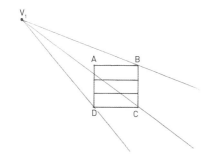

2 /

概略決定出樓梯的縱深(共二階的級深)CDEF。連起A和E點、B和F點，就能呈現出樓梯的坡度線。

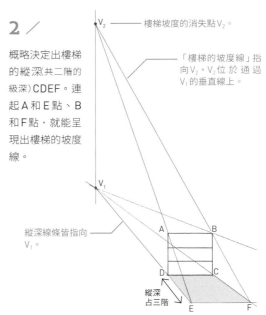

樓梯坡度的消失點V₂。

「樓梯的坡度線」指向V₂。V₂位於通過V₁的垂直線上。

縱深線條皆指向V₁。

縱深占三階

3 /

從消失點V₁連向樓梯正面圖的踏板端點部分，延長線條。自其與樓梯坡度線的交點拉出水平、垂直線條後，即可呈現出樓梯的形狀。

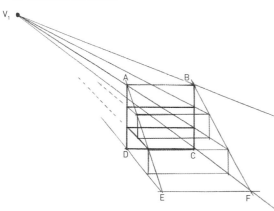

4 /

清除草稿線，大功告成。

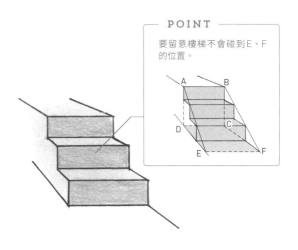

POINT

要留意樓梯不會碰到E、F的位置。

POINT

樓梯本身是由水平、垂直的部件所構成。在畫一點透視圖時也是一樣，僅縱深方向的線條會指向空間的消失點，其他線條則全數水平或垂直。樓梯的透視圖乍看困難，其實未必如此。

這是第125頁所畫的樓梯。僅縱深方向的線條（紅線）指向空間消失點V。高度、橫寬方向的線條都保持水平及垂直。在作圖上並不困難。

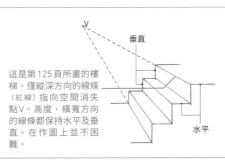

垂直

水平

本頁所畫的樓梯也不例外，僅縱深方向的線條（紅線）指向空間消失點V₁（而不是指向坡度線的消失點V₂）。

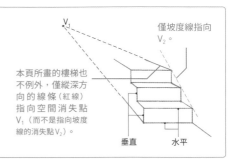

僅坡度線指向V₂。

垂直

水平

室內透視圖 | 9

描繪
有轉折式
樓梯的空間

樓 梯的類型五花八門。此處讓我們利用一點透視圖來試畫轉折式樓梯。所謂轉折式樓梯，即是呈L型轉折的樓梯。在一點透視圖中可同時呈現出從正面觀看的構圖，以及從正側面觀看的構圖。

樓梯有四種

樓梯除了直梯和L型轉折梯，還包括U型轉折梯、螺旋梯。

直梯

如圖一般，只有踏板、沒有梯階板的樓梯，特別稱為龍骨梯。

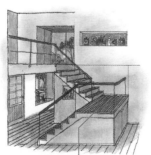
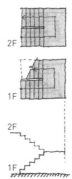

少去梯階板，產生了輕盈感。

L型轉折梯

在上升下降途中將方向轉折90度的樓梯。亦稱L型梯。

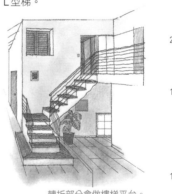
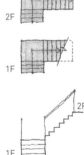

轉折部分會做樓梯平台。

型轉折梯

在樓梯約中段處有樓梯平台的轉折型態。即使摔下來也比較不會造成嚴重意外。

在樓梯平台另一端，轉向180度。

螺旋梯

設置在挑高空間中，用於展現設計巧思。

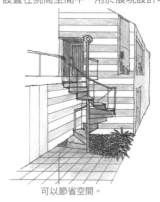
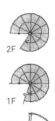
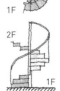

可以節省空間。

用一點透視圖描繪轉折式樓梯

轉折式樓梯，就如同前面125頁和126頁所畫那般，只要想成是兩條直梯的組合，就不會太困難。

1／

畫出轉折式樓梯(樓梯I＋樓梯II)的展開圖(正面圖)。空間的消失點V，取在能夠看見樓梯踏板、梯階板的右上方。

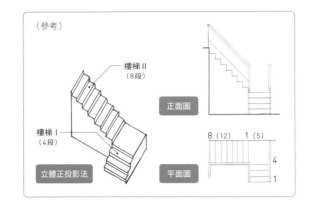

2／

從樓梯I的A、B點連接V，概略定出樓梯平台的縱深。接著連接V和C、D點，概略決定樓梯I的縱深。

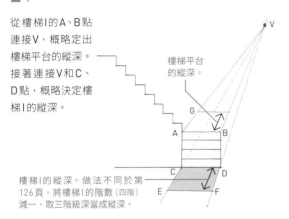

3／

做好準備，以便稍後將樓梯I的縱深切成三等分。決定出樓梯II的縱深。

從樓梯II第一階的梯級鼻端(I點)連向V，再從G點向上畫垂線，取出這兩條線的交點H，藉以定出樓梯II的縱深。

連接C-D的三等分點與V，延長線條，其與對角線的交點，便是將縱深切成三等分的點。

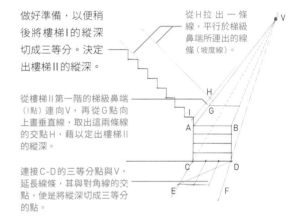

4／

將樓梯I切成三等分。從樓梯II各角連向V。

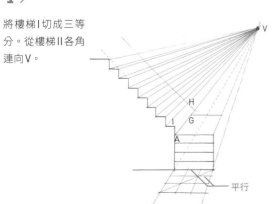

5／

畫出樓梯II的踏板、梯階板。樓梯I的部分，連接V和第1～3階踏板的端點，製造出高度方向的引導線條。

從步驟4線條與坡度線的交點，拉出水平和垂直線，踏板、梯階板就完成了。

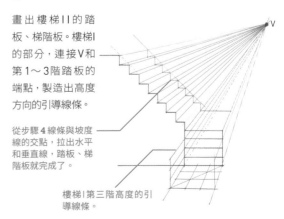

6 ╱

畫出樓梯I第一至三階的踏板、梯階板。

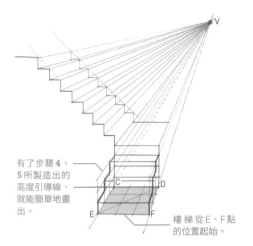

有了步驟4、5所製造出的高度引導線，就能簡單地畫出。

樓梯 從E、F點的位置起始。

7 ╱

草畫扶手。

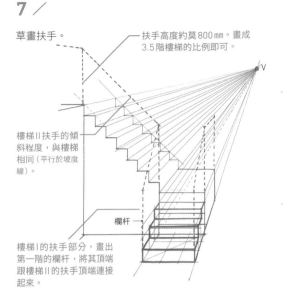

扶手高度約莫800mm。畫成3.5階樓梯的比例即可。

樓梯II扶手的傾斜程度，與樓梯相同（平行於坡度線）。

欄杆

樓梯I的扶手部分，畫出第一階的欄杆，將其頂端跟樓梯II的扶手頂端連接起來。

8 ╱

清除草稿線，再加以潤飾。

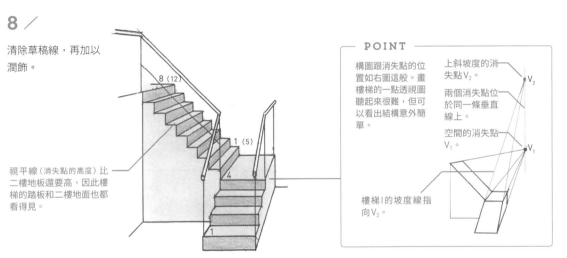

8（12）

1（5）

視平線（消失點的高度）比二樓地板還要高，因此樓梯的踏板和二樓地面也都看得見。

4

1

POINT

構圖跟消失點的位置如右圖這般。畫樓梯的一點透視圖聽起來很難，但可以看出結構意外簡單。

上斜坡度的消失點V₂。

兩個消失點位於同一條垂直線上。

空間的消失點V₁。

樓梯I的坡度線指向V₂。

V_2

V_1

COLUMN

樓梯有常規尺寸

在日本的《建築基準法》中，按建築物的用途及規模，對樓梯寬度、級高、級深的尺寸有著規範。若是高度超過1m的樓梯，就必須裝設扶手 [※]。若是住宅的樓梯，不僅在設計時，包括在繪製透視圖時，只要將坡度設定在35～45度就不會出問題。另外在法規方面，用來代替樓梯的斜路（斜坡），坡度必須設定成小於1／8（12.5%）。

樓梯的類型和各部件的尺寸 （住宅類）

	樓梯的類型	樓梯、樓梯平台的寬度（mm）	級高（mm）	級深（mm）	樓梯平台的設置	直梯的樓梯平台寬度（mm）
1	住宅樓梯（2的樓梯除外）	≧750	≦230	≧150	每≦4m高度便須設置	≧1,200
2	集合住宅的共用樓梯	≧750	≦220	≧210		
3	在2的樓梯之中，居室地板面積計＞100㎡的地下樓層用樓梯；或正上方樓層居室地板面積合計＞200㎡的地上層用樓梯	≧1200	≦200	≧240		

描繪
樓梯綿延的
挑高空間

挑

高空間裡頭總有樓梯。此處讓我們試著描繪三層樓的挑高空間，在之中有著從一樓至二樓的樓梯，以及從二樓至三樓的樓梯。樓梯會具備獨立的消失點，不過這裡所畫的兩道樓梯坡度相同，因此消失點是同一個。扶手的消失點當然也跟樓梯一樣。

用一點透試圖描繪從一樓通往三樓的樓梯

首先從位於下方樓層的樓梯I（十五階）開始著手。其傾斜程度跟上方樓層的樓梯相同，因此僅有一個消失點。

1 ╱

用一點透視圖畫出樓梯I所在空間的平面，細畫樓梯I的平面、高度。

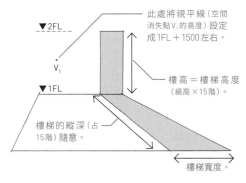

此處將視平線（空間消失點 V_1 的高度）設定成 1FL＋1500 左右。

▼2FL

V_1

樓高＝樓梯高度（級高×15階）。

▼1FL

樓梯的縱深（占15階）隨意。

樓梯寬度。

（參考）

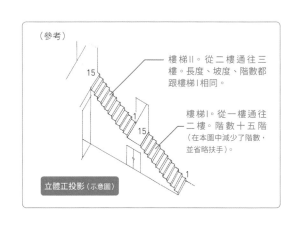

樓梯II。從二樓通往三樓。長度、坡度、階數都跟樓梯I相同。

樓梯I。從一樓通往二樓。階數十五階（在本圖中減少了階數，並省略扶手）。

立體正投影（示意圖）

2 ╱

連接C和A點，延長線條（樓梯的坡度線）。從 V_1 拉出線條，通過將A-B切成十五等分的各個點，將線條延長至A-C（樓梯的切割線）。

通過空間消失點 V_1 的垂直線，其與坡度線的交點，即是樓梯坡度的消失點 V_2。樓梯本身要畫成指向 V_1。

V_2

坡度線

切割線

A

V_1

B

C

3 ╱

在牆面上畫出級高的線條。

連接D和F點的坡度線，同樣指向 V_2。

V_2

坡度線

切割線

從步驟2所畫坡度線跟切割線的交點拉出垂直線，只向下拉出一階的高度，即是級高的線條。

D A

V_1

E

B

F

C

4

在樓梯兩側畫出各層踏板。

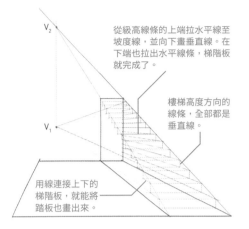

從級高線條的上端拉水平線至坡度線，並向下畫垂線。在下端也拉出水平線條，梯階板就完成了。

樓梯高度方向的線條，全部都是垂直線。

用線連接上下的梯階板，就能將踏板也畫出來。

5

描出樓梯的輪廓（樓梯I幾乎已經完成）。

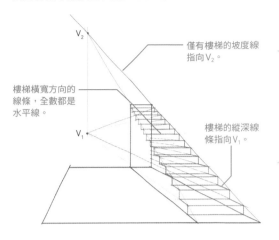

僅有樓梯的坡度線指向V₂。

樓梯橫寬方向的線條，全數都是水平線。

樓梯的縱深線條指向V₁。

6

在遠側畫上樓梯II，連接樓梯I、II的扶手。

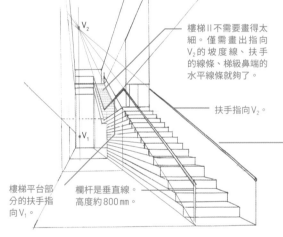

樓梯II不需要畫得太細。僅需畫出指向V₂的坡度線、扶手的線條、梯級鼻端的水平線條就夠了。

扶手指向V₂。

樓梯平台部分的扶手指向V₁。

欄杆是垂直線。高度約800㎜。

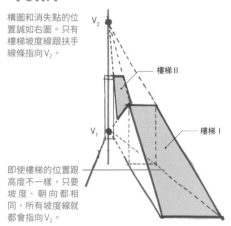

POINT

構圖和消失點的位置誠如右圖。只有樓梯坡度線跟扶手線條指向V₂。

樓梯II

樓梯I

即使樓梯的位置跟高度不一樣，只要坡度、朝向都相同，所有坡度線就都會指向V₂。

7

細畫地板和室內擺設，大功告成。

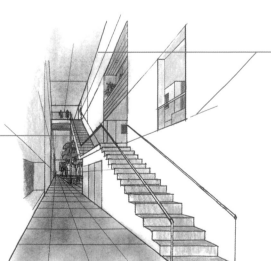

等同於三樓天花板的挑高天花板部分，以及二樓地板，都會指向空間消失點V₁。

此構圖的視平線低於二樓地板。因此高於視平線的樓梯II，會看不見踏板。

第1章 學習建築知識

第2章 透視圖的基礎與結構

第3章 描繪建築物的外觀透視圖

第4章 描繪建築物的室內透視圖

第5章 描繪風景、街容

第6章 正確的添加上陰影

描繪置於空間中央的物體

在室內透視圖細畫小牆壁、家具等物件時，假設這些東西配置在空間中央，且稍微轉了點角度，就要特別注意。這實際上是很常見的情景，不過為求畫出符合圖面的位置和高度，有時會需要利用到透視網格等輔助。

用一點透視的透視網格描繪斜牆

假設在空間靠中間的位置，有著一道獨立的斜向牆壁(有角度的牆壁)。假設接壤的地板和天花板是水平的，斜牆的消失點V_2就會位於通過空間消失點V_1的水平線上。

1／

用一點透視圖畫出空間，在地板上畫網格。

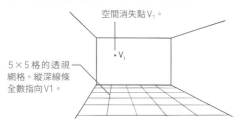

空間消失點V_1。

5×5格的透視網格。縱深線條全數指向V1。

2／

在地板上畫出斜牆的位置。延長A-B線條，並拉出通過空間消失點V_1的水平線，求出兩者的交點(斜牆的消失點V_2)。

(參考)

平面圖

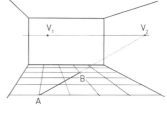

3／

求出斜牆端點B跟天花板接壤的B'點(決定出斜牆高度B-B')。

從通過B點的網格線條跟正面牆壁的交點C，拉出一條垂直線，求出跟天花板接壤的C'點。將連接V_1跟C'點的線條延長，再從B點延伸垂直線，即可求出交點B'。

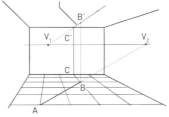

4／

將V_2至B'點的線條延長，即可找出斜牆跟天花板接壤的位置A'-B'。

先從A點拉好垂直線。

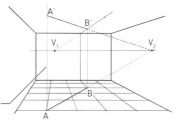

5／

連起斜牆的各點。

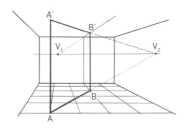

6／

畫出空間陳設即完成。

牆壁跟畫框的消失點相同。此畫框指向V_2。

此畫框的消失點是V_1。

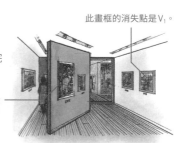

在一點透視圖上細畫未對齊網格的矮牆隔間

斜向配置在空間正中央的矮牆隔間 [※]，只要應用不規律切割法 (第57頁)，即使不使用透視網格，也可以在一點透視圖中正確畫出。請先準備好平面圖。

1

從展開圖開始描繪一點透視圖。事先將平面圖放在正上方。

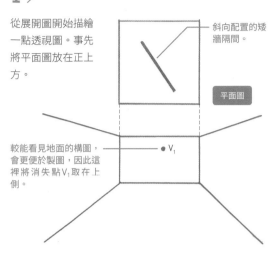

斜向配置的矮牆隔間。

平面圖

較能看見地面的構圖，會更便於製圖，因此這裡將消失點V₁取在上側。

2

從平面圖上矮牆隔間的兩端，並拉出水平、垂直線。隨意決定透視圖上的縱深。

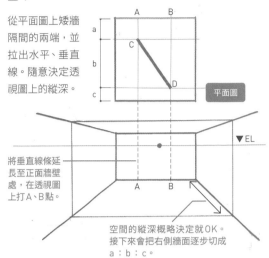

平面圖

將垂直線條延長至正面牆壁處，在透視圖上打A、B點。

空間的縱深概略決定就OK。接下來會把右側牆面逐步切成 a：b：c。

3

以a:b:c的比例切割正面牆壁的高度，自切割點連向V₁，延長線條。拉垂直線通過其與縱深方向牆面對角線的交點，將牆面切割成三塊。

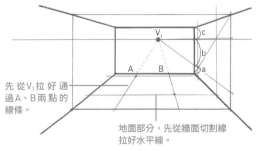

先從V₁拉好通過A、B兩點的線條。

地面部分，先從牆面切割線拉好水平線。

4

從地面上橫寬、縱深方向線條的交點，便可求出矮牆隔間的位置(C-D)。

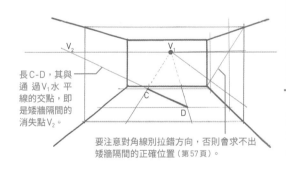

長C-D，其與通過V₁水平線的交點，即是矮牆隔間的消失點V₂。

要注意對角線別拉錯方向，否則會求不出矮牆隔間的正確位置(第57頁)。

5

概略決定矮牆隔間的高度(D-D')。連接D'點跟V₂，即可求出C-C'。

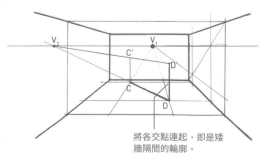

將各交點連起，即是矮牆隔間的輪廓。

6

細畫室內擺設，大功告成。將矮牆隔間安排成吧檯型櫥櫃。

※：指較低的牆壁，高度最多僅在FL＋900㎜左右。

利用不規律切割法，在一點透視圖中畫出獨立柱子

要運用第133頁的不規律切割法，即使是未對齊網格的獨立柱子，也能輕鬆且正確地畫到一點透視圖上。

1／

繪製整個空間的一點透視圖。先在正上方備妥平面圖，以便求出立於中央的獨立柱位置。

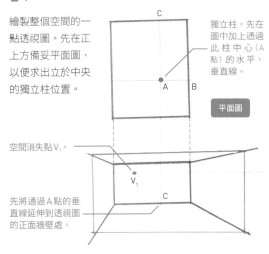

獨立柱。先在圖中加上通過此柱中心（A點）的水平、垂直線。

平面圖

空間消失點V₁。

先將通過A點的垂直線延伸到透視圖的正面牆壁處。

2／

將透視圖縱深方向的牆壁切割成a:b。首先自正面牆壁邊緣切割成a:b的點連向V₁，延長線條。找出其與縱深牆面對角線的交點B'。

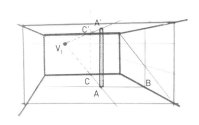

平面圖

要避免選錯對角線的方向（要從a那側拉對角線）。

3／

拉出通過B'點的垂直線，切割牆面。從該處朝地面拉水平線，接著從V₁拉線通過C點。這兩條線的交點，就是柱子的位置A。

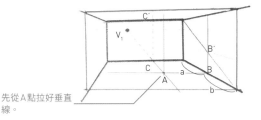

先從A點拉好垂直線。

4／

連起V₁跟C'點，延長線條後，就會知道柱子接壤天花板的位置A'。

5／

畫出開口部和家具等，加以潤飾。

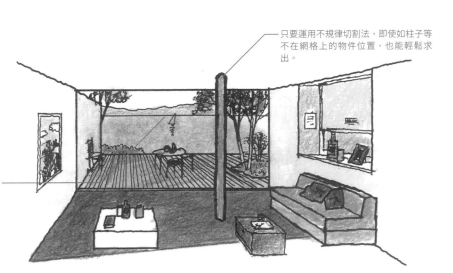

只要運用不規律切割法，即使如柱子等不在網格上的物件位置，也能輕鬆求出。

窗外的湖泊等風景也要畫出來。湖的水平線必定會與視平線（通過V₁的水平線）重合。

室內透視圖 | 12

描繪有觀葉植物的空間

要 襯托建築，自然少不了植物。室內透視圖也是一樣，在空間近側和遠側配置植物，可以增加遠近感，令圖畫感覺更穩定。觀葉植物不按透視圖法描繪也無妨 [※]。只需要從正側面素描，放大、縮小後使用就很夠了。不過，唯獨植物的盆栽，在描繪時必須留意消失點。

第 1 章 學習建築知識

第 2 章 透視圖的基礎與結構

第 3 章 描繪建築物的外觀透視圖

第 4 章 描繪建築物的室內透視圖

第 5 章 描繪風景・街容

第 6 章 正確的添加上陰影

適合當點綴的觀葉植物

要將植物用作室內透視圖的點綴物件，只需配合不同場景，使用大、中、小三種類型的植物即可。當然，經歷不同的成長過程、修剪等，即使樹種相同，尺寸也有可能不同。此處將介紹葉片具有特徵，能夠襯托室內空間的植物。

大型（高度100㎝～）

基本上會擺在地面。這種尺寸亦是室內擺設的主角。花盆為 7 號(21㎝)以上。

愛心榕（桑科）

耐熱怕寒。

這在日本是特別受歡迎的品種，很適合西洋風陳設。特徵是柔軟、心形的大葉片。原產於非洲。

棕櫚竹（棕櫚科）

耐寒好照顧。

和室、西式空間都適合的植物。特徵是葉片的切口多。原產於東南亞。

橡膠榕（桑科）

相較耐寒。花語是「永恆的幸福」。

橡膠榕類型豐富（榕屬），樹形大器。葉片的形狀、大小皆五花八門。

中型（高度50～100㎝）

可置於地面，亦可放在層架等處。可替室內擺設畫龍點睛。花盆約 6 ～ 8 號（18 ～ 24㎝）。

紅邊竹蕉（天門冬科）

產於熱帶很耐寒。

密集的細緻細葉，感覺相當清涼。枝幹細長，帶有彎度。

龜背芋（天南星科）

耐熱怕寒。

熱門品種，特徵是有切口的大葉片。

小型（高度～50㎝）

擺放在桌面或層架等處。亦可將好幾個擺在同一處。花盆約 3 ～ 5 號(9 ～ 15㎝)。

韌錦（馬齒莧科）

龍舌蘭（龍舌蘭亞科）

多肉植物，特徵是海葵般的細莖葉。

多肉植物，葉形會依品種而大有不同。

> **POINT**
>
> 在園藝行等處，植物大小除了用「高度」，亦會用「幾號」、「寸」來表示。種植植物的花盆，也會用號數來區別。1 號直徑（口徑）3㎝，7 號直徑 21㎝。
>
>
>
> 盆栽也有各式各樣的形狀。

※：視平線設定在極高處的狀態除外。

觀葉植物重在「葉子」

觀葉植物不必介意透視圖法，只需從正側面觀看的角度畫出來即可。我會把各種植物都先畫一幅出來，再將它們縮放複製，運用在透視圖當中。觀葉植物、出現在近景的矮草等，都是可以靠近看見的物體，因此正確呈現出葉片形狀是重中之重。此處介紹葉片的畫法。

細長葉片須彎曲

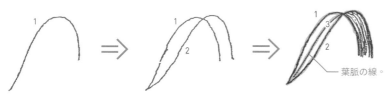

細長葉片容易彎折。將兩條曲線（1、2）交叉之後，在中央加上葉脈的線條（3），就畫出彎曲的葉片了。

描繪植物時，仔細觀察很重要。想要畫得好，臨摹照片也是一種方式。

寬廣葉片要感覺得出張力

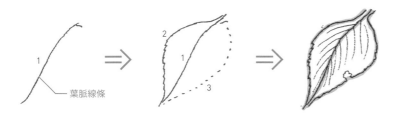

闊葉樹之類的寬廣葉片，先拉出中央葉脈的線條（1），再畫出兩側的葉形（2、3），就可以畫得很好看。

若是遠景的樹木，就不需要把葉片畫到這麼細。不過，先理解葉形再畫，看起來就會像是真正的樹木。

寬廣葉片也要部分彎曲

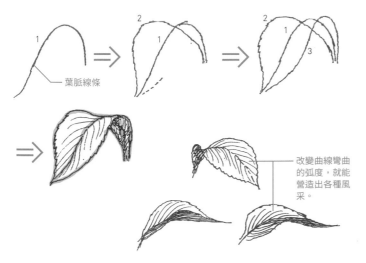

改變曲線彎曲的弧度，就能營造出各種風采。

若葉片生長得很茂盛，稍微加點彎曲的葉片，將能增添真實感。先拉出中央葉脈的線條（1），讓葉片兩側的線條（2、3）跟中央葉脈的線條交叉。畫上細細的葉脈，即大功告成。

即使放在透視圖中，也只需要如實畫出植物本身即可。

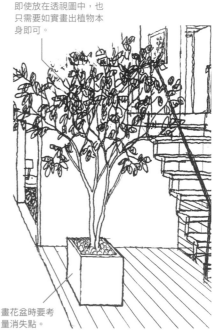

畫花盆時要考量消失點。

136

用一點透視圖描繪擺滿觀葉植物的空間

在以一點透視圖畫出的空間內，試著加畫觀葉植物吧。

1／

準備好觀葉植物的素描圖。先約略決定出植物和盆栽盒的高度比例。

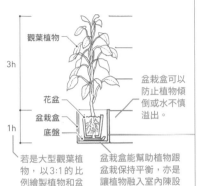

若是大型觀葉植物，以3:1的比例繪製植物和盆栽盒，看起來會更美觀。

盆栽盒可以防止植物傾倒或水不慎溢出。

盆栽盒能幫助植物跟盆栽保持平衡，亦是讓植物融入室內陳設的必要物件。

POINT

盆栽盒的形狀和材質都很多元。另外，即使號數相同，圓筒形看起來會比方形小個兩到三成。

方形×木製
圓筒形×藤製
圓筒形×陶瓷

2／

畫上表示高度比例的引導線，配合著引導線，畫出粗略的素描。

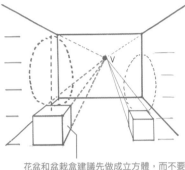

花盆和盆栽盒建議先做成立方體，而不要選圓筒平面。觀葉植物只有花盆會產生透視感（植物本身不做透視也沒關係）。

3／

將先前已經畫好素描的植物本體部分縮放複製後貼上，再細畫盆栽盒的外圍即完成。

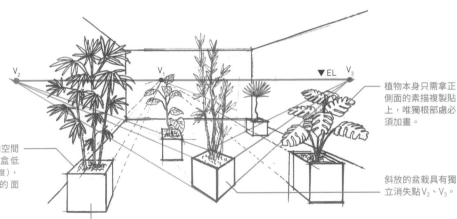

盆栽盒的縱深線條指向空間消失點V_1。由於盆栽盒低於視平線（消失點的高度），因此可以看見上方的面（土、植物根部處）。

植物本身只需拿正側面的素描複製貼上，唯獨根部處必須加畫。

斜放的盆栽具有獨立消失點V_2、V_3。

POINT

在真實情形中，大概不會如上圖那般胡亂配置植物。在透視圖裡頭配置植物時，記得用心留意空間的遠近即可。如右圖般把窗外的植物也畫出來，就能夠產生縱深感，也會更有氣氛。

窗外庭院的植栽，並不需要如觀葉植物那般細細描繪（第158頁）。

庭院樹木包括高樹、雜草，植物的類型也要有所變化。

近側植物的葉片要確實呈現。

第 1 章 學習建築知識

第 2 章 透視圖的基礎與結構

第 3 章 描繪建築物的外觀透視圖

第 4 章 描繪建築物的室內透視圖

第 5 章 描繪風景・街容

第 6 章 正確的添加上陰影

用兩點透視圖繪製室內

點透視圖是正對著牆壁的構圖,因此可以將牆面的大小如實呈現出來。另一方面在兩點透視圖中,除了位在視平線上的線條外,並不會產生水平線條。為此空間中才會產生動態感。兩個消失點都位於視平線上,但得留意消失點之間的距離不要太近,否則透視圖會變得很擠。

繪製能看見兩面牆的兩點透視圖

若將橫寬、縱深這兩個消失點設定在牆壁外的左右側,就會形成能看見兩面牆壁的室內透視圖。高度方向沒有消失點,因此全數的垂直線條都要按原樣畫成垂直的。

1

以垂直線畫出空間內牆壁接壤的轉角A-B(天花板高度h),疊上一條水平線(視平線)。

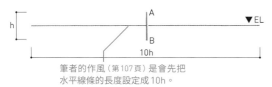

筆者的作風(第107頁)是會先把水平線條的長度設定成10h。

2

在水平線兩端設定橫寬的消失點V_1、縱深的消失點V_2。朝A、B點拉出線條並延長。

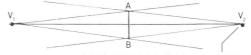

兩個消失點設定在任何地方都可以,但按筆者的經驗,距離約莫10h,畫出來的透視圖感覺也會很棒。

3

在任意位置定出兩塊牆壁的邊緣C-D和E-F(概略決定橫寬、縱深)。

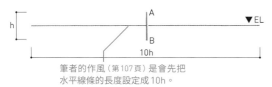

兩塊牆壁出現了。　　垂直線條。

4

連接V_1和C、D點,以及V_2和E、F點,將這些線條延長,直到彼此交會。

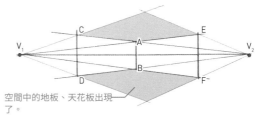

空間中的地板、天花板出現了。

5

草畫開口部和家具。

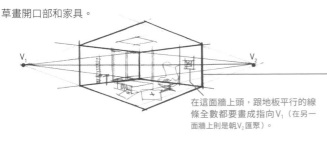

在這面牆上頭,跟地板平行的線條全數都要畫成指向V_1(在另一面牆上則是朝V_2匯聚)。

> **POINT**
>
> 在這個構圖之中,畫出了位於遠側的兩面牆,近側的兩面牆則省略。
>
>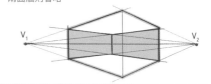

6 ／

清除草稿線，大功告成。

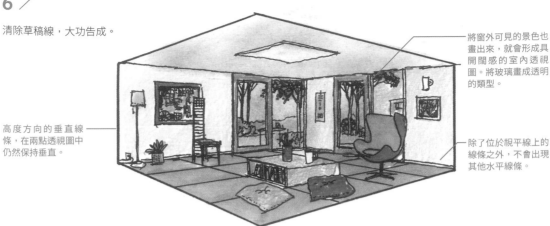

將窗外可見的景色也
畫出來，就會形成具
開闊感的室內透視
圖。將玻璃畫成透明
的類型。

高度方向的垂直線
條，在兩點透視圖中
仍然保持垂直。

除了位於視平線上的
線條之外，不會出現
其他水平線條。

繪製能看見三面牆的兩點透視圖

此透視圖將橫寬、縱深兩個消失點的其中一個設定在屋內，能夠呈現出正面和左右牆面，也就是共三
面牆。先將展開圖鋪在下方，就能大略決定出橫寬和縱深。

1 ／

草畫朝向正面的牆壁展開圖，將水平線(視平線)拉得
長一些。

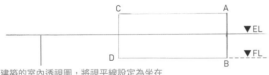

建築的室內透視圖，將視平線設定為坐在
椅上的人眼高度，就會很自然〔※〕。此處
設定成天花板高度的一半。

(參考)

在透視圖中朝
向正面的，將
是視線前方的
這面牆。

展開圖
(三面)

平面圖

在兩點透視圖中，要將視線想成
跟地面水平，相對於欲繪物體則
不垂直相交。

SP

2 ／

從展開圖邊緣A-B往內，在距離一個天花板高(h)的
位置取縱深消失點V_2；接著在繼續拉開4h的位置取
橫寬消失點V_1。

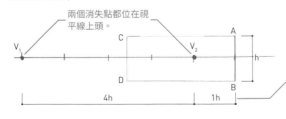

兩個消失點都位在視
平線上頭。

在距離右側牆面1h的地
方取V_2，進一步拉開4h
的地方取V_1，這是筆者
的作風(第107頁)。

3 ／

從V_1、V_2連向展開圖的兩端，
找出交點E、F。

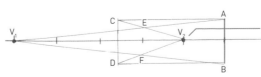

展開圖的右端連接左側的消
失點，左端則連接右側的消
失點。

※ ：不論如何，都要設定在天花板高度的範圍內 (FL±0 ～天花板高度)。

4 ／

連起A、B點，跟E、F點連起來後，正面牆壁的輪廓就完成了。

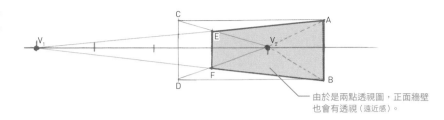

由於是兩點透視圖，正面牆壁也會有透視（遠近感）。

5 ／

連起C、D點，跟E、F點連起來後，左側牆壁就完成了。將V₁連向C、D點，V₂則連向A、B點，延長線條後，室內的輪廓便會浮出。

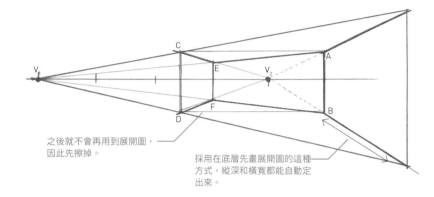

之後就不會再用到展開圖，因此先擦掉。

採用在底層先畫展開圖的這種方式，縱深和橫寬都能自動定出來。

6 ／

看著參考圖，細畫窗戶、家具等內部裝潢。

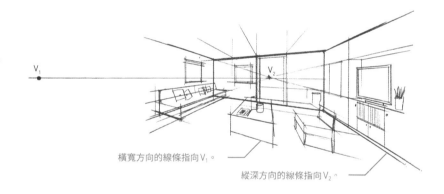

橫寬方向的線條指向V₁。

縱深方向的線條指向V₂。

7 ／

清除草稿線後便大功告成。連同桌面上的小物品都畫出來，可以營造生活感。

高度方向的線條保持垂直。橫寬、縱深方向的線條，只有在視平線上的才會呈現水平狀態（除此之外都要指向消失點）。

在室內透視圖中，就連掛在牆上的畫、書背的封面等細節，都要仔細繪製。

室內透視圖　|14

製作
符合想像的
室內透視圖

在學會本章的內容後，大家接下來會畫什麼樣的圖呢？相信應該已經在腦中盤算著，要用哪種構圖來畫什麼東西了吧。不過，假使未能運用適合的圖法，就會畫不出符合想像的圖像。且讓我來講解該如何挑選最適合的圖法，才能將想像化為實體。

將想像化為實體：尋找最適合的圖法

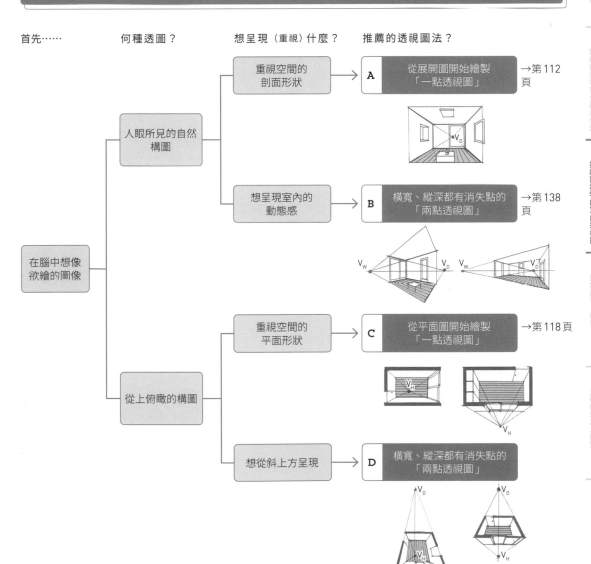

註：V_D 表示縱深方向、V_W 表示橫寬方向、V_H 表示高度方向的消失點。

各種室內透視圖的特徵

我在前一頁所推薦的透視圖法，究竟有著哪些特徵呢？讓我們先來確認看看。

A 從展開圖開始繪製「一點透視圖」

這是將一張展開圖朝向正面，最一般的室內透視圖。將消失點取在縱深處，除了正面牆壁之外，包括左右牆壁、天花板、地板，共計可呈現出五個面。

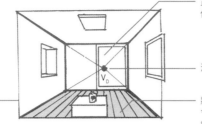

正面牆壁沒有做透視，因此可以保持正確的尺寸比例和分量。

消失點配置於正面牆壁內。

將視平線設定為FL±0，就會看不見地面（地面會變成一直線）。

繪製時先以展開圖或剖面圖為本。後者亦特別會稱為剖面透視圖。

B 橫寬、縱深都有消失點的「兩點透視圖」

將橫寬和縱深的消失點配置於欲繪空間的左右外側，可呈現出左右牆壁、天花板和地面這四個面。

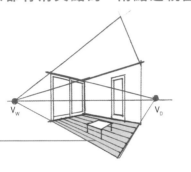

構圖朝左右擴展，形成從內觀看又具有動感的透視圖。

若將左右任一個消失點帶進室內這側，就能夠呈現三面牆、天花板、地板這五個面。

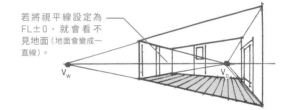

若將視平線設定為FL±0，就會看不見地面（地面會變成一直線）。

C 從平面圖開始繪製「一點透視圖」

這是從正上方俯瞰平面圖的室內透視圖。將消失點取在高度方向。可以正確呈現出空間的格局。

也很適合當成格局的說明圖等。

POINT

將消失點取在空間外部，則除了室內，還能再呈現出外觀（不過室內牆壁就只能呈現出三面）。

D 橫寬、縱深都有消失點的「兩點透視圖」

這是從斜上方觀看的構圖。將縱深消失點取在垂直線上方，高度消失點則是取在下方。在本書中並未討論這個類型（外觀透視圖版本，則參見第99頁）。

空間的格局也會形成透視（遠近感）。

略加變形的構圖，帶給人更加動態的感受。

POINT

若將高度消失點取在空間下方，則除了室內，還能再呈現出外觀（不過室內牆壁就只能呈現出三面）。

第 **5** 章

描繪風景、街容

描繪有坡道的街景

「畫」了坡道看起來卻不像」，在這種時刻，不妨回想透視圖法的原則。在一點透視圖中，跟視線平行且呈水平的線條和面，全部都會集於一點(消失點)。而坡道則是跟視線平行，卻未呈水平。上坡的獨立消失點，會位於通過空間消失點的垂直線上方，下坡的獨立消失點則位於下方。

繪製坡道時的基本要點

想做出像坡道的「傾斜感」，重要的是構圖、縱深的設定方式。草圖要做得比平時還要謹慎，並先行確認過。

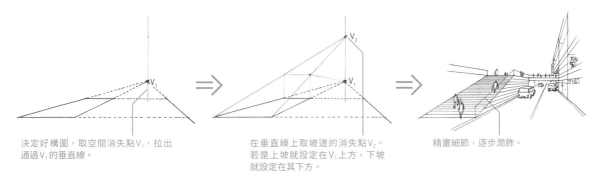

決定好構圖，取空間消失點V_1，拉出通過V_1的垂直線。

在垂直線上取坡道的消失點V_2。若是上坡就設定在V_1上方，下坡就設定在其下方。

精畫細節，逐步潤飾。

用一點透視圖試畫上坡❶(視平線偏低)

讓我們馬上來試畫上坡的街道吧。此處將坡道的坡度本身設定得相當陡(約20%)，來營造出坡道的感覺。

1／

繪製包含建築物在內的道路剖面。設定空間消失點V_1。

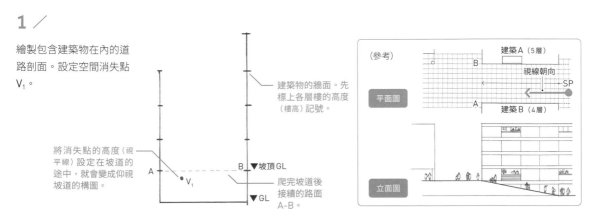

建築物的牆面。先標上各層樓的高度(樓高)記號。

將消失點的高度(視平線)設定在坡道的途中，就會變成仰視坡道的構圖。

▼坡頂GL

爬完坡道後接續的路面A-B。

▼GL

(參考)

平面圖

建築A (5層)

視線朝向

SP

建築B (4層)

立面圖

2 /

從V₁拉出樓層高度的線條,以
及平面部分的馬路線條。

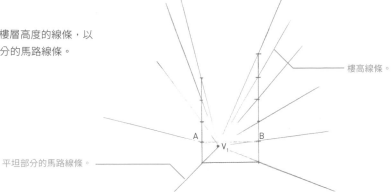

——樓高線條。

平坦部分的馬路線條。

A V₁ B

3 /

概略決定坡道的縱深(C、D點)。
拉出連接開始上升及結束上升處
的線條(坡度線),將之延長。其
與通過V₁的垂直線交點,便是坡
道的消失點V₂。

坡道的消失點V₂會自然定
好,必定會落在通過V₁的
垂直線上頭。

坡度線(A-C和B-D)將是坡
道部分的馬路線條。

隨意定出坡道的縱深
(占建築物4個跨距)。

坡道結束上升處。

坡道開始上升處。

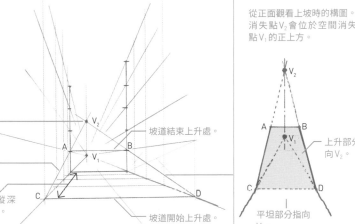

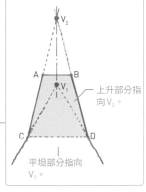

POINT

從正面觀看上坡時的構圖。
消失點V₂位於空間消失
點V₁的正上方。

上升部分指向
V₂。

平坦部分指向
V₁。

4 /

草畫外觀等部分。

畫建築物縱深方向的線
條,全都要指向V₁。

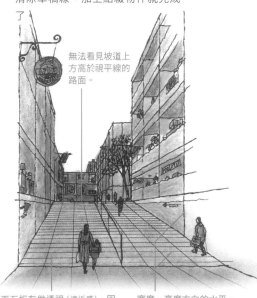

5 /

清除草稿線,加上點綴物件就完成
了。

無法看見坡道上
方高於視平線的
路面。

路面石板有做透視(遠近感),因
此隨著從近側朝向遠處,寬度會
越來越窄。

寬度、高度方向的水平、
垂直線條,無論延續到哪
裡,永遠都會保持水平、
垂直。

用一點透視圖試畫上坡❷（視平線偏高）

此處將視平線(消失點的高度)設定得比坡道上的路面還要高，以便能看見爬完坡道後
的前方路面。成品就像俯視圖一般。

1 ╱

繪製馬路(包含建築
物)的剖面圖，將
消失點V₁取在較高
的位置。自V₁拉出
馬路、樓層高度的
線條。

將V₁設定得比爬完
坡道後的前方路面還
要高。

平坦部分的馬路線
條。

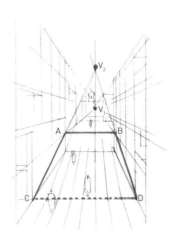

2 ╱

在馬路線條上定出
坡道的縱深(C、D
點)，跟A、B點連
起來(坡度線)。通
過V₁的垂直線跟坡
度線的交點，便是
坡道的消失點V₂。

3 ╱

畫上建築物的窗面、人物等點綴即完成。

由於視平線高於坡道，
因此包括爬完坡道後的
前方路面都能看見。

看得見高於視平線
的天花板，但看不
見低於視平線的天
花板。

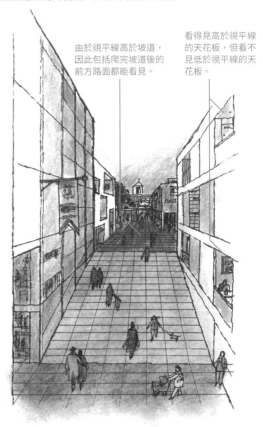

用一點透視圖試畫下坡

跟上坡相反，下坡的消失點則會落在空間消失點的下方。想做出下坡的感覺，就必須將
視平線拉得相當高，展現出馬路的整體樣貌。

1 ╱

繪製包含建築物在內的馬路
剖面圖(下坡開始的部分)。將
空間消失點V₁取在相當高的
位置。

視平線(消失點的高
度)拉得很高。

下坡結束後的馬路
剖面，也要先用虛
線畫出來。

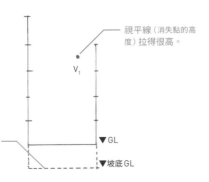

（參考）

視線朝向

建築物B

建築物A

平面圖

2 /

從V₁拉出馬路平坦
部分、樓層高度的
線條。

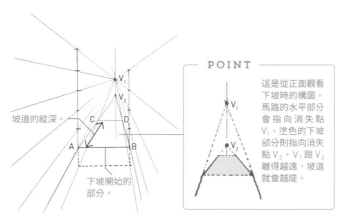

坡底馬路的線條。

坡頂馬路的線條。

3 /

拉垂直線通過
V₁，在下方取下
坡的消失點V₂。

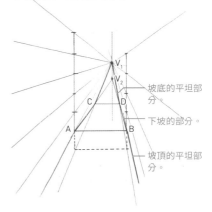

V₂務必要位在垂
直線上，高度只要
低於V₁即可。

4 /

將V₂跟坡道開始的部分（A、B點）連起來，拉C-D線隨意定出結
束的部分（坡道縱深）。

坡道的縱深。

下坡開始的
部分。

POINT

這是從正面觀看
下坡時的構圖。
馬路的水平部分
會指向消失點
V₁，塗色的下坡
部分則指向消失
點V₂。V₁跟V₂
離得越遠，坡道
就會越陡。

5 /

將V₁跟坡道結束的部分（C、D點）連起來。
馬路的水平部分（近側跟最遠處）匯聚於V₁，
下坡部分匯聚於消失點V₂。

坡底的平坦部
分。

下坡的部分。

坡頂的平坦部
分。

6 /

草畫點綴物件等。

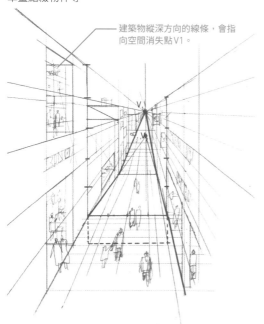

建築物縱深方向的線條，會指
向空間消失點V1。

7 /

細畫周遭的建築物，大功告成。

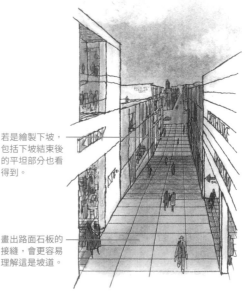

若是繪製下坡，
包括下坡結束後
的平坦部分也看
得到。

畫出路面石板的
接縫，會更容易
理解這是坡道。

描繪
有彎道的
風景

彎道只要留意消失點，畫出來同樣不會走樣。在一點透視圖中，跟視線不平行的曲線（彎道），會在通過空間消失點的水平線上擁有獨立的消失點。若道路向右彎曲，彎道消失點就在右方；向左彎曲，消失點就在左方。距離空間消失點越遠，彎曲角度就越大。

繪製彎道時的基本要點

多角形的角無限增加後，就會變成圓形。我建議先替曲線形的彎道加上角，在透視網格上作圖，隨後再做成圓弧。

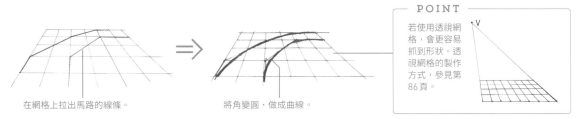

在網格上拉出馬路的線條。

將角變圓，做成曲線。

POINT

若使用透視網格，會更容易抓到形狀。透視網格的製作方式，參見第86頁。

利用一點透視圖，試畫彎道旁的街景

這在旅行途中素描街容時也能派上用場。歐洲的古老城市，筆直道路本就不多，幾乎都是蜿蜒曲折的道路。

1

用一點透視圖畫出透視網格，將道路畫到上頭。

（參考）

建築物（三層樓）

道路　　綠地

配置圖

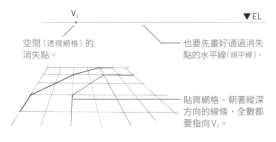

空間（透視網格）的消失點。

也要先畫好通過消失點的水平線（視平線）。

貼齊網格、朝著縱深方向的線條，全數都要指向V₁。

2

將轉彎部分延長至通過空間消失點V₁的水平線上。其交點便是各自的獨立消失點V₂、V₃。

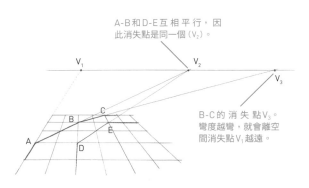

A-B和D-E互相平行，因此消失點是同一個（V₂）。

B-C的消失點V₃。彎度越彎，就會離空間消失點V₁越遠。

3 ／

從近側出發，依序畫出建築物的牆面。
也要先加上樓層高度的線條。

建築物的高度，參考
位於同列網格的橫寬
尺寸。

若建築物共三層樓，則在高度上
打出三等分的點，連向空間消失
點，接著延長。

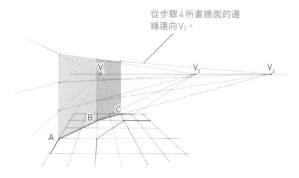

貼齊網格的這面牆指向
V₁。

4 ／

沿著馬路逐步畫出具有角度的牆面。
A-B上的牆面匯聚於V₂。

從步驟3所畫牆面的邊緣連向V₂，自B
點向上拉出垂直線，就完成一面斜牆
了。

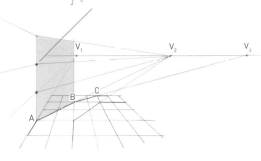

5 ／

再畫出另一角度的牆面，以及朝向正面的牆壁。
B-C上的牆面匯聚於V₃。

從步驟4所畫牆面的邊
緣連向V₃。

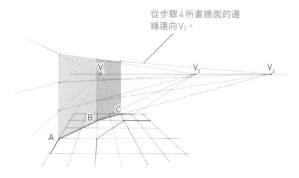

6 ／

描出建築物的輪廓。

跟視線垂直相交的正面牆壁，不會產
生透視。原本水平的線條，在透視圖
上仍舊保持水平。

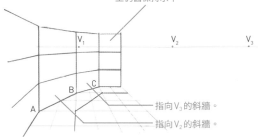

指向V₃的斜牆。

指向V₂的斜牆。

7 ／

草畫建築物的外觀和街景。

建築物和道路的輪廓會成為圖畫的
骨架，若能將樓層高度的線條正確
畫出，透視圖便已等同於成功。

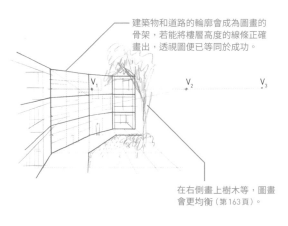

在右側畫上樹木等，圖畫
會更均衡（第163頁）。

8 ／

清除草稿線，大功告成。

正面牆壁朝縱深方向的
線條，會指向空間消失
點V₁。

描繪 有斜屋頂的 成排房屋

在 繪製建築物林立的俯瞰構圖時，最關鍵的就是屋頂。除去歷史建築物並列的古老城鎮，絕大部分的屋頂形狀和坡度都各有不同。為了避免畫出不自然扭曲的房屋排列，記得要將屋頂按形狀歸類，先定出坡度再下筆。

畫成排房屋時的基本要點

帶有坡度的屋頂，就跟坡道等物件相同，會擁有獨立的消失點。我們用懸山屋頂來複習。

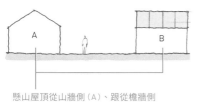

做成透視圖後……

懸山屋頂從山牆側（A）、跟從檐牆側（B）看起來的樣子大異其趣。

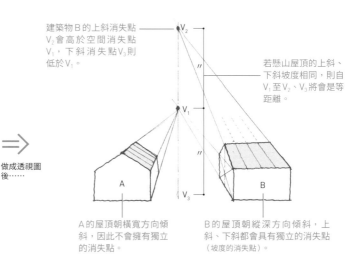

建築物B的上斜消失點V₂會高於空間消失點V₁，下斜消失點V₃則低於V₁。

若懸山屋頂的上斜、下斜坡度相同，則自V₁至V₂、V₃將會是等距離。

A的屋頂朝橫寬方向傾斜，因此不會擁有獨立的消失點。

B的屋頂朝縱深方向傾斜，上斜、下斜都會具有獨立的消失點（坡度的消失點）。

用一點透視圖試畫混雜著斜屋頂的成排房屋

讓我們在一點透視圖中畫出屋頂有著各類形狀的連綿房屋。為求作圖輕鬆，而將縱深方向的屋頂坡度全部設為相同。

1 /

將空間消失點V₁的高度（視平線）設定得高出屋頂許多，在一點透視圖中畫出建築物的配置（平面）。

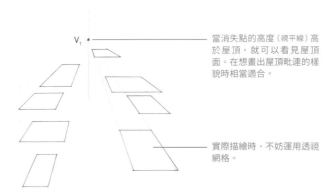

當消失點的高度（視平線）高於屋頂，就可以看見屋頂面。在想畫出屋頂毗連的樣貌時相當適合。

實際描繪時，不妨運用透視網格。

2 /

畫出建築物的近側牆壁。

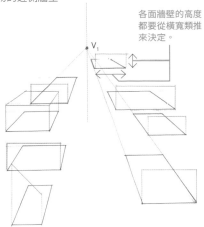

各面牆壁的高度都要從橫寬類推來決定。

3 /

將上斜消失點V_2取在在通過V_1的垂直線上方，連向牆壁的邊緣。將下斜消失點V_3取在下方。

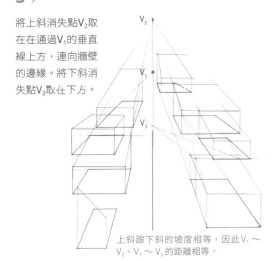

上斜跟下斜的坡度相等，因此V_1～V_2、V_1～V_3的距離相等。

4 /

描出建築物的輪廓。

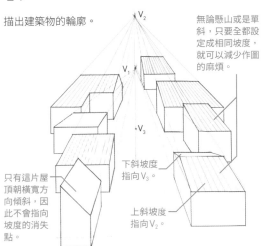

無論懸山或是單斜，只要全都設定成相同坡度，就可以減少作圖的麻煩。

只有這片屋頂朝橫寬方向傾斜，因此不會指向坡度的消失點。

下斜坡度指向V_3。

上斜坡度指向V_2。

5 /

草畫外觀和點綴物件。

不習慣描繪庭園、道路等周遭環境的人，不妨多多臨摹專家的作品來吸收技術。

6 /

清除草稿線即完成。

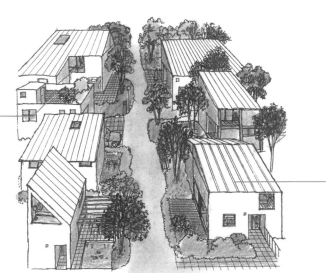

為了避免圖畫太過單調，亦可畫上平頂等類型。

順著坡度加上線條，就能傳達出目視的「傾斜感」。想像中是直鋪的金屬板。

描繪
朝向各異的
建築群

建築物呈棋盤狀整齊排列的城市不太多見。在這一篇,讓我們試著繪製建築物朝向各異的街景。首先請在透視網格上畫出道路和建築物的配置,歸納出除了空間消失點之外,還會形成多少個消失點[※]。這是打造協調一點透視圖的第一步。

運用一點透視的透視網格來畫畫看

請試著參考第86頁,製作出透視網格。最初先將配置圖放到透視網格上。

1

在以一點透視圖畫出的透視網格上,標出建築物的形狀。

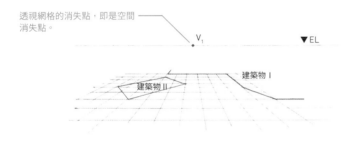

透視網格的消失點,即是空間消失點。

V₁　　▼EL

建築物 II　　建築物 I

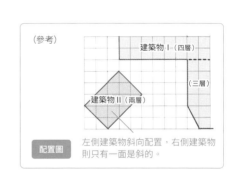

(參考)

建築物 I（四層）

（三層）

建築物 II（兩層）

配置圖　左側建築物斜向配置,右側建築物則只有一面是斜的。

2

延長未貼齊網格的斜線。這些斜線跟通過空間消失點V₁的水平線(視平線)之交點,就是各自的消失點V₂〜V₄。

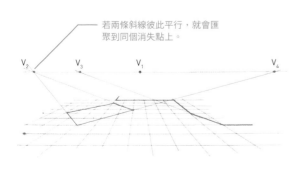

若兩條斜線彼此平行,就會匯聚到同個消失點上。

V₂　　V₃　　V₁　　V₄

3

從建築物各轉角向上拉垂直線。參考網格的尺寸,畫出建築物I正面(四層部分)的立面。

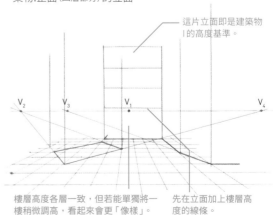

這片立面即是建築物I的高度基準。

V₂　　V₃　　V₁　　V₄

樓層高度各層一致,但若能單獨將一樓稍微調高,看起來會更「像樣」。　先在立面加上樓層高度的線條。

4 /

一邊確認跟建築物I之間的比例,概略定出建築物II(兩層)的高度(A點)。跟V₄連起來,延長線條。求出其與步驟3中所畫垂直線的交點B,連接B點和V₂。

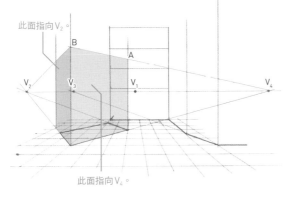

此面指向V₂。

此面指向V₄。

5 /

求出建築物I三層部分的高度。先從V₁拉出通過C點的線條,求出D點。接著從V₃拉出通過D點的線條,求出E點。

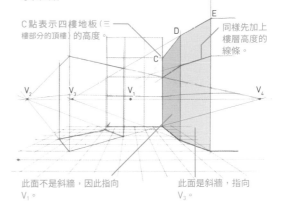

C點表示四樓地板(三樓部分的頂樓)的高度。

同樣先加上樓層高度的線條。

此面不是斜牆,因此指向V₁。

此面是斜牆,指向V₃。

6 /

畫出建築物的輪廓。

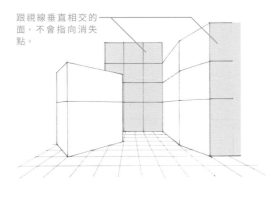

跟視線垂直相交的面,不會指向消失點。

7 /

草畫外觀和街景的樣貌。

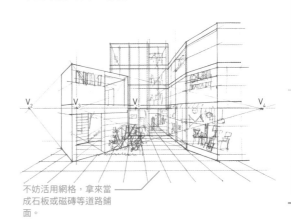

不妨活用網格,拿來當成石板或磁磚等道路鋪面。

8 /

草畫外觀和街景的樣貌。

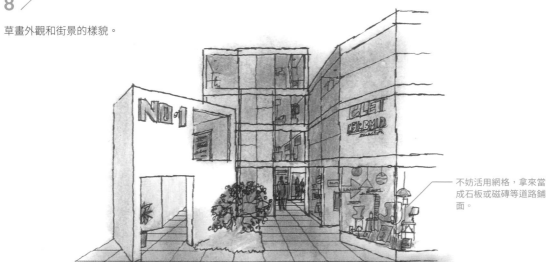

不妨活用網格,拿來當成石板或磁磚等道路鋪面。

第 1 章 學前建築知識
第 2 章 透視圖的基礎與結構
第 3 章 接繪建築物的外觀透視圖
第 4 章 接繪建築物的室內透視圖
第 5 章 描繪風景‧街容
第 6 章 正確的添加上陰影

描繪有電扶梯和樓梯並列的入口大廳

在車站、購物中心等處,可以看到在巨大的挑高空間中有著多層樓梯、電扶梯,讓我們來試畫這般光景。

樓梯、電扶梯就跟坡道一樣,擁有著獨立的消失點。即使消失點有好幾個,只要坡度和朝向相同,就會全部匯聚在同個消失點上。就算位於不同樓層,這點仍然不會改變。

用一點透視圖描繪電扶梯時的基本要點

電扶梯本體跟扶手帶的坡度相同,因此會指向同一個消失點。

基本流程

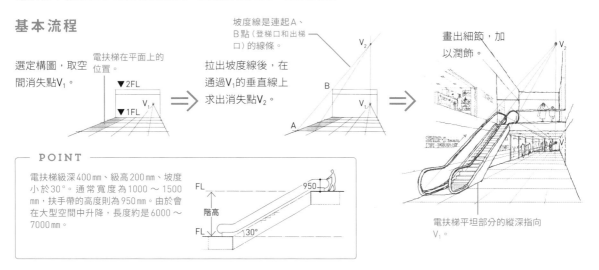

選定構圖,取空間消失點V₁。

電扶梯在平面上的位置。

▼2FL
▼1FL

坡度線是連起A、B點(登梯口和出梯口)的線條。

拉出坡度線後,在通過V₁的垂直線上求出消失點V₂。

畫出細節,加以潤飾。

電扶梯平坦部分的縱深指向V₁。

POINT

電扶梯級深400mm、級高200mm、坡度小於30°。通常寬度為1000～1500mm,扶手帶的高度則為950mm。由於會在大型空間中升降,長度約是6000～7000mm。

若坡度跟朝向都相同,坡度的消失點就只有一個

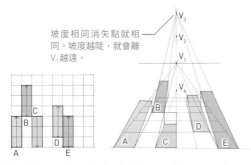

坡度相同消失點就相同。坡度越陡,就會離V₁越遠。

凡例　■ 2／3坡度　■ 1／3坡度(上斜)　■ 1／3坡度(下斜)

朝向相同的斜面消失點(V₂、V₃、V₄),全數位於通過空間消失點V₁的垂直線上。

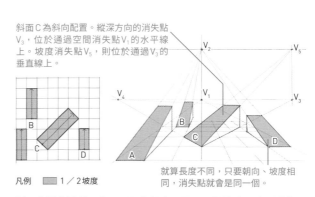

斜面C為斜向配置。縱深方向的消失點V₃,位於通過空間消失點V₁的水平線上。坡度消失點V₅,則位於通過V₃的垂直線上。

凡例　■ 1／2坡度

就算長度不同,只要朝向、坡度相同,消失點就會是同一個。

斜面的消失點是V₂和V₅。即使朝向不同,只要坡度一致,消失點仍會位於同一條水平線上。

描繪樓梯和電扶梯連綿的購物中心

讓我們用一點透視圖試畫各層樓電扶梯相連的樣貌。挑高四層樓的空間，先假設各層樓的高度都相等，且電扶梯、樓梯的坡度全數相同。

1 ／

用一點透視的透視網格畫出平面。標上電扶梯、樓梯的位置。畫垂直線通過空間消失點V₁，延伸坡度線，即可求出電扶梯、樓梯的消失點V₂。

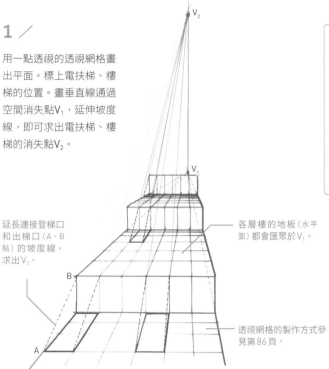

延長連接登梯口和出梯口（A、B點）的坡度線，求出V₂。

（參考）
只有這條是樓梯。

平面圖

剖面圖

各層樓的地板（水平面）都會匯聚於V₁。

透視網格的製作方式參見第86頁。

2 ／

去除網格，地面的輪廓就出現了。

樓梯和電扶梯擁有著相同的朝向和坡度，因此消失點會是同一個。

樓梯和電扶梯的朝向跟商場空間平行，因此V₂會落在通過空間消失點V₁的垂直線上。

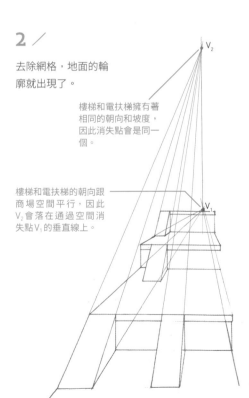

3 ／

草畫室內擺設和點綴物件，清除草稿線即完成。

消失點的高度（視平線）位在四樓地面。因此可以看見一至三樓的地面。

樓梯踏板的縱深線條呈水平，因此指向V₁。

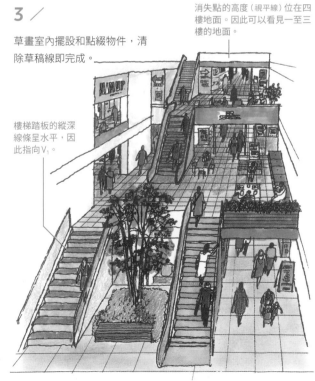

描繪
有階梯座席的
體育館

讓 我們來試畫大型體育館的室內透視圖。由於空間很大,想呈現的部分必須做特寫。此處的關鍵在於勾勒出斜天花板和階梯形觀眾席。請留意天花板的坡度朝著遠側下斜,因此獨立消失點會位於空間消失點下方;階梯座席為上斜坡度,因此獨立消失點位於上方。

選擇便於描繪的構圖

體育館這類沒有柱子的大空間,屋頂經常是拱形或懸山頂,天花板也經常配合著屋頂傾斜。

◎

懸山

天花板呈雙斜或單斜(第120頁)的空間,在透視圖中相較容易呈現。

△

拱形

拱形空間必須設定成從山牆側觀看的構圖,否則很難用透視圖來表現。拱形屋頂亦稱為拱頂。

圓頂

圓頂和多角形屋頂的空間,同樣很難在透視圖中畫出。

用一點透視圖描繪有階梯座席的體育館

斜天花板和樓梯形觀眾席,會在通過空間消失點V_1的垂直線上擁有獨立的消失點V_2、V_3。

1

畫出在透視圖中朝向正面的展開圖輪廓。定出消失點V_1,連向各角,延長線條。在通過V_1的垂直線下方,取出下斜天花板的消失點V_2。

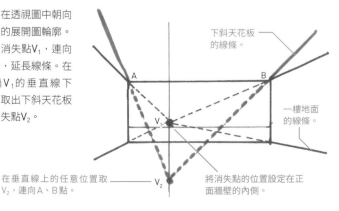

下斜天花板的線條。

A B

一樓地面的線條。

在垂直線上的任意位置取V_2,連向A、B點。

將消失點的位置設定在正面牆壁的內側。

V_2

(參考)

視線。

剖面圖

2／

為了加上天花板的板材接縫，將天花板跟牆壁的交接
線條(A-B)切割成九等分，連向消失點V₂，並延長至
前側。

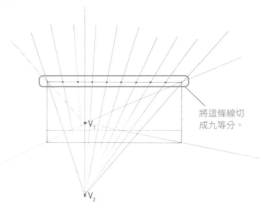

將這條線切
成九等分。

*V₁

▾V₂

3／

在通過V₁的垂直線上方，取出階梯座席的消失點
V₃，連向觀眾席的兩端(C、D點)，延長線條。概略
決定階梯座席的縱深。

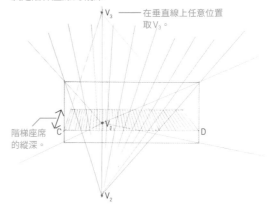

V₃ —— 在垂直線上任意位置
取V₃。

階梯座席
的縱深。

C ... *V₁ ... D

▾V₂

4／

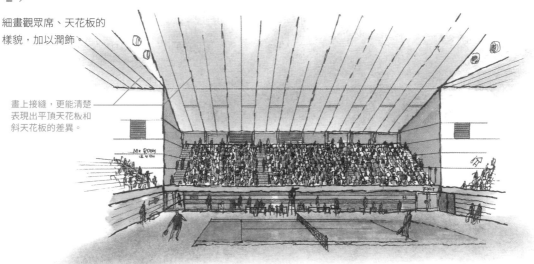

細畫觀眾席、天花板的
樣貌，加以潤飾。

畫上接縫，更能清楚
表現出平頂天花板和
斜天花板的差異。

球場的尺寸

右圖介紹了各種運動所會
使用的球場尺寸。排球、五人制
足球、網球、羽毛球……將各球
場設定成一致的縮尺，誠如下
圖，可以看出大小並不相同。

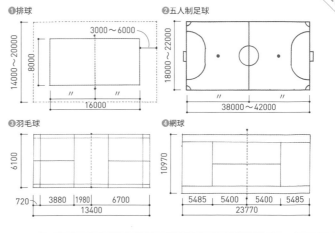

❶排球
3000～6000
14000～20000
8000
16000

❷五人制足球
18000～22000
38000～42000

❸羽毛球
6100
720 / 3880 / 1980 / 6700
13400

❹網球
10970
5485 / 5400 / 5400 / 5485
23770

第 1 章 學習建築知識

第 2 章 透視圖的基礎與結構

第 3 章 描繪建築物的外觀透視圖

第 4 章 描繪建築物的室內透視圖

第 5 章 描繪風景、街容

第 6 章 正確的添加上陰影

COLUMN

點綴 ①
樹木能夠
襯托建築物

想　將街景、公共空間等處的透視圖畫得美麗、令人印象深刻，自然少不了點綴物件。於此之中，樹木是能夠襯托主角，且能刻畫出該處環境的好東西，不妨積極運用。樹木的類型很豐富，某些亦具備地區性，必須依據闊葉樹、針葉樹、落葉樹、常綠樹等類型的差異，適才適所地搭配。

樹木的畫法

描繪樹木時，重在掌握整體形狀。粗略抓出大致的形狀，再細畫樹枝、葉片，逐步充實內涵。不同於觀葉植物（第135頁），並不需要精確呈現出一片片葉子的形狀。

基本步驟

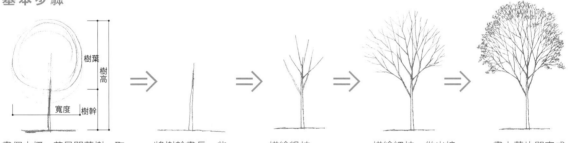

畫個大概。若是闊葉樹，取樹幹:樹葉:寬度＝1:2:2，比例會比較好。

將樹幹畫長一些。

描繪粗枝。

描繪細枝，做出接近的樹形。

畫上葉片即完成。

放進透視圖中

一整排等高樹木並列的行道樹，一開始先畫好近側的樹木，連向V做出透視線條。以此為引導線，逐步朝遠側畫出每棵樹。

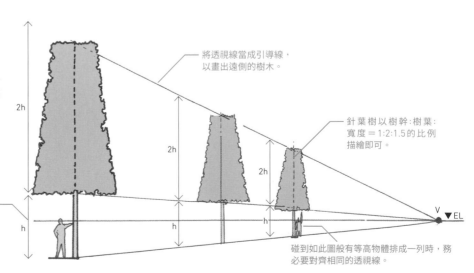

將透視線當成引導線，以畫出遠側的樹木。

針葉樹以樹幹:樹葉:寬度＝1:2:1.5的比例描繪即可。

可記住若是高樹，樹幹高度（h）無論品種，皆在2500mm左右。

碰到如此圖般有等高物體排成一列時，務必要對齊相同的透視線。

將闊葉樹畫得好看的訣竅

在畫了風景、街景的建築透視圖中，樹形漂亮的闊葉樹絕不可少。尤其落葉樹葉片的多寡，將能展現出季節感。

將兩棵疊在一起，剛好適合當基底

訣竅是要讓樹葉朝著不同方向交錯。約略畫出兩棵帶有樹枝的樹幹，組合起來，感覺就會恰到好處。

讓樹枝美觀交錯

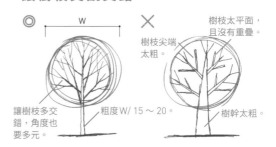

闊葉樹的特徵是樹幹細。從樹幹延伸的樹枝，角度並不特定。畫的時候要讓樹枝交錯重疊。

葉片要著重感覺

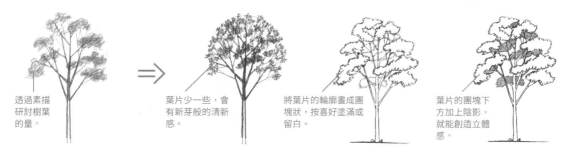

透過素描研討樹葉的量。

葉片少一些，會有新芽般的清新感。

將葉片的輪廓畫成團塊狀，按喜好塗滿或留白。

葉片的團塊下方加上陰影，就能創造立體感。

樹幹和樹枝成形後，素描出葉片的分量感，再以此為本逐步潤飾。葉子可以畫成葉形可辨，或抓出葉片團塊的輪廓亦可。

按樹種區分畫法

除了闊葉樹，希望大家也要學會描繪其他樹種。此處介紹樹形較有特徵的類別。

針葉樹

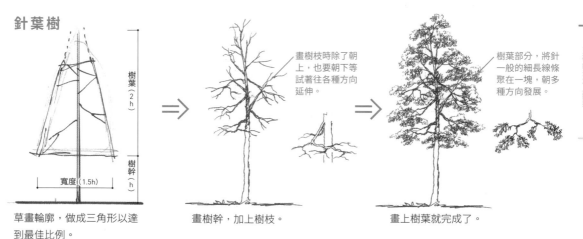

樹葉（2h）
樹幹（h）
寬度（1.5h）

畫樹枝時除了朝上，也要朝下等試著往各種方向延伸。

樹葉部分，將針一般的細長線條聚在一塊，朝多種方向發展。

草畫輪廓，做成三角形以達到最佳比例。

畫樹幹，加上樹枝。

畫上樹葉就完成了。

第 1 章　學習速建築起篇
第 2 章　透視圖的基礎繪畫
第 3 章　描繪建築物的外觀透視圖
第 4 章　描繪建築物的室內透視圖
第 5 章　描繪風景、街容
第 6 章　正確的添加上陰影

竹子

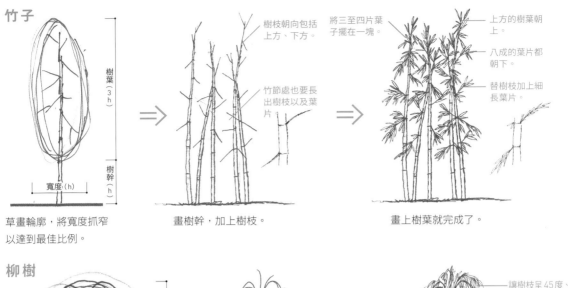

樹葉（3h）
樹幹（h）
寬度（h）

樹枝朝向包括上方、下方。

竹節處也要長出樹枝以及葉片

將三至四片葉子擺在一塊。

上方的樹葉朝上。

八成的葉片都朝下。

替樹枝加上細長葉片。

草畫輪廓，將寬度抓窄以達到最佳比例。

畫樹幹，加上樹枝。

畫上樹葉就完成了。

柳樹

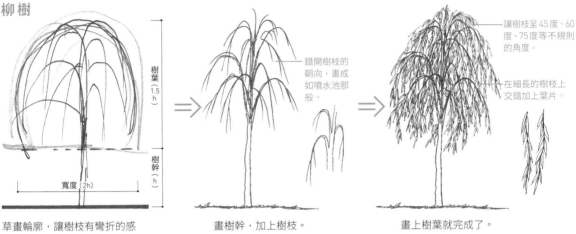

樹葉（1.5 h）
樹幹（h）
寬度（2h）

錯開樹枝的朝向，畫成如噴水池那般。

讓樹枝呈45度、60度、75度等不規則的角度。

在細長的樹枝上交錯加上葉片。

草畫輪廓，讓樹枝有彎折的感覺，以達到最佳比例。

畫樹幹，加上樹枝。

畫上樹葉就完成了。

試畫多幹的闊葉樹

一株樹木分生出數條樹幹，就稱為多幹。樹形柔和，亦多用於住宅的西洋風庭院、雜木林風庭院等處。

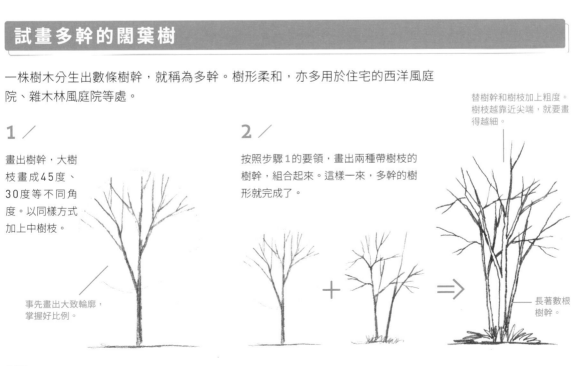

1

畫出樹幹，大樹枝畫成45度、30度等不同角度。以同樣方式加上中樹枝。

事先畫出大致輪廓，掌握好比例。

2

按照步驟1的要領，畫出兩種帶樹枝的樹幹，組合起來。這樣一來，多幹的樹形就完成了。

替樹幹和樹枝加上粗度。樹枝越靠近尖端，就要畫得越細。

長著數根樹幹。

3 /

朝眾多方向加上中樹枝、小樹枝。

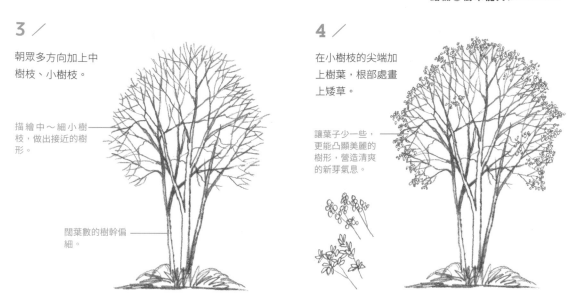

描繪中～細小樹枝，做出接近的樹形。

闊葉數的樹幹偏細。

4 /

在小樹枝的尖端加上樹葉，根部處畫上矮草。

讓葉子少一些，更能凸顯美麗的樹形，營造清爽的新芽氣息。

試畫從斜上方觀看的針葉樹

從上空向下觀看的俯瞰構圖（鳥瞰圖），如果按照之前那樣，畫成從側面觀看的樹木，看起來就會變成樹木倒在地面上。要畫出從斜上觀看的不規則形樹木並非易事，但請務必學起來。

1 /

畫出一根樹幹，大樹枝彼此交錯，朝下方延伸。同樣地，從大樹枝延伸出來的中樹枝、小樹枝，也畫成朝下延伸。

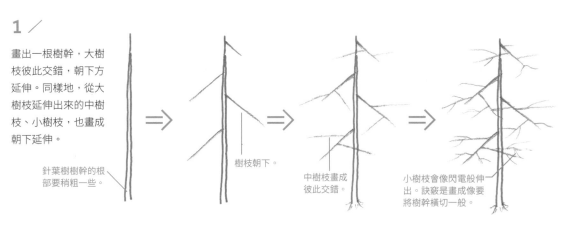

針葉樹樹幹的根部要稍粗一些。

樹枝朝下。

中樹枝畫成彼此交錯。

小樹枝會像閃電般伸出。訣竅是畫成像要將樹幹橫切一般。

2 /

替小樹枝加上小葉片。或者如圖般，將葉片畫成一個團塊，畫出輪廓。

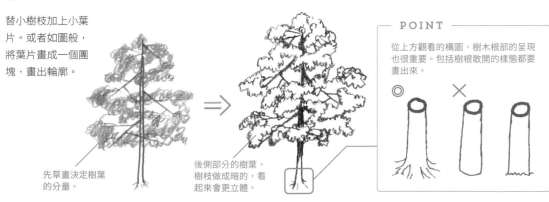

先草畫決定樹葉的分量。

後側部分的樹葉、樹枝做成暗的，看起來會更立體。

┌─ **POINT** ─

從上方觀看的構圖，樹木根部的呈現也很重要。包括樹根散開的樣態都要畫出來。

第 1 章　學習建築知識

第 2 章　透視圖的基礎與結構

第 3 章　描繪建築物的外觀透視圖

第 4 章　接繪建築物的室內透視圖

第 5 章　描繪風景、街容

第 6 章　正確的添加上陰影

點綴 ② 用點綴物件 畫龍點睛

點綴物件並不是越多越好，或精確勾勒到越細緻就越好。有效配置於透視圖中，畫成合宜的呈現都相當重要。不用說，當然也要避免透視亂掉。

本篇將會介紹一些要點，幫助大家有效配置點綴物件，打造出魅力四射的構圖。

齒狀配置以增添遠近感

適當加上點綴物件，可以增加圖畫的遠近感，並賦予適度的重量感。相反地若配置錯誤，亦會導致主角建築物的魅力減半。

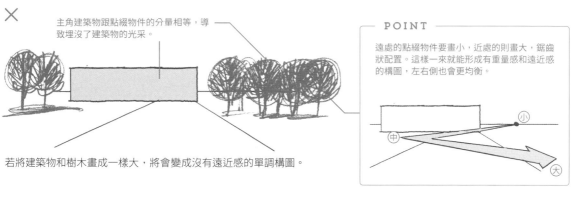

× 主角建築物跟點綴物件的分量相等，導致埋沒了建築物的光采。

若將建築物和樹木畫成一樣大，將會變成沒有遠近感的單調構圖。

POINT

遠處的點綴物件要畫小，近處的則畫大，鋸齒狀配置。這樣一來就能形成有重量感和遠近感的構圖，左右側也會更均衡。

◎ 試著將樹木跟建築物重疊配置，強調出前與後。

近側樹木要大，一棵就OK了。

遠處的群樹要小。

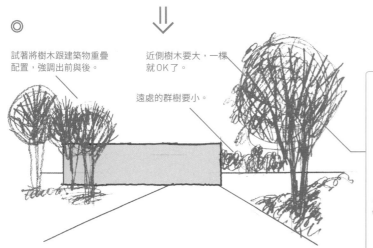

POINT

將樹木配置在遠景、中景、近景的情況下，呈現的方式要有變化。訣竅是越往遠處，畫的力道就要越輕。

筆觸也要有強有弱，前方較濃、後方較淡。

用小、中、大的樹木襯托出建築物，鋸齒狀配置在遠景、中景、近景處。

利用點綴物件，令密度更加均衡

我想大家在拍照片的時候，一定會留意整個畫面的均衡程度。這在建築透視圖上也是一樣。當圖畫都集中在某一側，就會形成不穩定的畫面。

✕

若將畫面中的大小、密度都靠在其中的一側，就會形成不穩定的透視圖。

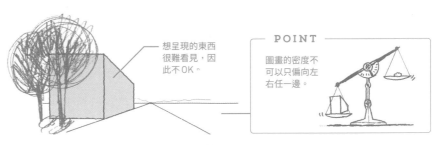

想呈現的東西很難看見，因此不OK。

POINT

圖畫的密度不可以只偏向左右任一邊。

◎

由於左側建築物相當搶眼，因此要在右側配置大棵樹木，以達成均衡。在右側稍微畫些建築物也OK。

用來取代點綴物件的建築物，只要稍微露出就很夠了。

透過修剪，凸顯想呈現的位置

當主角物件顯得太過單薄，變成了單調的構圖，就要將想呈現的部分拉近放大，並切掉多餘的部分。

1 ╱

準備一張連點綴物件都已畫完的圖。

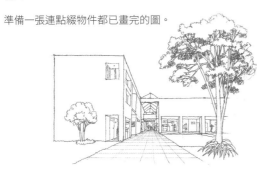

2 ╱

用線框出比較想呈現的部分。

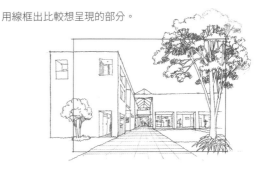

3 ╱

切掉超出線外的多餘部分。這就稱為修剪。

藏起一部分，可幫助觀者想像整體畫面。

透過修剪，能讓欲呈現的形狀和空間更加明確。

點綴 3
人物能夠
勾勒空間

建築透視圖中總少不了人物，因為人物是呈現建築物和空間規模的參考指標。除此之外，如要呈現出空間的用途，也必須畫上人物。用餐、放鬆、運動……人物的畫法，可以說明一棟建築物的運用狀態。

人物的畫法 ❶（四切割法）

這是將身高切成四等分的人物畫法。從地面往上拉四條等距線條，由下而上，分別是通過膝蓋、大腿、胸線、頭頂處的線條。依據這些線條，逐步填補出人物。

四個步驟描繪

一開始先打點，標出位於線上的膝蓋、大腿、胸線。將最上面那塊再切成四塊，由下而上分別當成鎖骨、下顎、眼睛的線條。按此畫出人物。最後再細畫衣物。

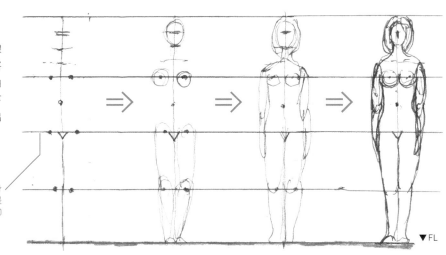

若線條間隔是450㎜，則身高為1800㎜；若間隔是400㎜，那麼身高則為1600㎜。

▼FL

坐在椅上的情況

要畫坐在椅子上的人類，只會使用到四條線中的三條，由下而上分別是通過膝蓋與大腿下方、胸線、頭頂處的線條。

坐下時，手肘跟肚臍會位於由地面算起第一和第二條線的正中央（站姿時則位於第二和第三條線的正中央）。

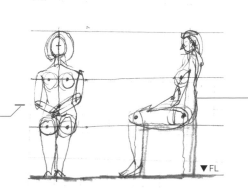

▼FL

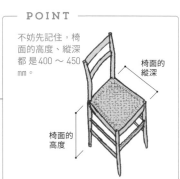

POINT

不妨先記住，椅面的高度、縱深都是400～450㎜。

椅面的縱深

椅面的高度

人物的畫法 ❷（六切割法）

不擅長畫人物的人，也很推薦將身體切成6格正方形的「六切割法」。這有助於畫出不紊亂的草圖。

確認基本姿勢

疊放6個正方形，如圖所示切割體型。充實細節，潤飾出人的樣貌。
頭部占1格正方形、身體占2格、腳占3格。

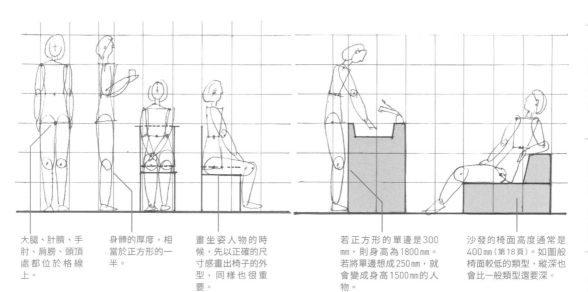

大腿、肚臍、手肘、肩膀、頭頂處都位於格線上。

身體的厚度，相當於正方形的一半。

畫坐姿人物的時候，先以正確的尺寸感畫出椅子的外型，同樣也很重要。

若正方形的單邊是300mm，則身高為1800mm。若將單邊想成250mm，就會變成身高1500mm的人物。

沙發的椅面高度通常是400mm（第18頁）。如圖般椅面較低的類型，縱深也會比一般類型還要深。

也能應付複雜動作

當姿勢很複雜，先一併畫出正面跟側面，就不會出錯。

六切割法依據了人類的骨骼分布，因此可以呈現各式各樣的姿勢。

大人和小孩

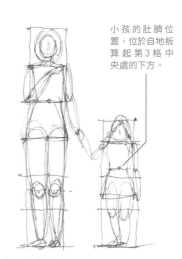

小孩的肚臍位置，位於自地板算起第3格中央處的下方。

畫小孩的時候，疊放3.5個正方形當基準即可。

在建築透視圖和圖面上細畫人物

建築透視圖和圖面的主角,是建築物和室內擺設。在想呈現熱鬧感、規模(尺度)或說明用途時,就會畫上人類。

遠景人物的畫法

扮演配角的人類,要盡可能簡單描繪。尤其在遠景中更不需要畫臉。把頭縮小,將神采加在手腳上,因為原本就是打算描寫人類行為,而非描繪人類。

頭縮小,身體簡單畫成長方形。替手腳加上神采,展現當下的行為。

也可以加入情侶、親子等,將數人畫在一塊。

不用畫臉。比起這個,更該傾力合乎空間和相模感。

運用四切割法(第164頁),令身體比例均衡。

遠景中的人類,約15〜30mm這麼小。不需寫實或精巧。

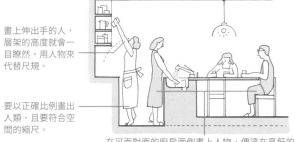

在室內陳設(近景)中描繪人物

人類可用來彰顯室內用途和居住風格,因此繪製時最重要的就是規模感。

畫上伸出手的人,層架的高度就會一目瞭然。用人物來代替尺規。

要以正確比例畫出人類,且要符合空間的縮尺。

在可面對面的廚房兩側畫上人物,傳達在烹飪的同時與全家團聚。

透過人群,展現客廳下沉部分(下凹)的使用方法。

可以看出在下凹中,人們會將高低差當成靠背,或者坐於其上歇息。

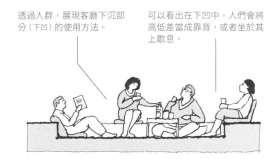

在透視圖中描繪群眾的注意要點

在透視圖上加畫人物時,除了規模感,也要留意視平線位在多高之處。

若視平線在大人眼睛的高度(EL = GL + 1500mm),眾人物無論遠近,眼睛位置都會一樣(位在視平線上)。

越靠近側的人就畫得越大,越遠的人就畫得越小

位於近側、遠側的人,唯獨腳部位置一致。

當視平線位於地面高度上(EL = GL),則用一條線就能畫出地面。位於該處的眾人,無論遠近都會排列在線上。

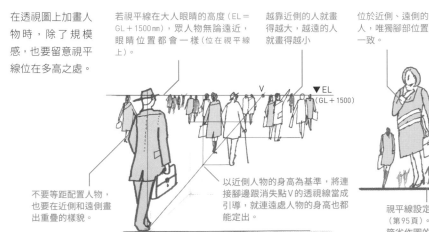

V ▼EL (GL + 1500)

不要等距配置人物,也要在近側和遠側畫出重疊的樣貌。

以近側人物的身高為基準,將連接腳跟跟消失點V的透視線當成引導,就連遠處人物的身高也都能定出。

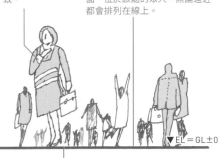

▼EL = GL±0

視平線設定在地面高度上的透視圖,稱為蟲瞻圖(第95頁)。不需要描繪地面的樣貌,因此可以節省作圖的麻煩。

第 **6** 章

正確的
添加上陰影

讓影子
幫上大忙

想 讓建築物看起來立體,自然少不了「影子」。我們平時眼睛所見的影子,是一種自然現象。只要能了解影子背後隱藏的法則,要替畫好的透視圖上添加影子、呈現得更立體絕非難事。

影子會隨著太陽的移動時刻變化。影子的長度、朝向都取決於太陽的位置。

光線受到遮蔽,便會產生蔭和影

物體受光後,光被該物體所遮擋,就會形成「影子」。首先讓我們利用平行投影圖(第45頁 [※1]),來看看影子會怎麼落下。

蔭和影的差別

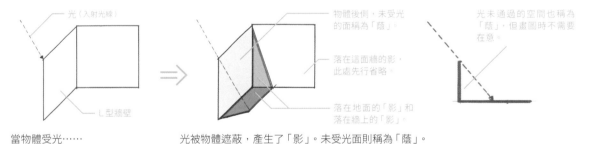

光(入射光線)

L型牆壁

當物體受光……

物體後側,未受光的面稱為「蔭」。

落在這面牆的影,此處先行省略。

落在地面的「影」和落在牆上的「影」。

光被物體遮蔽,產生了「影」。未受光面則稱為「蔭」。

光未通過的空間也稱為「蔭」,但畫圖時不需要在意。

POINT

圖中的蔭和影以濃淡做出區別。若落在地面(水平面)的影濃度為90%,則落在牆上(垂直面)的即是70%,而產生蔭的牆面則約30%。

淡 中 濃

用平行投影圖學習影子的落下方式

有一座由屋頂及四根柱子形成的帳篷。

當光從正上方照射,屋頂會將光線遮蔽,在正下方產生屋頂的影。

當光從左上方照射,會在右方產生屋頂的影,亦會產生柱子的影。正如柱子跟屋頂相連,柱子跟屋頂的影也會相連。

※1:平行投影圖沒有消失點,且影子會彼此平行,因此很好理解哪個點會在何處產生影子。在畫一點透視圖時,亦不妨先用平行投影圖模擬影子。

在透視圖中，光和影都擁有消失點

在透視圖中，彼此平行的鐵路和道路，都會指向同一個消失點，但太陽光和影子
則各自具有獨立的消失點。

在一點透視圖中描繪影子

在一點透視圖中，必須考量到
❶空間消失點V₁、❷落地影
子的消失點V₂、❸陽光的消
失點V₃[※2]。

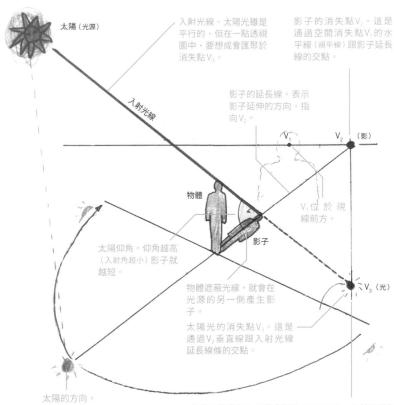

太陽（光源）

入射光線

入射光線。太陽光雖是
平行的，但在一點透視
圖中，要想成會匯聚於
消失點V₃。

影子的消失點V₂。這是
通過空間消失點V₁的水
平線（視平線）跟影子延長
線的交點。

影子的延長線。表示
影子延伸的方向，指
向V₂。

V₁　　V₂（影）

物體

V₁位於視
線前方。

太陽仰角。仰角越高
（入射角越小）影子就
越短。

影子

物體遮蔽光線，就會在
光源的另一側產生影
子。

V₃（光）

太陽光的消失點V₃。這是
通過V₂垂直線跟入射光線
延長線條的交點。

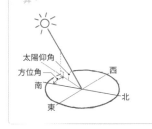

┌─ POINT ─────────

影子取決於太陽的位置。實際
的太陽位置可以從太陽的方向
（方位角）和高度（仰角）來求
出，但在畫圖時並不需要去計
算。

太陽仰角
方位角
南
東
西
北

太陽的方向。

有時不需求出V₃也能畫影子（第173頁）。在替不規則
排列的物體加影子等情況下，求出V₃則是必要之
舉。

試著比較平行投影圖和一點透視圖

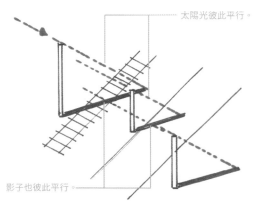

太陽光彼此平行。

影子也彼此平行。

在平行投影圖中，平行線不論到了何處，都會保持平
行。太陽光和影子都會各呈平行。

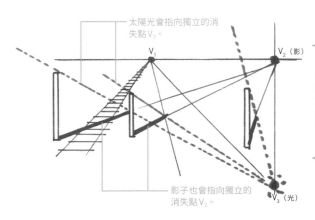

太陽光會指向獨立的消
失點V₃。

V₁　　V₂（影）

影子也會指向獨立的
消失點V₂。

V₃（光）

在一點透視圖中，縱深線條都會匯聚於消失點。太陽
光和影子皆匯聚至各自的消失點。

※2：在兩點透視圖中的思考方式也是一樣。除了兩個空間消失點之外，還有影子的消失點跟陽光的消失點（第180頁）。

第1章 學習建築知識　第2章 透視圖的基礎與結構　第3章 描繪建築物的外觀透視圖　第4章 描繪建築物的室內透視圖　第5章 描繪風景、街容　第6章 正確的添加上陰影

太陽的高度和方向都會影響影子

太陽的高度（仰角）、方向（方位角）也會隨著季節和時間變遷，導致影子的長度、方向產生變化。反過來說，影子可以用來營造透視圖的季節感，或者呈現時段。

太陽的移動

太陽東升西落。在過中天時會變得最高。

春分、秋分、夏至、冬至時期的太陽路徑。可以大致記得，太陽在日本過中天的仰角為夏至75度、春秋分50度、冬至30度左右［※3］。

日出、日落時的太陽仰角為0度。接近正午會達到最大。

春・秋
夏
冬
西
南
東

連帶也會使影子產生變化

太陽仰角越高影子就越短，仰角越低影子就越長。

春・秋　　夏

冬

圖為過中天時的影子。太陽位置最高的過中天時刻，影子會朝北方延伸，變得最短。

POINT

同樣在夏至這天，影子在不同時間的方向、長度也都不同。

西　　北
南　　東

圖為過中午時的影子。太陽向西沉下，影子就會移向東邊。

順光和逆光，何者更適合用於透視圖中？

光從欲繪物體的何處照下，將會影響透視圖的最終呈現。從正面照向後方的光稱為順光，從背面照向前方的光則稱逆光。我所推薦的是斜向照向遠處的半順光。

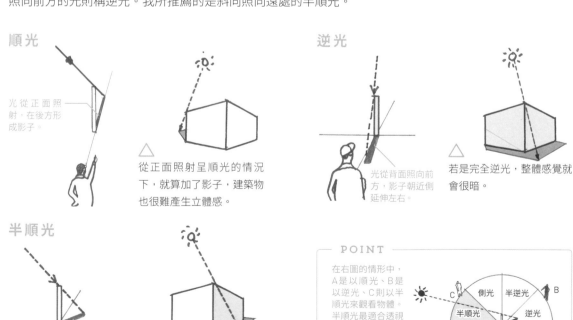

順光

光從正面照射，在後方形成影子。

△ 從正面照射呈順光的情況下，就算加了影子，建築物也很難產生立體感。

逆光

光從背面照向前方，影子朝近側延伸左右。

△ 若是完全逆光，整體感覺就會很暗。

半順光

影子朝斜後方延伸。

○ 若是稍微半順光，陰影會更有層次，得以強調立體感。

POINT

在右圖的情形中，A是以順光、B是以逆光、C則以半順光來觀看物體。半順光最適合透視圖。

側光　　半逆光
半順光　　逆光
順光　　半逆光
半順光　　側光

C　　B
A

※3：太陽移至正南方時的仰角（過中天的仰角），會依各地點的緯度而異，但在畫透視圖時不需要考慮到這麼深[29]。

29：在臺灣，太陽過中天的仰角平均約為夏至88度、春秋分66度、冬至43度，實際數值依城市緯度而異。

第 1 章　快閃的建築知識

第 2 章　透視圖的基礎與結構

第 3 章　描繪建築的外牆與細部

第 4 章　描繪建物的室外與周邊

第 5 章　描繪建築、街景

第 6 章　正確的添加上陰影

如何加陰影 ｜ 2

讓線條（柱子）產生影子

就算是建築物般複雜的立體物件，也全是線和面的集合。本篇將依序解說替線、面、立體物件加上影子的方法。讓我們先用平行投影圖磨練技巧，再進到一點透視圖。影子皆是取決於太陽的位置，但我們在此處會自行設定影子 [※1]。先將影子的一端做出視覺呈現，也會更好預期所能產生的效果。

畫平行投影圖的影子

有兩根高度相同的柱子，讓我們來試畫它們的影子。在平行投影圖中不會呈現遠近感，無論近側、遠側的柱子，都會畫成相同大小。沒有消失點，影子也全部互呈平行。想像半順光的狀態，將影子設定成朝斜向遠方延伸。

1／

替近側柱子設定影子。

- 連接影子的端點 A' 和 A 點，延長後即是入射光線。
- A 點的影子落在 A' 點。
- A-B 的影子。

2／

從遠側柱子的根部，畫出跟已設定影子平行的線條(決定C-D影子的方向)。

影子全數平行。

3／

以 A' 為起點畫線，平行於連接柱子頂端的線條A-C (用以定出影子的長度)。

在平行投影圖中高度相同的物體，影子長度也會相同。若高度不同，影子長度也會不同。

畫一點透視圖中的影子 ❶（位於透視線上，高度相等的柱子）

當兩根柱子排列在同一條透視線上，就算不求陽光消失點V_3，也能畫出影子。

1／

設定近側柱子的影子。

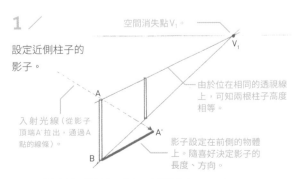

空間消失點V_1。

由於位在相同的透視線上，可知兩根柱子高度相等。

入射光線（從影子頂端A'拉出，通過A點的線條）。

影子設定在前側的物體上。隨喜好決定影子的長度、方向。

─ POINT ─

在一點透視圖中，除了空間消失點V_1之外，還有影子消失點V_2，從影子延長出的線條，全數都會指向V_2。

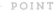
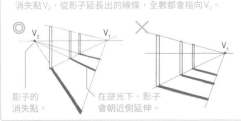

影子的消失點。

在逆光下，影子會朝近側延伸。

※1：設定好影子的長度、方向，自然就設定出了太陽的位置（高度、方向）。圖中展示出太陽高度、方向的，就是「日照光線」。影子可以隨意設定無妨（不過，若是建築透視圖等已有特定建築用地的情況下，則需按用地條件調整）。

2 /

求出影子延長線跟通過空間消失點V_1水平線（視平線）的交點。這就是影子的消失點V_2。

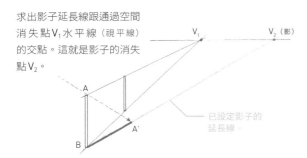

已設定影子的延長線。

3 /

連接遠側柱子的根部D跟V_2。決定出遠側柱子落下的影子走向。

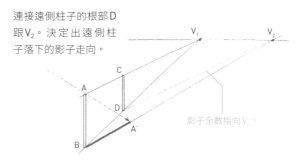

影子全數指向V_2。

4 /

連接已設定影子的尖端A'和V_1。其與步驟3所拉線條產生的交點C'，決定出了遠側柱子影子的長度。

C點的影子落在C'點。

5 /

清除草稿線，加以潤飾。

在一點透視圖中會產生遠近感，因此遠側的柱子比較短，影子也短。

兩條影子並不平行（都指向影子消失點V_2）。

畫一點透視圖中的影子 ❷（高度相異的柱子）

讓我們試著替高度相異的兩根柱子加上影子。此時必須求出影子跟陽光的消失點V_2、V_3。

1 /

替左側柱子設定影子。連接影子尖端A'跟柱子頂端A，求出入射光線。

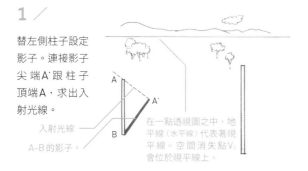

入射光線

A-B 的影子。

在一點透視圖之中，地平線（水平線）代表著視平線。空間消失點V_1會位於視平線上。

2 /

延長已設定的影子，求出其與地平線（視平線）的交點（影子的消失點V_2）。將入射光線延長至通過V_2的垂直線上，就能定出陽光的消失點V_3。

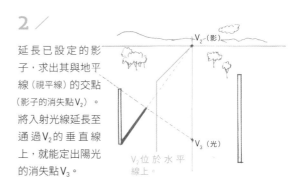

V_2（影）

V_3（光）

V_2位於水平線上。

3 /

連接右側柱子的根部D與V_2，連接尖端C與V_3，求出交點C'。

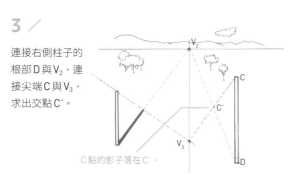

C點的影子落在C'。

4 /

求出了右側柱子的影子長度及方向。

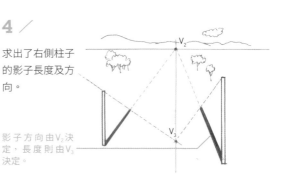

影子方向由V_2決定，長度則由V_3決定。

172

畫陰影的三種方法

左頁介紹了替一點透視圖所畫柱子加上影子的兩種方法。第一種只需求出影子消失點V_2即可（下述方法❶），第二種則必須再多求出陽光消失點V_3（方法❷）。其實在某些情形中，除了影子跟太陽的消失點之外，還必須再求出落在牆上影子的消失點V_4（方法❸）。最適合的方法會依打下影子的物體形狀、陽光方向等而有不同，但只要能夠靈活掌握❶～❸，無論碰到什麼物體，都能畫出正確的影子 [※2]。從下一頁起會依序詳盡說明。

方法 ❶　從排列成一直線的兩個消失點求出影子

除了空間消失點V_1之外，再求出落在地面上影子的消失點V_2，就能畫出正確的影子（第175、177、183頁）。

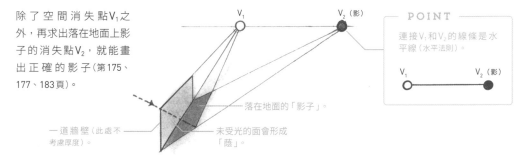

一道牆壁（此處不考慮厚度）。

落在地面的「影子」。

未受光的面會形成「蔭」。

POINT

連接V_1和V_2的線條是水平線（水平法則）。

方法 ❷　從排列成直角三角形的三個消失點求出影子

除了空間消失點V_1之外，再求出落在地面上影子的消失點V_2，以及陽光消失點V_3，就能畫出正確的影子（第175、178、182、185、187、188頁）。

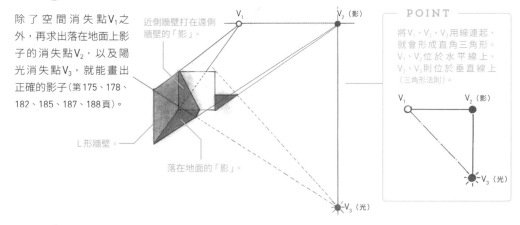

近側牆壁打在遠側牆壁的「影」。

ㄴ形牆壁。

落在地面的「影」。

POINT

將V_1、V_2、V_3用線連起，就會形成直角三角形。V_1、V_2位於水平線上，V_2、V_3則位於垂直線上（三角形法則）。

方法 ❸　從排列成長方形的 4 個消失點求出影子

除了空間消失點V_1之外，再求出落在地面上影子的消失點V_2、陽光消失點V_3，以及落在垂直牆面上影子的消失點V_4，就能畫出正確的影子（第184頁）。

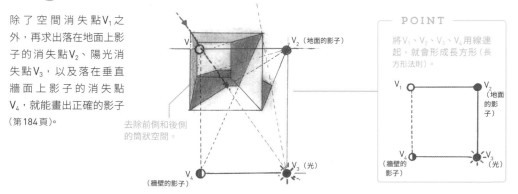

去除前側和後側的筒狀空間。

（牆壁的影子）

POINT

將V_1、V_2、V_3、V_4用線連起，就會形成長方形（長方形法則）。

※2：方法❶所能畫出的影子，用方法❷也畫得出來（但方法❷比較費工）。畫出來的影子當然都會相同。

讓平面（牆壁）生影子

此 處介紹當光照射在牆壁等垂直面時，該怎麼加上影子。若是建築透視圖，則可以應用在獨立牆、圍牆等處。

加影子時，將面想成線條會更容易理解。首先把各個邊看成一條線，逐步求出每條線所會產生的影子。最後將這些影子連接起來塗色，一面影子就完成了。

繪製平行投影圖的影子

讓我們試著替形狀相異的兩道牆壁加上影子。為了簡化思考過程，先將厚度設定為無限薄。

基本（I形面）

1 /

在牆壁的端點設定影子。

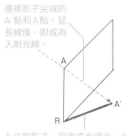

連接影子尖端的A'點和A點。延長線條，即成為入射光線。

A-B的影子，設定成半順光、光線朝斜後方射去的情況。

2 /

從D點拉出跟已設定影子平行的線條，從C點拉出跟入射光線平行的線條。

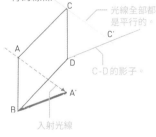

光線全部都是平行的。

C-D的影子。

入射光線

3 /

連接影子的尖端A'和C'，就能求出影子的輪廓。

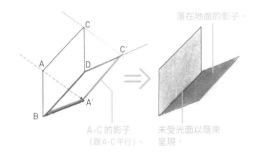

落在地面的影子。

A-C的影子（跟A-C平行）。

未受光面以蔭來呈現。

應用（L形面）

1 /

在前側牆壁的端點設定影子，畫上入射光線。

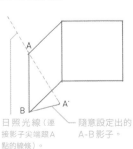

日照光線（連接影子尖端跟A點的線條）。

隨意設定出的A-B影子。

2 /

從已設定影子的尖端，拉出跟A-C平行的線條。

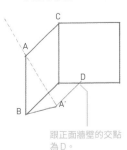

跟正面牆壁的交點為D。

3 /

連接D和C點，就能求出影子的輪廓。

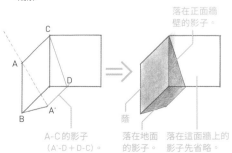

落在正面牆壁的影子。

A-C的影子（A'-D＋D-C）。

落在地面的影子。

蔭

落在這面牆上的影子先省略。

畫一點透視圖中的影子❶（I形面）

當面落在同一條透視線上，就算不求出陽光的消失點V_3，也能夠加上影子（第173頁的方法❶ [※]）

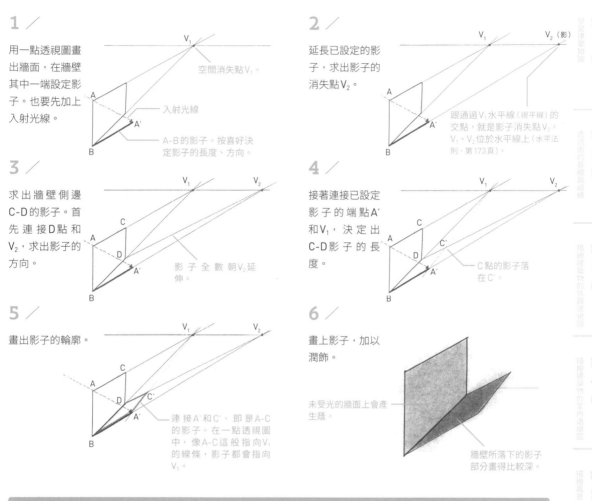

1

用一點透視圖畫出牆面，在牆壁其中一端設定影子。也要先加上入射光線。

空間消失點V_1。

入射光線

A-B的影子。按喜好決定影子的長度、方向。

2

延長已設定的影子，求出影子的消失點V_2。

跟通過V_1水平線（視平線）的交點，就是影子消失點V_2。V_1、V_2位於水平線上（水平法則‧第173頁）。

3

求出牆壁側邊C-D的影子。首先連接D點和V_2，求出影子的方向。

影子全數朝V_2延伸。

4

接著連接已設定影子的端點A'和V_1，決定出C-D影子的長度。

C點的影子落在C'。

5

畫出影子的輪廓。

連接A'和C'，即是A-C的影子。在一點透視圖中，像A-C這般指向V_1的線條，影子都會指向V_1。

6

畫上影子，加以潤飾。

未受光的牆面上會產生蔭。

牆壁所落下的影子部分畫得比較深。

畫一點透視圖中的影子❷（L形面）

當面並未落在同一條透視線上，加上陰影時就必須求出陽光的消失點V_3（第173頁的方法❷）。

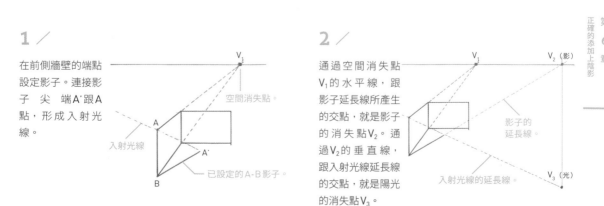

1

在前側牆壁的端點設定影子。連接影子尖端A'跟A點，形成入射光線。

空間消失點。

入射光線

已設定的A-B影子。

2

通過空間消失點V_1的水平線，跟影子延長線所產生的交點，就是影子的消失點V_2。通過V_2的垂直線，跟入射光線延長線的交點，就是陽光的消失點V_3。

影子的延長線。

入射光線的延長線。

V_3（光）

※：必須求出陽光消失點的「第173頁方法❷」，也能畫出相同的影子。方法❶畫起來會比較省力。

3 /

求出正面牆壁邊緣
C-D的影子。首先
連接D點和V_2，找
出影子的方向。接
著連接C點和V_3，
決定影子的長度。

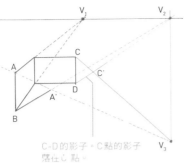

C-D的影子。C點的影子
落在C'點。

4 /

連接已設定影子的
尖端A'和V_1，求出
與正面牆壁的交點
F，並連接E點。

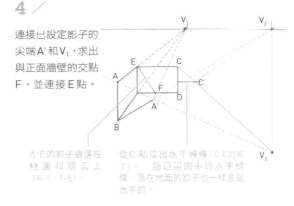

A-E的影子會落在
地面和牆面上
(A'-F、F-E)。

從C點拉出水平線條(C、C的影
子)，C點返視圖中的水平線
條，落在地面上的影子也一樣會是
水平的。

5 /

描深影子的外緣。

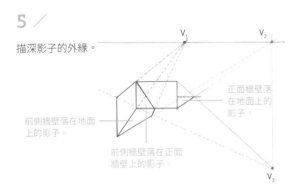

前側牆壁落在地面
上的影子。

前側牆壁落在正面
牆壁上的影子。

正面牆壁落
在地面上的
影子。

6 /

塗滿影和蔭，大功
告成。

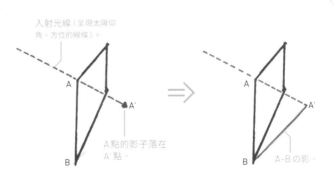

COLUMN

陰影設定會影響成品好壞

　　正如第171頁曾提過的，在替圖
畫加上影子時，必須先決定「影子的
方向、長度」，而不是「太陽的方
位、仰角」（無論先決定哪一個，結果都
會如圖那般）。請想像加完影子的完成
圖，自由設定出影子。雖說如此，還
是要請大家留意，若將影子設定得極
長（即太陽很低），地面就會變成都是
影子；而若將影子設定得極短（即太陽
很高），陰影的效果就會變得薄弱。

　　當圖中的東西南北相當明確，
同樣必須留意。在緯度較高的日本，
光從北方照來（影子朝南方延伸）並不符
合現實。在繪製面南的建築物時，比
較建議讓影子指向東北或西北（即陽光
位於西南或東南）。另外，如果將平行
投影圖中的建築物高度跟影子長度設
定成相等，太陽仰角（第170頁）就會變
成45度。

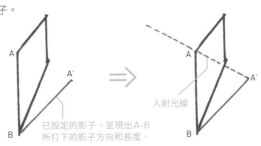

入射光線（呈現太陽仰
角、方位的線條）。

A點的影子落在
A'點。

A-B の影。

將已設定的入射光線尖端A'跟B點連接起來，就會形成A-B
的影子。

已設定的影子。呈現出A-B
所打下的影子方向和長度。

入射光線

連接已設定影子的尖端A'和A點，即是入射光線。

第 1 章　學習建築知識

第 2 章　透視圖的基礎與結構

第 3 章　描繪建築物的外觀透視圖

第 4 章　描繪建築物的室內透視圖

第 5 章　描繪庭園・街景

第 6 章　正確的添加上陰影

如何加陰影 | 4

讓立體物件
產生影子①
箱型物體

大部分建築物的形狀，都可以簡化成箱狀立方體的組合。此處會按平行投影圖、一點透視圖、兩點透視圖的順序，介紹當光打在長方體上，該如何加上影子。兩點透視圖就跟一點透視圖相同，除了空間消失點(橫寬、縱深這兩個)之外，還會有影子消失點跟陽光消失點。

繪製平行投影圖中的影子

試著幫立方體加上影子吧。在平行投影圖中，陽光和影子都是平行的。

1／

設定影子(方向、長度隨意)

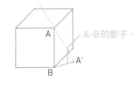

A-B 的影子。

2／

從 C 點拉出跟已設定影子平行的線條。

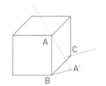

3／

從已設定影子的尖端，拉出平行於 A-D 的線條。

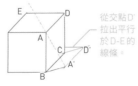

從交點 D'拉出平行於 D-E 的線條。

4／

塗滿蔭和影，完成。

蔭的部分。

立方體的影子。

畫一點透視圖中的影子❶（半順光）

半順光會使影子落在欲繪物體的左右任一側，指向斜後方。若是立方體，就算不求出陽光消失點 V_3，也能加上影子(第173頁方法❶)。

1／

用一點透視圖畫出立方體，替其中一邊A-B設定影子。也要先拉好通過空間消失點V_1的水平線(視平線)。

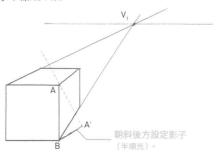

朝斜後方設定影子（半順光）。

2／

延長已設定的影子，求出影子消失點V_2。連接D點和V_2。

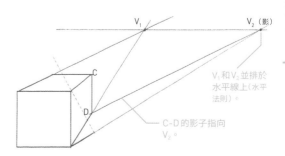

V_1和V_2並排於水平線上(水平法則)。

C-D的影子指向V_2。

3 /

連起影子的尖端A'跟V₁，就能得
出C-D的影子長度。

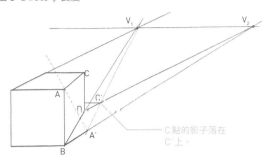

C點的影子落在
C'上。

4 /

畫出影子的輪廓。

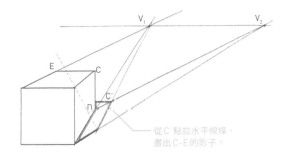

從C'點拉水平線條，
畫出C-E的影子。

5 /

畫上陰影，加以潤飾。

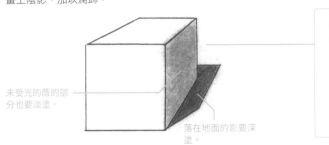

未受光的蔭的部
分也要淡塗。

落在地面的影要深
塗。

POINT

就如同描繪建築
透視圖時那般，
首先將建築物置
換成簡單的長方
體模組，再逐步
加上影子即可。

畫一點透視圖中的影子❷（半逆光）

在半逆光的情況下，影子會朝著欲繪物體的斜前方延伸。先求出陽光消失點V₃，再逐步加上影子（第173
頁方法❷）。

1 /

替一點透視圖中畫出的長方體邊緣A-B設定影子。

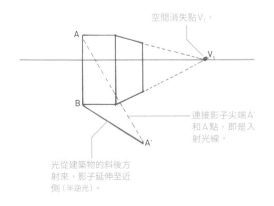

空間消失點V₁。

連接影子尖端A'
和A點，即是入
射光線。

光從建築物的斜後方
射來，影子延伸至近
側（半逆光）。

2 /

通過空間消失點V₁的水平線跟影子延長線的交點，即
是影子消失點V₂。通過V₂的垂直線跟入射光線的交
點，即是陽光消失點V₃。

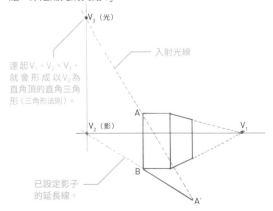

V₃（光）

入射光線

連起V₁、V₂、V₃，
就會形成以V₂為
直角頂的直角三角
形（三角形法則）。

V₂（影）

已設定影子
的延長線。

3 /

求出C-D、E-F的影子。連接V₂和D、F點後延長，連接V₃和C、D點後延長，就能得知影子的方向及長度。

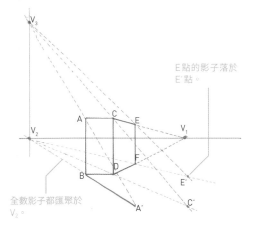

E點的影子落於E'點。

全數影子都匯聚於V₂。

4 /

描深影子的輪廓。

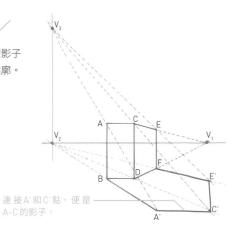

連接A'和C'點，便是A-C的影子。

5 /

塗滿蔭和影，大功告成。

在逆光的情況下，蔭的部分會很多，形成整體偏暗的感覺。

第 1 章　學習建築知識
第 2 章　透視圖的基礎與結構
第 3 章　描繪建築物的外觀透視圖
第 4 章　描繪建築物的室內透視圖
第 5 章　描繪風景、街容
第 6 章　正確的添加上陰影

畫一點透視圖中的影子 ❸（消失點位於高度方向）

前面都是探討在縱深處有消失點的一點透視圖，那麼若在高度處有消失點，又會是什麼情況呢？此俯瞰構圖中的影子全都平行，並不具有影子消失點V₂。

1 /

替畫在一點透視圖中的長方體邊緣A-B設定影子(決定好影子的長度和方向)。

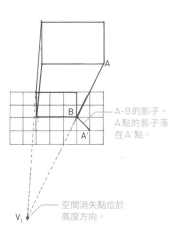

A-B的影子。A點的影子落在A'點。

空間消失點位於高度方向。

2 /

從V₁拉出平行於已設定影子的線條，得出跟入射光線延長線的交點(光的消失點V3)。

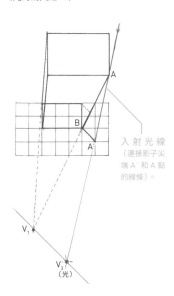

入射光線
(連接影子尖端A'和A點的線條)。

3 /

求出C-D、E-F的影子。首先從D、F拉出平行於已設定影子的線條(定出方向)。

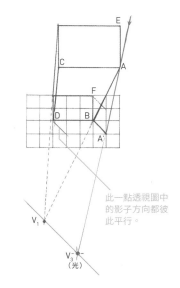

此一點透視圖中的影子方向都彼此平行。

4 /

接著連接C、E點以及V₃，求出其與步驟 3 所畫線條的交點(定出影子的長度)。

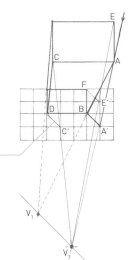

A-B、C-D、E-F的高度相同，因此影子長度也相等。

5 /

連接各點，畫出影子輪廓，塗深。

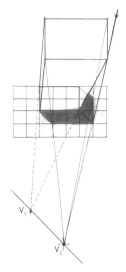

6 /

蔭的部分也要塗好，加以潤飾。

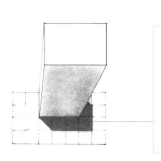

> ＰＯＩＮＴ
>
>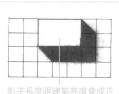
>
> 俯瞰一點透視圖的影子，就跟從正上方觀看時（屋頂俯視圖，右圖）所加的影子相同。
>
> 影子長度跟建築高度會成正比。從這個影子可以看出屋頂面是平的。

畫兩點透視圖中的影子

兩點透視圖的畫法，也跟一點透視圖幾乎相同。除了橫寬、縱深的消失點之外，還會各自具備影子跟太陽的獨立消失點。此處畫成簡單形狀，因此不需要求出太陽消失點V₃。

1 /

用兩點透視圖畫出立方體，替其中一邊設定影子。

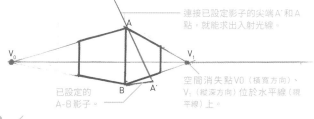

連接已設定影子的尖端A'和A點，就能求出入射光線。

已設定的A-B影子。

空間消失點V0（橫寬方向）、V₁（縱深方向）位於水平線（視平線）上。

2 /

延長影子，求出其與水平線的交點(影子的消失點V₂)。連接 D 點和V₂，連接影子尖端A'和V₁，即可得知C-D和A-C的影子。

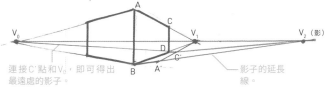

連接C'點和V₀，即可得出最遠處的影子。

影子的延長線。

3 /

塗滿蔭和影的部分，加以潤飾。

未受光「蔭」的部分。

落在地面的影要塗深。

180

如何加陰影 | 5

讓立體物件 產生影子 ❷ 內部鏤空

雖然是長方體,內部卻是鏤空的——此處讓我們以筒狀或空箱狀的長方體為例,學習該如何加上影子。以建築物而言,此種模型在思考底層架空、壁龕、內縮陽台、室內車庫等凹陷部分的影子時,都能派上用場。請留意別漏掉凹陷部分落在地面、牆面上的影子。

畫平行投影圖中的影子

首先讓我們替平行投影圖中空箱狀的模型逐步加上影子。預設為半順光。

1 /

替邊緣A-B設定影子。畫入射光線。

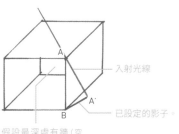

→ 入射光線

→ 已設定的影子。

假設最深處有牆(空箱狀)。

2 /

從D、F點拉出平行於已設定影子的線條,從C、E點拉出平行於入射光線的線條。

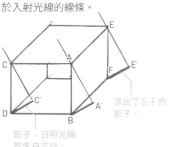

求出了E-F的影子。

影子、日照光線都各自平行。

3 /

畫出影子的輪廓,加以潤飾。

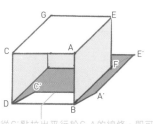

從C'點拉出平行於C-A的線條,即可求出C-A的影子(F-G的影子也一樣)。

POINT

也先確認一下筒狀模型的影子會如何落下。

半順光 ❶

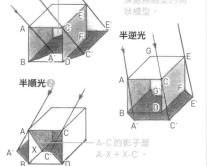

這每一個都是最深處無牆壁的筒狀模型。

半逆光

半順光 ❷

A-C的影子是 A-X + X-C'。

POINT

建築物內凹的部分意外很多。首先,建議大家事先將凹陷部分打在地面和牆上的影子「形狀」記在腦中。

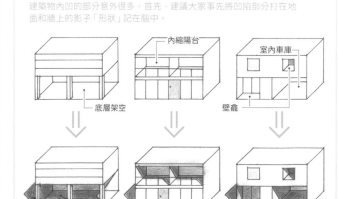

內縮陽台

室內車庫

底層架空

壁龕

畫一點透視圖的影子❶（半順光）

讓我們替一點透視圖中所畫的空箱狀立體物件加上影子。預設為半順光。

1／

在一點透視圖中畫立體物件，在其中一端設定影子。

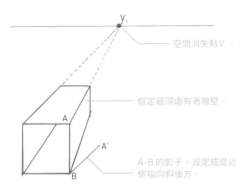

空間消失點V₁

假定最深處有著牆壁。

A-B的影子。設定成從近側指向斜後方。

2／

通過空間消失點V₁的水平線跟影子延長線的交點，就是影子消失點V₂。通過V₂的垂直線和入射光線延長線的交點，就是陽光的消失點V₃。

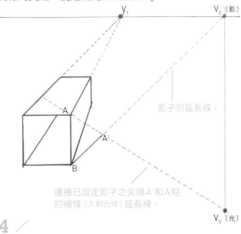

V₂（影）

影子的延長線。

連接已設定影子之尖端A'和A點的線條（入射光線）延長線。

V₃（光）

3／

求出立體物件邊緣C-D和E-F所打下的影子。連接D、F點和V₂，連接C、E點和V₃，即可得知影子的方向和長度。

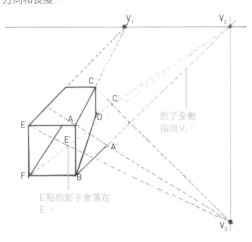

影子全數指向V₂。

E點的影子會落在E'。

4／

畫出影子的輪廓。

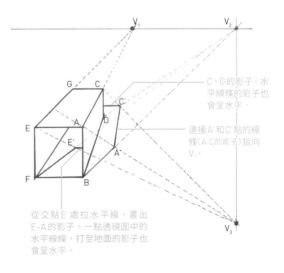

C、G的影子。水平線條的影子也會呈水平。

連接A'和C'點的線條（A-C的影子）指向V₂。

從交點E'處拉水平線，畫出E-A的影子。一點透視圖中的水平線條，打至地面的影子也會呈水平。

5／

加上陰影，加以潤飾。

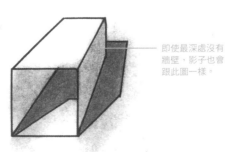

即使最深處沒有牆壁，影子也會跟此圖一樣。

182

畫一點透視圖的影子 ❷（半逆光）

所謂半逆光，就是從斜後方照射過來的光。設定影子時，要朝欲繪物體的斜前方延伸。

1

在一點透視圖中畫空箱狀立體物件，替其中一邊
設定影子。也要畫上入射光線。

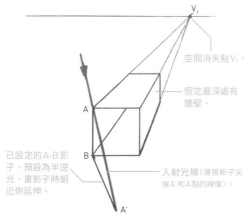

空間消失點 V₁。

假定最深處有
牆壁。

已設定的 A-B 影
子。預設為半逆
光，畫影子時朝
近側延伸。

入射光線 (連接影子尖
端 A' 和 A 點的線條)。

2

將影子延長至通過 V₁ 的水平線上，即可求出
影子消失點 V₂。

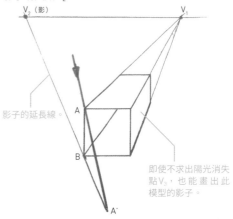

V₂（影）

V₁

影子的延長線。

即使不求出陽光消失
點 V₃，也能畫出此
模型的影子。

3

自 V₂ 拉線通過 D、F 點，以便求出 E-F 和
C-D 影子的方向。

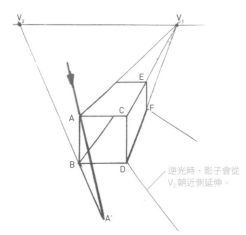

逆光時，影子會從
V₂ 朝近側延伸。

4

自 A' 點拉水平線條，求出 A-C 的影子。連接 C' 點和
V₁，即可求出 C-E 的影子 (定出 E-F、C-D 影子的長度)。

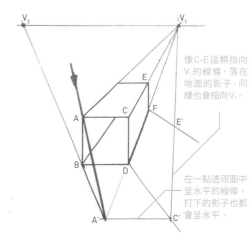

像 C-E 這類指向
V₁ 的線條，落在
地面的影子，同
樣也會指向 V₁。

在一點透視圖中
呈水平的線條，
打下的影子也都
會呈水平。

5

畫出影子的輪廓。

6

塗滿蔭和影，大
功告成。

第 1 章　學習速寫知識

第 2 章　透視圖的基礎與結構

第 3 章　描繪建築物的外觀透視圖

第 4 章　描繪建築物的室內透視圖

第 5 章　描繪陪襯、街容

第 6 章　正確的添加上陰影

根據構圖的不同，有時候一定得求出落在牆上影子的消失點V₄，才有辦法完成影子（第173頁方法❸）[※2]。

1

替空箱狀立體物件的邊緣A-B設定影子。也要畫上入射光線。

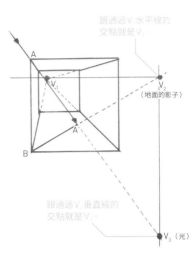

入射光線（連接A和A'點的線條）

最深處有牆壁。

已設定的影子：A點的影子落在A'點上

通過空間消失點V₁的水平線

2

延長已好設定好的影子，求出落在地面影子的消失點V₂。接著延長入射光線，求出陽光的消失點V₃。

跟通過V₂水平線的交點就是V₂

V₂（地面的影子）

跟通過V₁垂直線的交點就是V₃

V₃（光）

3

從V₁向下畫出垂直線，並拉出通過V₃的水平線。兩者的交點即是牆面影子的消失點V₄。

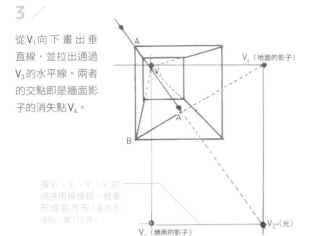

V₂（地面的影子）

按V₁、V₂、V₃、V₄的順序用線連起，就會形成長方形（長方形法則，第173頁）。

V₄（牆面的影子）

V₃（光）

4

求A-C的影子。首先從C點朝V₄拉出線條，就能夠得知A-C落在牆面上的影子。

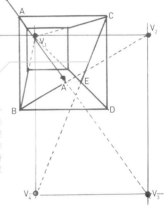

亦可運用長方形法則。一開始先設定落在牆面的影子（C-E），接著回推出整體的影子（適合想接著好決定E點位置等情況）。此時要由V₄→V₁→V₂依序求出。

V₄

V₃

5

接著連接E點和A'點，即可得知A-C落在地面的影子。其他影子也要依序求出。

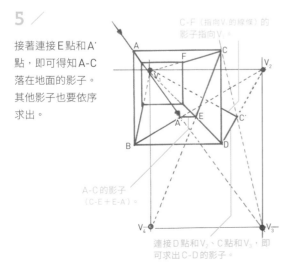

C-F（指向V₂的線條）的影子指向V₂。

A-C的影子（C-E＋E-A）。

V₄

V₃

連接D點和V₂、C點和V₃，即可求出C-D的影子。

6

替蔭、影塗上不同顏色，加以潤飾。

蔭的部分。

長方形法則也可以用來檢視（驗算）自己所畫的「落在牆面的影子」是否有誤。

※2：本頁的模型不需要照之前那樣求出V₄，也能夠加上影子。

如何加陰影 | 6

讓立體物件 產生影子❸ 有坡度

讓 我們試著替長方體上有部分傾斜的模型加上影子。

談到帶有坡度的建築物，懸山屋頂的木造住宅等自然是其中代表，但有時RC結構的大樓等處，也會遵照法規限制 (斜線限制 [※]) 在屋頂 (屋頂樓板) 製造坡度。

第 1 章 早設建築知識

第 2 章 透視的基礎知識

第 3 章 揭開建築物的外觀奧祕

第 4 章 描繪建築物的室內裝潢訣竅

第 5 章 描繪風景・街容

第 6 章 正確的添加上陰影

畫平行投影圖的影子

讓我們試著替家屋形狀的模型加上影子。最大重點應掌握斜屋頂頂部所打下的影子。

1

在端點設定影子。自頂點C向下拉垂直線。

入射光線 (連接影子尖端A'和A點的線條)。

已設定的A-B影子。

2

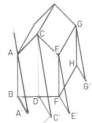

自D、F、H點拉出平行於已設定影子的線條。

自C、E、G拉出平行於入射光線的線條。

C點的影子落在C'點上。

3

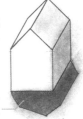

將步驟2所拉出各線條的交點連起來，畫出影子的輪廓。

半逆光的話，影子就會清楚呈現出屋頂的形狀。

一點透視圖中的影子❶（消失點在縱深）

接著是消失點位於縱深處的家屋模型。為求能夠看見懸山屋頂的形狀，而設定為半逆光時的影子。

1

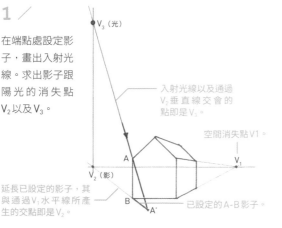

在端點處設定影子，畫出入射光線。求出影子跟陽光的消失點V₂以及V₃。

V_3 (光)

入射光線以及通過V_3垂直線交會的點即是V_3。

空間消失點V1。

V_2 (影)

延長已設定的影子，其與通過V₁水平線所產生的交點即是V₂。

已設定的A-B影子。

2

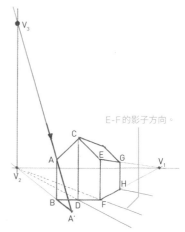

自頂點C向下畫垂直線。自V₂拉線通過D、F、H點 (求出影子的方向)。

E-F的影子方向。

※：正式而言應稱高度限制。日本在特定區域訂有規範，建築物各部分的高度必須內收於特定角度拉出斜線之內側。在日本可以見到許多為了迴避此限制而改變屋頂形狀的建築物。

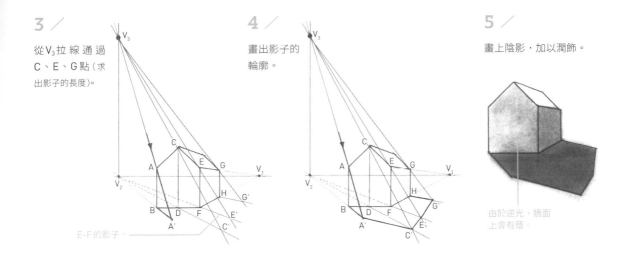

3／
從 V_3 拉線通過 C、E、G 點（求出影子的長度）。

E-F的影子。

4／
畫出影子的輪廓。

5／
畫上陰影，加以潤飾。

由於逆光，牆面上會有蔭。

一點透視圖中的影子❷（消失點在高度）

讓我們試著替俯瞰構圖的單斜屋頂大樓一點透視圖加上影子。由於空間消失點位於高度方向，因此落在地面上的影子並不具有消失點（影子消失點 V_2）。影子的方向都是平行的。

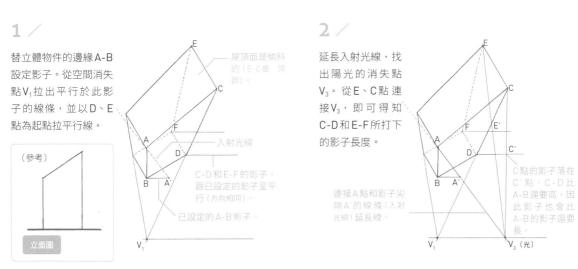

1／
替立體物件的邊緣A-B設定影子。從空間消失點 V_1 拉出平行於此影子的線條，並以D、E點為起點拉平行線。

（參考）

立面圖

屋頂面是傾斜的（E-C是頂部）。

入射光線

C-D和E-F的影子，跟已設定的影子呈平行（方向相同）。

已設定的A-B影子。

2／
延長入射光線，找出陽光的消失點 V_3。從E、C點連接 V_3，即可得知C-D和E-F所打下的影子長度。

連接A點和影子尖端A˙的線條（入射光線）延長線。

C點的影子落在C˙點，C-D比A-B還要高，因此影子也會比A-B的影子還要長。

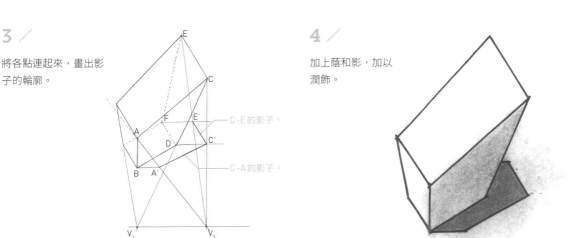

3／
將各點連起來，畫出影子的輪廓。

C-E的影子。

C-A的影子。

4／
加上蔭和影，加以潤飾。

如何加陰影　│7

替複雜形狀的
建築物
安排陰影

在我們周遭，有著許多形狀複雜的建築物。此外，就算形狀很單純，如果有多處窗戶和出入口等，看起來也會比實際上還要複雜。

重申一次，在幫立體物件加影子時，重要的是試著盡可能將形狀想得更單純一些。

替外觀透視圖加上陰影 ❶

這裡有一張建築物的外觀透視圖（一點透視圖）。讓我們將之替換成兩個大小盒子結合起來的形狀，並試著加上影子。

1／

將一點透視圖中所畫的建築物改成單純的形狀，如圖般設定影子。

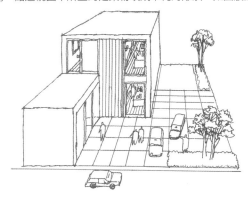

空間消失點 V_1。

A-B 的影子。設定了影子，陽光方向和入射角（入射光線）也就定出來了。

2／

求出影子消失點 V_2，從 V_2 向下畫垂直線。

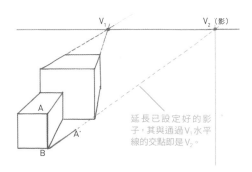

V_2（影）

延長已設定好的影子，其與通過 V_1 水平線的交點即是 V_2。

3／

求出陽光消失點 V_3。接著將接壤地面的建築物凸角處 C、D 連向 V_2，找出影子的方向。

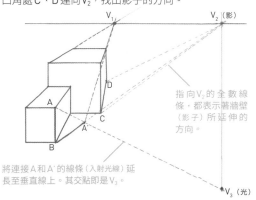

V_2（影）

指向 V_2 的全數線條，都表示著牆壁（影子）所延伸的方向。

將連接 A 和 A' 的線條（入射光線）延長至垂直線上。其交點即是 V_3。

V_3（光）

187

4

連接建築物上端凸角(E～G點)和V₃，求出其與步驟3中所畫線條的交點，即可得知影子的長度。

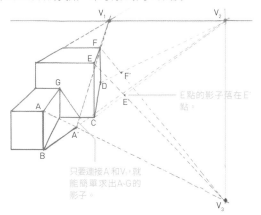

E點的影子落在E'點。

只要連接A和V₃，就能簡單求出A-G的影子。

5

連接各點，畫出輪廓。

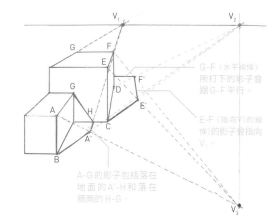

G-F（水平線條）所打下的影子會跟G-F平行。

E-F（指向V1的線條）的影子會指向V₁。

A-G的影子包括落在地面的A'-H和落在牆面的H-G。

6

套用到實際的透視圖上，加上影子。可以看出感覺更立體了。

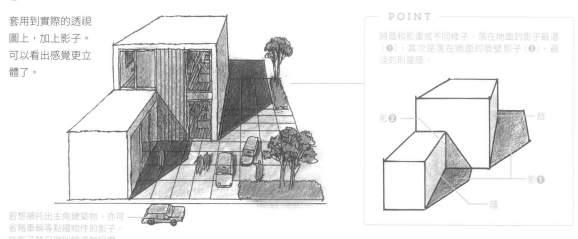

若想襯托出主角建築物，亦可省略車輛等點綴物件的影子。加影子時只做到鑲邊的程度。

POINT

將蔭和影畫成不同樣子。落在地面的影子最濃（❶），其次是落在牆面的牆壁影子（❷），最淡的則是蔭。

影❷

蔭

影❶

蔭

替外觀透視圖加上陰影❷

讓我們來替具備圍牆、陽台、底層架空等的複雜建築物(一點透視圖)加上影子。

1

將一點透視圖中所畫的建築物化為較單純的形狀。如圖般設定影子。

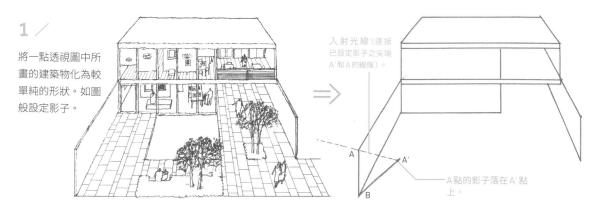

入射光線（連接已設定影子之尖端A'和A的線條）。

A點的影子落在A'點上。

2 /

在通過空間消失點 V₁ 的水平線上求出影子消失點 V₂，
在通過 V₂ 的垂直線上求出陽光消失點 V₃。

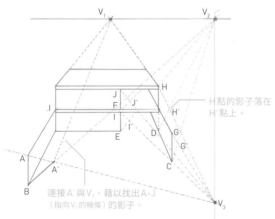

延長已設定的影子，
其與水平線的交點即
是 V₂。

延長入射光線
A A´，其與垂
直線的交點即是
V₃。

3 /

建築物從接壤地板、地面的凸角部分 (C～F各點) 連向
V₂，找出影子的方向。

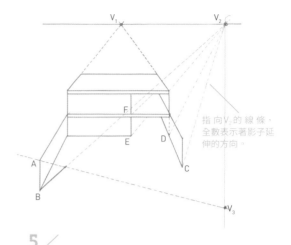

指向 V₂ 的線條，
全數表示著影子延
伸的方向。

4 /

從建築物凸角上端 (G～J各點) 連向 V₃，求出其與步
驟 3 中所拉線條的交點，即可得知影子的長度。

H 點的影子落在
H´ 點上。

連接 A´ 與 V₁，藉以找出 A-J
(指向 V₁ 的線條) 的影子。

5 /

描深影子的輪廓。

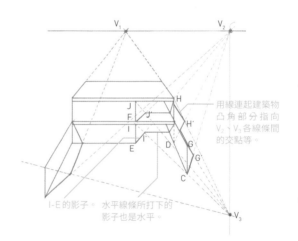

用線連起建築物
凸角部分指向
V₂、V₃ 各線條間
的交點等。

I-E 的影子。水平線條所打下的
影子也是水平。

6 /

套用到實際的透
視圖上，加上影
子。可以看出感
覺更立體了。

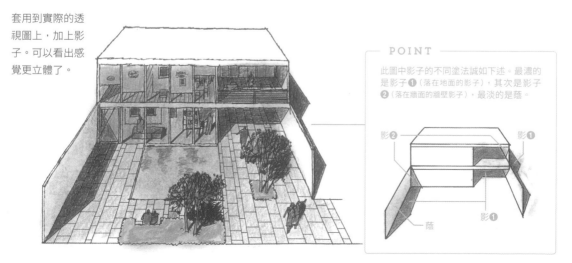

> **POINT**
>
> 此圖中影子的不同畫法誠如下述。最濃的
> 是影子 ❶ (落在地面的影子)，其次是影子
> ❷ (落在牆面的牆壁影子)，最淡的是蔭。
>
> 影❷　　　　　　　影❶
>
> 蔭　　　　　　影❶

迅速畫出俯瞰街景的方法

這個部分是補充篇章。第3章中介紹過用向下觀看（俯瞰）構圖所畫出的建築物，只要收集幾張，就可以輕鬆打造出俯瞰的街景。請事先將建築物做成相同的比例尺（縮尺）。

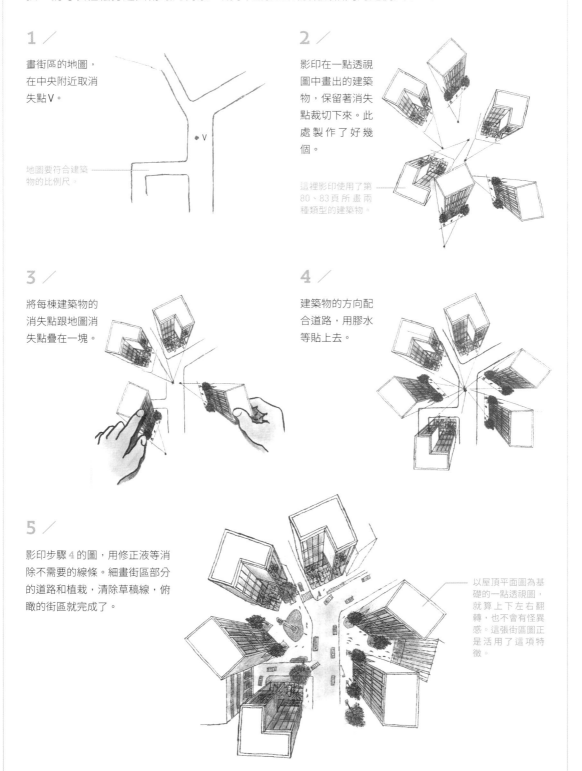

1 ／

畫街區的地圖，在中央附近取消失點V。

地圖要符合建築物的比例尺。

2 ／

影印在一點透視圖中畫出的建築物，保留著消失點裁切下來。此處製作了好幾個。

這裡影印使用了第80、83頁所畫兩種類型的建築物。

3 ／

將每棟建築物的消失點跟地圖消失點疊在一塊。

4 ／

建築物的方向配合道路，用膠水等貼上去。

5 ／

影印步驟4的圖，用修正液等消除不需要的線條。細畫街區部分的道路和植栽，清除草稿線，俯瞰的街區就完成了。

以屋頂平面圖為基礎的一點透視圖，就算上下左右翻轉，也不會有怪異感。這張街區圖正是活用了這項特徵。

名詞索引 （依筆劃排序）

描繪物件分類索引

作者介紹

中山繁信（NAKAYAMA·SHIGENOBU）【文章與圖畫】

法政大學研究所工學研究科建築工學碩士課程修畢。曾任職
於宮脇檀建築研究室、工學院大學伊藤鄭爾研究室，擔任過
法政大學建築系兼任講師、日本大學生產工學院建築系兼任
講師、工學院大學建築系教授。
現為設計事務所「T.E.S.S計畫研究所」經營者。

主要著作
《美しく暮らす住宅デザイン○と×》X-Knowledge
《美しい風景の中の住まい学》オーム社
《新經典 家の私設計》楓書坊
《図解　世界の名作住宅》合著，X-Knowledge
《圖解·量身打造的住宅設計：以身體為量尺，
設計出最人性化的機能型住宅》合著，積木
《建築用語図鑑·日本篇》合著，オーム社
《デザインサーヴェイ図集》合著，オーム社
《隨手畫！超手感建築透視圖》麥浩斯
《零基礎也能輕鬆學！隨手畫出室內透視圖》臺灣東販
《日本の伝統的都市空間》編輯、合著，中央公論美術出版
《現代に生きる「境内空間」の再発見》彰国社

ICHIBAN YASASHII PERS TO HAIKEIGA NO EGAKIKATA
© SHIGENOBU NAKAYAMA 2020
Originally published in Japan in 2020 by X-Knowledge Co., Ltd.
Chinese (in complex character only) translation rights arranged with
X-Knowledge Co., Ltd. TOKYO,
through TOHAN CORPORATION, TOKYO.

零基礎也學得會！
最詳實的透視圖與背景描繪技法

2021年10月1日初版第一刷發行

作　　者　中山繁信
譯　　者　蕭辰健
編　　輯　魏紫庭
發 行 人　南部裕
發 行 所　台灣東販股份有限公司
　　　　　＜地址＞台北市南京東路4段130號2F-1
　　　　　＜電話＞(02)2577-8878
　　　　　＜傳真＞(02)2577-8896
　　　　　＜網址＞http://www.tohan.com.tw
郵撥帳號　1405049-4
法律顧問　蕭雄淋律師
總 經 銷　聯合發行股份有限公司
　　　　　＜電話＞(02)2917-8022

國家圖書館出版品預行編目(CIP)資料

零基礎也學得會!最詳實的透視圖與背景描繪技
　法/中山繁信著；蕭辰健譯. -- 初版. -- 臺北市：
　臺灣東販股份有限公司, 2021.10
　196 面 ;18.2×25.7公分
　ISBN 978-626-304-869-0(平裝)

1.室內設計 2.建築圖樣 3.透視學

967　　　　　　　　　　　　　110015069